Landscape
art

Landscape
art

IIII

Author	Dorothy Mc Grath
Publishing Director	Nacho Asensio
Project Director	Sylvie Assassin
Collaborator	Bet Figueras, Maria Jover
Consultant	Bet Figueras
Text	Francisco López Pavón, Julian Hunt, Sylvia Oussedik, Alfonso Muñoz Cantos, Pilar Ansola, José Serra, Carles Guerra, Arturo Frediani, Josep Maria Martín, Mar Requena
Proofreading	Carola Moreno, José Serra, Tobias Willett
Translation	Trevor Foskett, Ginny Tapley
Photographers	Jacques Simon (Marc Chevenement, pilot and director of Helibourgogne) (Jacques Simon), Hansen, Chuck Mayer, Michael Van Valkenburgh (Michael Van Valkenburgh Associates), David Cardelús (Joan Brossa), Paolo Mussat-Turin, Kleinefenn-Paris, Marlaud-Paris, Persano-Turin (Giuseppe Penone), A. Legrain, Xavier Juillot. J. Ph. Lamarque (Xavier Juillot), Mary Miss, Roy M. Elkind, Martti Kappanen (Mary Miss), Nancy Holt (Nancy Holt), Mario Santoro, Gianfranco Gorgoni, Eugeni Bofill, Shoishira Higuchi (Beverly Pepper), David Nash (David Nash), Ron Green (M. Paul Friedberg & Partners with Anne and Patrick Poirier), David Cardelús (Lluís Vilà), James Pierce (James Pierce), Dr. Konrad Scheurmann, Dani Karavan, Gil Percal, Emile Valles, Konstantinos Ignat (Dani Karavan), Donald McNeil, Glenn Halvorson, Jackie Ferrara, Philipp Scholz Ritlermann, John Matherly (Jackie Ferrara), David Cardelús (Claes Oldenburg and Coosje van Bruggen), Nils-Udo (Nils-Udo), Dominique Bailly, Jacques Hoepffner, D. Le Nevé (Dominique Bailly), Masanobu Moriyama, Wataru Kai, Cai Guo Qiang (Cai Guo Qiang), Antonia Reeve, Peter Davenport, David Paterson, Martyn Greenhalgh (Ian Hamilton Finlay)
Design & Layout	Núria Sordé Orpinell
Production	Juanjo Rodriguez Novel
	Copyright © 2002 Atrium Group
Puplishing Project	Books Factory, S.L. e-mail: books@booksfactory.org
Published by	Atrium Internacional de México, S.A. de C.V. Fresas nº 60 (Colonia del Valle) 03200 México D.F. México Telf: +525 575 90 94 Fax: + 525 559 21 52 e-mail: atriumex@laneta.apc.org www.atrium.com.mx ISBN: 84-95692-19-8 Dep. Leg.: B-4737-02 Printed in Spain ANMAN Gràfiques del Vallès

Oscar Wilde affirmed that nature imitates art, turning a long Western tradition upside down. Yet he could not have imagined how the relationship between art and nature would be transformed by the emergence of Land Art in the late 1970s. The profound ideological, technical and linguistic exploration that artistic practice experienced meant that the relationship between art and nature also took a leap forward, replacing their ancient division with a new suggestion: nature is art.

Mountains, valleys, atmospheric phenomena and wide open spaces become the basis, the material and the subject of new types of artistic project. They have escaped from the restraints formerly imprisoning creative works in a museum or an art gallery (i.e., the consecrated spaces of art), making the immensity of the cosmos part of the artist´s field of vision. Reassessment of ancient cultures –more aware of these cosmological connections– and the growth of nature-based mysticism connect Land Art to the romantic spirit.

Originally linked to the minimalist posture of breaking with the decorative function of sculpture, Land Art fed on the desire to make works of art less material and on the anti-object and «anti-art» spirit of the 1960s and 1970s. Like Body Art and Action art, the ephemeral nature of Land Art projects introduced real time as an artistic coordinate, thus giving rise to the idea of art as event and experience.

Underlying some Land Art proposals is a protest against the tendency for nature to be degraded, subordinated and forgotten: when it began it was a clear criticism of the economic system that makes works of art into expensive commercial objects, also showing a clear desire to make fresh contact with the rhythm and flow of the energies of the universe, to make people think about the interdependence of people and planet, and to show the importance of the smallest impact on its skin. Yet Land Art did not isolate

Al afirmar que es la naturaleza la que imita al arte, Oscar Wilde invertía los términos de una extensa tradición occidental; pero estaba lejos de imaginar la transformación a que se verían sometidas las relaciones entre el arte y la naturaleza con la emergencia del *Land Art*, a finales de los años sesenta de nuestro siglo. Como consecuencia de los profundos cuestionamientos ideológicos, técnicos y lingüísticos que entonces experimentó la práctica artística, las relaciones entre el arte y la naturaleza dieron también una vuelta de tuerca que deshizo la antinomia que había enfrentado secularmente los dos conceptos, fundiéndolos en una nueva proposición: la naturaleza es el arte.

Las montañas, los valles, los fenómenos atmosféricos y los grandes espacios abiertos devienen soporte, materia y sujeto de nuevas formas de intervención artística que huyen de los estrechos límites que encerraban la creación dentro de las paredes del museo o de la galería, es decir, los espacios sacralizados del arte, y abren la mirada del artista hacia la inmensidad del cosmos. La revalorización de las culturas arcaicas–más conscientes de esas conexiones cosmológicas- y el cultivo de una mística de la naturaleza enlazan el *Land Art* con el espíritu del romanticismo.

Sin embargo, en su origen, el *Land Art* surgió ligado a la reflexión minimalista que pretendía romper con la función decorativista de la escultura y se nutrió de la voluntad de desmaterialización de las obras de arte y del espíritu anti-objetual y «anti-artístico» que inundó las búsquedas de los años sesenta y setenta. Como en el *body art* o en el arte de acción, el carácter efímero de las intervenciones de Land Art introdujo el tiempo real como coordenada plástica y abrió las puertas a la idea de arte como acontecimiento y experiencia.

En algunas propuestas del Land Art subyace una protesta contra la degradación, la mediatización y el olvido de la naturaleza; se manifiesta, al menos inicialmente, una crítica al sistema económico que convierte las obras de arte en objetos privilegiados para el intercambio mer-

itself from communications technology, because it needs to use cinema, video and photography to record and diffuse the projects, which are often in settings far from urban centres. So Land Art should not be considered simply as an archaic return to nature, but as a way of extending art by using the real world as the work´s support.

The term «land art» is associated with large natural spaces, with large-scale sculptural or architectural works, mainly because of the impact and the size of the works of American pioneers, such as Robert Smithson (Spiral Jetty, 1970), Michael Heizer (Complex One-City, 1972-1976), Robert Morris (Observatory, 1971-1977), Alyce Aycock (Labyrinthe, 1972), Dennis Oppenheim (Whirlpool. Eye of the Storm, 1973) and Nancy Holt (Sun Tunnels, 1973-1976). Although the most spectacular of the artists in Land Art is Christo, a Romanian, European works are generally on a smaller scale, as shown by the Dutchman Jan Dibbets´snow tracks and the Briton Richard Long´s walks.

These pioneers´decisive influence was the seed of a new current, which since the 1970s has grown into artistic interest in projects working on nature and on the landscape. Many creative artists and architects, conscious of the esseentially urban nature of life on the planet, have preferred to work in cities; they have helped to blur the limits separating art in public spaces from architecture, by bringing the idea of space into landscape design and town-planning studios, and saying that nature should play a more important role. Deep down, this appears to respond to a nostalgia to recover what is being lost, a nostalgia that has been increasing with the spread of industrialisation.

This volume presents the works of creative artists who are difficult to classify within a single tendency. The range runs from Joan Brossa´s landscape poems to Anne and Patrick Poirier´s melancholic proposals—allusions to the idea of ruins as a metaphor for human fragility in the face of historic memory. It includes Dan

cantil y también, sin duda, se expresa una fervorosa voluntad de reencontrarse con el ritmo y el fluir de las energías del universo, abriendo una reflexión sobre las interdependencias que ligan al hombre con el mundo y señalando la trascendencia de los más mínimos gestos sobre la piel del planeta. Sin embargo, el *Land Art* no se desconecta de las tecnologías comunicativas pues necesita del cine, del vídeo y de la fotografía para documentar y difundir mediáticamente sus intervenciones, que muchas veces se producen en contextos alejados de los centros de la cultura urbana. Por todo ello, el *Land Art* no puede ser simplistamente identificado con un retorno arcaizante a la naturaleza, sino más bien como una ampliación de la noción de arte, que toma el mundo como soporte de la obra.

Si la denominación *Land Art* se asocia con grandes espacios naturales, con intervenciones escultóricas o arquitectónicas a gran escala, es fundamentalmente por el impacto y la dimensión de los trabajos de pioneros americanos como Robert Smithson (*Spiral Jetty*, 1970), Michael Heizer (*Complex One-City*, 1972-1976), Robert Morris (*Observatory*, 1971-1977), Alyce Aycock (*Labyrinthe*, 1972), Dennis Oppenheim (*Whirlpool. Eye of the Storm*, 1973) o Nancy Holt (*Sun Tunnels*, 1973-1976). Aunque el más espectacular de los artistas del Land Art, Christo, es de origen rumano, las intervenciones en Europa, por lo general, tienen una escala más íntima, como evidencian los rastros sobre la nieve del holandés Jan Dibbets o los paseos del británico Richard Long.

La decisiva influencia de todos estos pioneros constituye el germen de una nueva corriente creativa que, desde los años setenta hasta la actualidad, ha fructificado en el interés de los artistas por las intervenciones sobre la naturaleza y el paisaje. Sin embargo, muchos otros creadores y arquitectos, conscientes del carácter esencialmente urbano de la vida en el planeta, se han decantado por la intervención en las ciudades y han contribuido a hacer porosos los límites que separan la arquitectura de las artes plásticas en los espacios públicos; al mismo tiempo, han extendido las reflexiones sobre el espacio a

Graham´s critical pieces– reflections on the limits between public and private space– Christine O´Loughlin´s cosmological abstractions, Jackie Ferrara´s minimalist specificity, Cai Guo Qiang´s stagings of the Earth´s creation and its apocalypse and Giuseppe Penone´s primordial yearnings.

These works make up a dense and diverse panorama, including others such as Ian Hamilton Finlay´s reinterpretations of the neoclassical garden, Andy Goldsworthy´s use of the maze as a metaphor for human destiny, Nils-Udo´s search for the significant features of the landscape and David Nash´s reverential and poetic attitude to organic growth. This overview reveals a desire to stretch the boundaries of art, to get to the heart of the world´s mysteries in a different way and to seek new connections between life, art and nature.

ROSA MARTÍNEZ

los estudios de diseño paisajístico y urbano, reivindicando un protagonismo de la naturaleza que, en el fondo, parece responder a una cierta nostalgia por recuperar aquello que se pierde, una nostalgia que se ha ido incrementando con la expansión de la industrialización.

En este volumen se presentan las intervenciones de creadores difíciles de clasificar en una sola tendencia, y se dibuja un amplio recorrido que abarca desde los poemas en el paisaje de Joan Brossa hasta las melancólicas propuestas de Anne y Patrick Poirier —que aluden a la idea de ruina como metáfora de la fragilidad del ser humano frente al peso de la memoria histórica—, pasando por las intervenciones críticas de Dan Graham—que reflexiona sobre los límites entre el espacio público y el privado—, las abstracciones cosmológicas de Christine O'Loughlin, la especificidad minimalista de Jackie Ferrara, las recreaciones del origen y el apocalipsis de la Tierra de Cai Guo Qiang, o las añoranzas primordiales de Giuseppe Penone.

Junto a estos artistas, las reinterpretaciones del jardín neoclásico de Ian Hamilton Finlay, el uso del laberinto como metáfora del destino humano de Andy Goldsworthy, la búsqueda de Nils-Udo de los elementos significativos del paisaje o la reverencial poética del crecimiento orgánico de David Nash conforman un panorama denso y diverso, a través del cual se perfila el deseo de ampliar los espacios destinados al arte, de penetrar de otra forma en los misterios del mundo y de buscar nuevas conexiones entre la vida, el arte y la naturaleza.

ROSA MARTÍNEZ

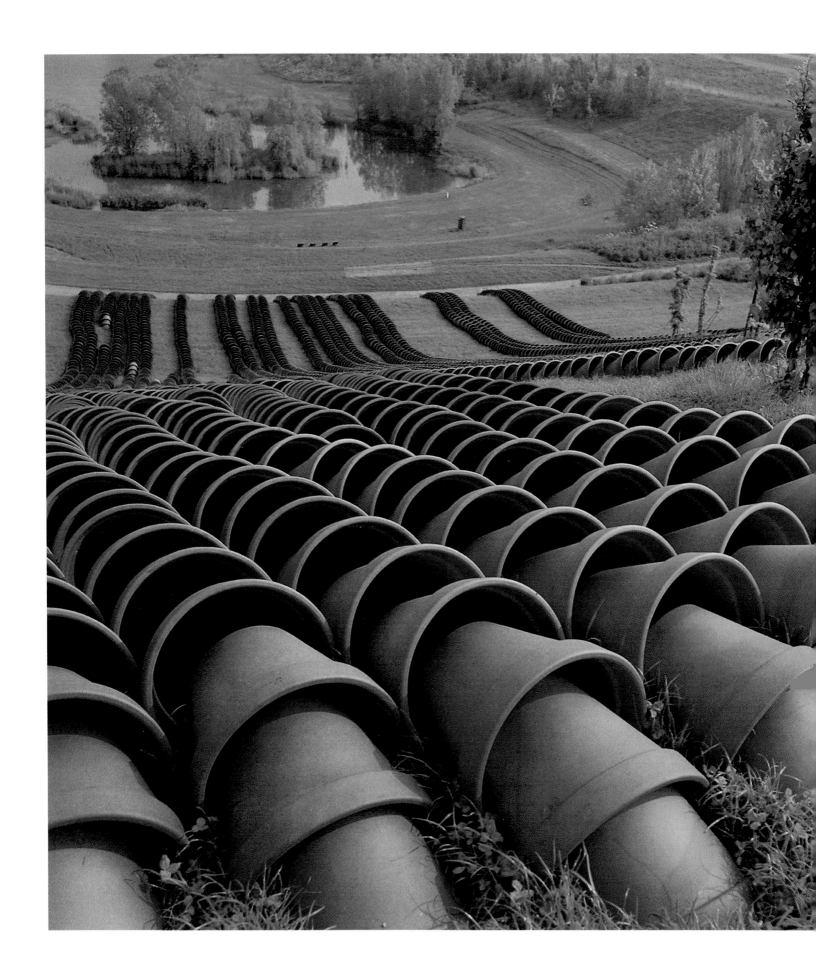

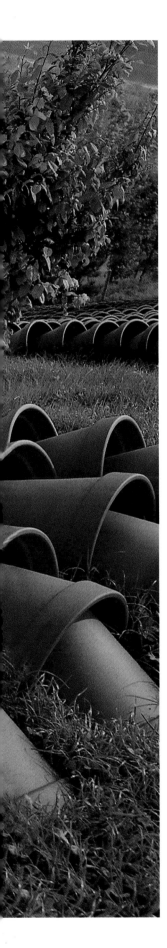

Christine O´Loughlin
Displaced Grass
Water/Surface III
Spirals
The Hill...

A line of inquiry might be opened into the work of Christine O´Loughlin following the intricately reasoned writings of Ruskin on the art of engraving, *Ariadnae Florentina* (1906). There, in an essay on a wood-cut by Hans Holbein, *The Last Furrow*, Ruskin relates the furrow made by the plough «*in the mountain fields of southern Germany*» at sunset to the lines made by the engraver´s tool on the metal plate that makes a design, an illustration: «*The ploughed field is the purest type of such art.*»

The work by Christine O´Loughlin at Faber-Castell Castle in Nuremberg, Germany (*Water/Surface III*, 1988) is nothing less than concentric circles drawn by a plough on the slope of an open field. Radiating outwards from a now defunct fountain, this «illustration» takes on a double reading in the ancient human act of preparing the ground and in its obliquely apocalyptic planetary references to an Earth in the form of a quietly half-sunken rowing boat revolving around a defunct sun, fountain of light and life on Earth. The work has even a humorously ironic tone in the fact that Faber-Castell is a well-know manufacturer of technical drawing pens used by engineers and architects to design human constructions.

Born in Merlbourne, Australia just after the Second World War, Christine O´Loughlin ended her formal education at the Fine Art College, Kyoto, Japan with a master´s in Sculpture in 1974 and was eventually drawn to Paris in 1979 where she has lived and worked ever since. Over the last twenty years she has exhibited works in her native

Australia, in Japan and in Europe of a characteristically ephemeral quality that reflect something of her own rootlessness and the temporary nature of human interventions. Her Australian background, that enormous empty continent of deserts and wind, explains something of her attitude toward nature, time and the elements, the fragility of things and the vagaries of life itself.

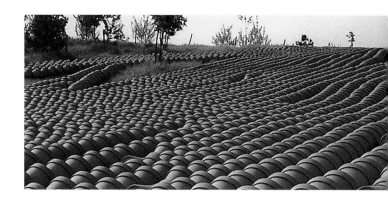

The deceptive simplicity of *Displaced Grass* (1984) and *Suspended Column* (1985-86) may seem little more than exercises in compositional colour, theories of slight displacement and the superimposition of like fields. Nevertheless, *Displaced Grass* might be further interpreted as a reflection of O´Loughlin´s condition as an Australian inserted into the cultural and language milieu of Paris, undulating just slightly above a local condition. The blue *Suspended Column* (1985-86) floats, detached from its place over a blue field, and may have something to say about loss of individual identity. These field and colour studies are furthered in the series *Repetition/Difference I, II, III, IV, V* (1986-87) and reveal a focus of interest in the terracotta of the earth, the blue of the sky and the green of nature, thus beginnig to define an abstracted cosmology sometimes intersected and pierced by more organic figures.

Developing even further the approach started with *Displaced Grass*, in 1991 O´Loughlin completed her work *Spirals* in the Cité des Arts in the historic area of Marais in Paris. In a markedly Medieval context, the artist transcended the style of the French garden and, using materials already present, laid out a double spiral of grass and earth 12 x 10 m and 70 cm deep. By inverting the position, a positive spiral was created (the grass in relief) contrasting with a negative one (the ploughed earth).

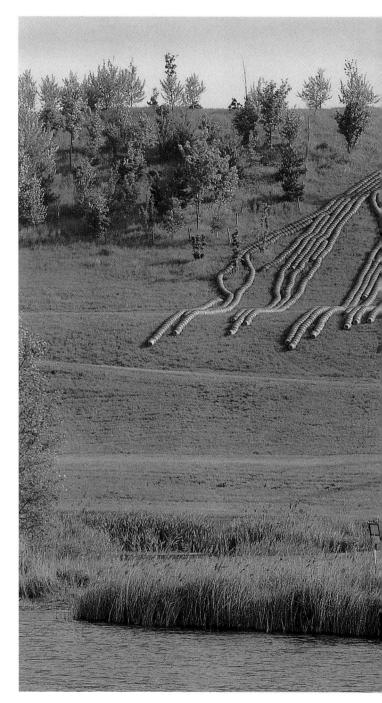

Beyond a strictly formalistic interest in colour, works such as *Emerging Walls I* (1980), *Emergence* (1982), *Emerging Roof* (1982), in which the reddish-brown of the quotidian materials and the earth, broken open, refer back again to Ruskin´s interpretation of etching, like ploughing, as an act of breaking open the surface, revealing, uncovering something hidden in the ground. Christine O´Loughlin exposes, in these works, forms that suggest enormous past catstrophes, now quietly buried under our feet. Or later, in *Water/Surface I* (1984), the half-sunk rowing boat, a figure of individual human catastrophe, makes its first quiet appearance as a fourfold tension between earth, sky, man and the gods begins increasingly to take shape in O´Loughlin´s output. These intrusions of large and mysterious natural forces breaking through the tranquil surface, the background to our daily lives, place the individual within a context of an abstract and universal destiny.

However, in 1987, O´Loughlin´s work takes a significant and explicit turn with *Série pour Faust/Zones de confusion I, II, III, IV* in wich the context of her work takes on a specifically political dimension. These sectioned pylons bring electrical power uncomfortably close to a public normally isolated from the distant figures of the underlying infrastructure of society. The lightly graceful loop of fine wires strung from distantly marching pylons on the horizon are here, at this scale, thick, wiry cables snapped by a storm, hanging dangerously from a broken structure of heavy bolts and greasy L-section that have crashed into what we thought was a secure place. Somewhere the lights have gone out. Even the heavy, dangerous structures that we have built to sustain our ever more complex society are fragile human constructs.

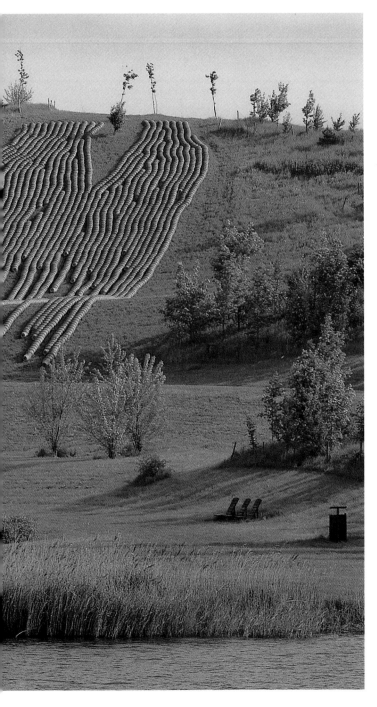

The sculptural beauty of the precisely engineered turbine blades, *Triangle* (1987), now arranged like the enormous teeth in the gaping maw of a mythical beast, come from the Forked River Nuclear Plant in the US. The turbine blades from the Obrenovac Power Plant in the former Yugoslavia spin as though out of control in *Spiral* (1989) as if in anticipation of that social explosion, O´Loughlin has revealed the future to us.

In one of his last lectures, «The Origin of Art and the Determination of Thinking», given in Athens in 1967, Heidegger remarked prophetically that modern art is no longer rooted in the language of a particular people or nation. It responds to the global civilization being produced by technology in which the works of modern art «*belong to the universality of global civilization. Their composition and their organization are part of that which scientific technology projects and produces... We hesitate to give our consent. We remain undecided.*»

And it is precisely this ambiguous opening left by Heidegger that Christine O´Loughlin ironically slips through. *The Hill* (1993) takes its imagery from popular science-fiction disaster movies, in which a segmented blob seems to have escaped from some bio-technology laboratory. The bleak reductionist rigidities of the modern movement´s elite and their faith in scientific progress have been subverted by late-capitalist scepticism and subversive populist humour, optimistically confirming the infinite ductility of human nature.

The use of flower pots seeks to illustrate the precarious nature of the domestic world.

Model for The Hill.

General view of the formless mass that seems to advance unstoppably over the ground.

El empleo de los tiestos pretende ilustrar la precariedad del universo doméstico.

Maqueta del diseño de The Hill.

Vista general de la masa informe que parece avanzar imparable sobre el terreno.

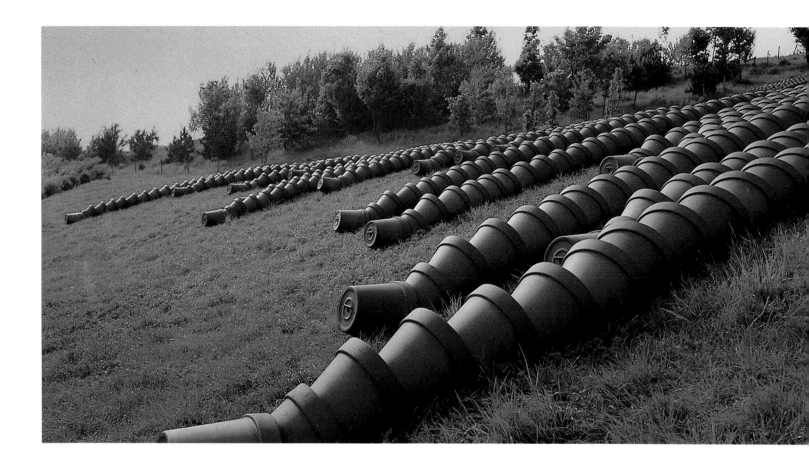

La indagación sobre la obra de Christine O´Loughlin puede iniciarse a través de la intrincada argumentación de los ensayos de Ruskin sobre el arte del grabado, *Ariadnae Florentina* (1906). En un análisis incluido en este trabajo sobre un grabado de madera de Hans Holbein, denominado *El último surco*, Ruskin relaciona el surco que deja el arado al atardecer en «los campos montañosos del sur de Alemania» con las marcas que deja la herramienta del grabador en la plancha metálica para formar un dibujo, una ilustración: «El campo arado es la muestra más pura de esta manifestación artística».

La obra de Christine O´Loughlin en el castillo Faber-Castell de la ciudad alemana de Nuremberg, *Water/Surface III* (1988), consiste en una serie de círculos concéntricos dibujados con un arado en la ladera de una colina. Las ondas se expanden partiendo de la fuente central, ahora seca, y trazando un «dibujo» que tiene una doble lectura: una, hacia el pasado, el antiguo acto del hombre de marcar el suelo; y otra, hacia el futuro, las referencias planetarias y solapadamente apocalípticas de una Tierra, con forma de bote hundido, que gira alrededor de un Sol, fuente de luz y de vida, ahora muerto. La obra tiene además una connotación irónica por el hecho de que Faber-Castell es un conocido fabricante de artículos de dibujo técnico, muy usados por arquitectos e ingenieros en el diseño de construcciones humanas.

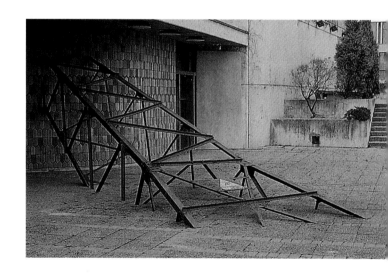

Nacida en Melbourne, (Australia), poco después de la segunda guerra mundial, Christine O´Loughlin acabó sus estudios en la Escuela de Bellas Artes de Kioto en 1974 con un máster en escultura y, pocos años después, se sintió atraída por París, donde ha vivido y trabajado hasta la actualidad. En los últimos veinte años, ha realizado exposiciones en su

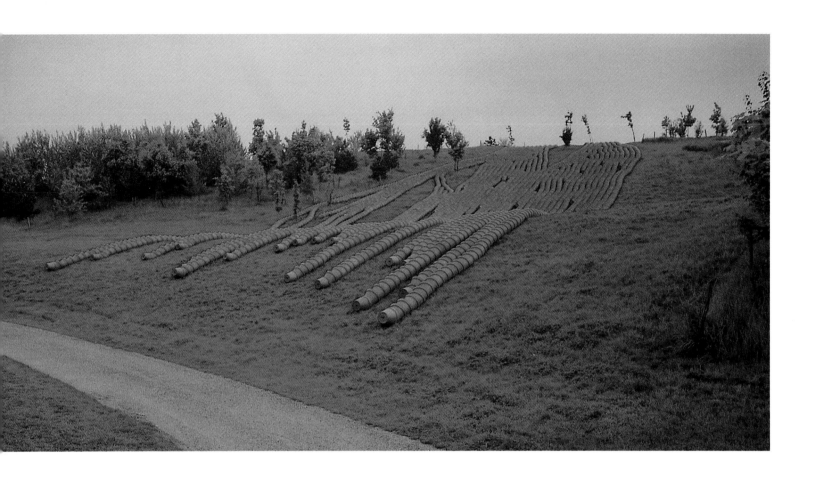

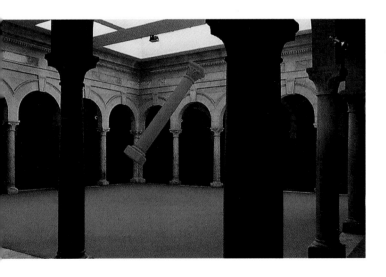

The series of flower pots is moulded to fit into the smooth slope.

Série pour Faust/Zones de confusion. *High-tension pylons (Centre Dramatique National, Reims, 1987)*

Flower pots abandon their normal function and form a disconcerting sequential mass.

Suspended Column. *Canvas, polystyrene and paint; 6 × 11 × 11 m (ERSEP, Tourcoing, 1985-1986).*

La sucesión de macetas se amolda al sinuoso perfil de la pendiente.

Série pour Faust/Zones de confusion. *Postes de alta tensión (Centre Dramatique National, Reims, 1987).*

Las macetas abandonan su función habitual para convertirse en una masa secuencial de inquietante presencia.

Suspended Column. Lona, poliestireno y pintura; 6 × 11 × 11 m (ERSEP, Tourcoing, 1985-1986).

15

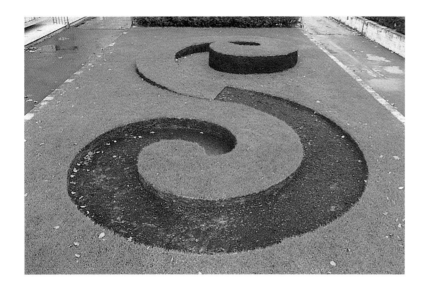

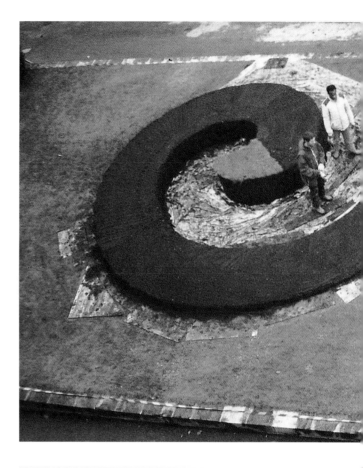

Australia natal, en Japón y en Europa, todas ellas efímeras, lo que refleja su condición de viajera y su creencia en la naturaleza temporal de las intervenciones humanas. Sus raíces australianas, ese enorme continente de vientos y desierto, sirven en parte para entender su actitud hacia la naturaleza, sus elementos, la fragilidad de las cosas y los caprichos del destino.

La engañosa simplicidad de *Displaced Grass* (1984) y *Suspended Column* (1985-1986) podría inducirnos a pensar que consisten en meros ejercicios sobre la teoría de composición del color, con desplazamientos y superposiciones de planos ligeramente semejantes. No obstante, *Displaced Grass* podría interpretarse como una reflexión de O´Loughlin sobre su condición de australiana inmersa en el ambiente cultural y lingüístico de París, como flotando por encima de la idiosincrasia local. La columna azul de Suspended Column, suspendida sobre una plano azul es una reflexión sobre la pérdida de la identidad individual. Estos estudios de *Repetition/Difference I, II, III, IV,V* (1986-1987), en la que se revela su interes en la terracota de la tierra, el azul del cielo y el verde de la naturaleza, comenzando así a definir una cosmología abstracta, a veces entremezclada y atravesada por otras figuras orgánicas.

Profundizando aún más en la línea iniciada con *Displaced Grass*, O´Loughlin realizó en 1991 su obra *Spirals*, en la Cité des Arts del histórico barrio del Marais, en París. En un contexto marcadamente medieval, la artista trascendió la tipología del jardín francés y, utilizando materias ya presentes, trazó sobre el terreno una doble espiral de césped y tierra con una extensión de 12 x 10 m y una profundidad de 70 cm. Al invertir sus posiciones, se creó una espiral en positivo (la hierba en relieve) enfrentada a su negativo (la tierra hendida).

Más allá de su interés estrictamente formal por el color, obras como *Emerging Walls I* (1980), *Emergence* (1982) y *Emerging Roof* (1982), en las que la terracota de los materiales cotidianos y la tierra abierta remiten nuevamente a la interpretación comparativa que Ruskin estableció entre el grabado y el arado, inciden en el tema del territorio que se abre para revelar algo escondido bajo su superficie. En estos trabajos, Christine O´Loughlin muestra formas que sugieren grandes cataclismos del pasado y que, en la actualidad, reposan tranquilamente bajo nuestros pies. Dos

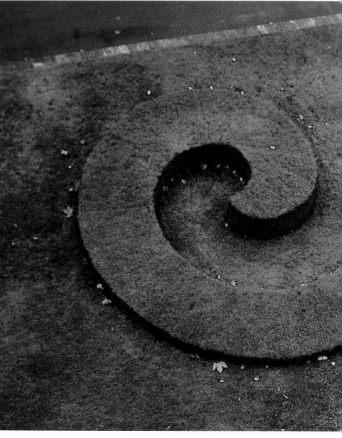

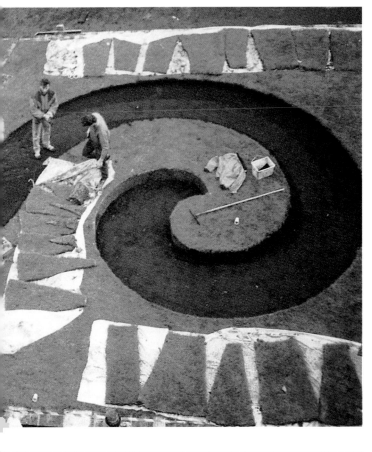

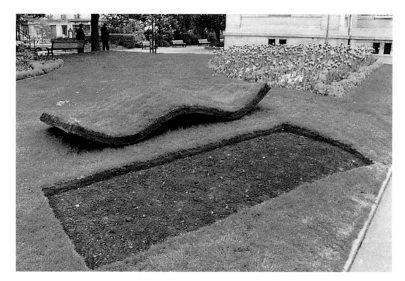

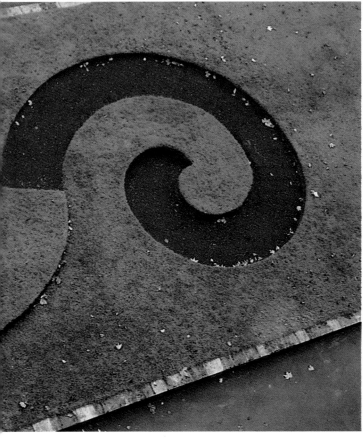

Spirals *(Cité des Arts, París, 1991), a double spiral of esrth and grass.*

Transplanting the grass strips.

The installation plays with the tense and ambiguous relationship between what has been (memory), what could be (desire) and what is (the present).

Displaced Grass *(Montrouge Council Park, 1984) can be seen as a forerunner of Spirals.*

Spirals *(Cité des Arts, París, 1991): doble espiral de tierra y césped.*

Proceso de trasplantación de las franjas de césped.

La instalación juega con las tensas y ambiguas relaciones entre lo que ha sido (la memoria), lo que podría ser (el deseo) y lo que es (el presente).

Displaced Grass *(Parque del Ayuntamiento de Montrouge, 1984) puede considerarse como un antecedente de Spirals.*

años más tarde, en *Water Surface I* (1984), la figura del bote semihundido, símbolo de la catástrofe individual del ser humano, hace su primera aparición. Es la intrusión de enormes y misteriosas fuerzas naturales que quiebran la tranquila superficie, la base de nuestras vidas cotidianas, y sitúan al individuo en el contexto de un destino universal y abstracto, en el centro de las tensiones generadas por la tierra, el cielo, el hombre y los dioses, tensiones que toman una forma cada vez más clara en la obra de O´Loughlin.

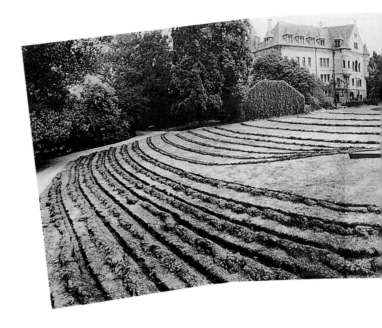

No obstante, en 1987, la obra de O´Loughlin da un significativo giro con *Série pour Faust/Zones de confusion I, II, III, IV*, donde su trabajo adquiere una dimensión específicamente política. Los postes seccionados provocan el incómodo acercamiento a la electricidad de un público acostumbrado a vivir de espaldas a las distantes figuras de la velada infraestructura del poder en la sociedad. La delgada línea que forman sobre el horizonte los cables que unen los postes se transforma, en esta escala, en un amasijo de cables gruesos y retorcidos, destrozados por una tormenta, que cuelgan peligrosamente de una estructura destruida de grandes tornillos y perfiles grasientos, atravesando un espacio que creíamos seguro. En algunos lugares, las luces están apagadas. Incluso las pesadas estructuras que hemos levantado para sostener una sociedad cada vez más compleja resultan ser frágiles construcciones humanas.

La belleza escultórica y una gran precisión de ingeniería se conjugan en las aspas de turbina que conforman *Triangle* (1987), procedentes de la central nuclear de Forked River (EE UU) y dispuestas como si fueran enormes dientes en las fauces de una bestia mítica. En *Spiral* (1989) vuelven a aparecer las aspas de turbina, en este caso las de la central eléctrica de Obrenovac, en la antigua Yugoslavia. Sus elementos inician una espiral cuyos elementos escapan fuera de control, como si presagiaran el estallido social, con lo que O´Loughlin intenta revelar el trágico futuro de la ex república.

En una de sus últimas conferencias, «*Origen del arte y determinación del pensamiento*», pronunciada en Atenas en 1967, Heidegger afirmó de forma profética que el arte moderno ya no hunde sus raíces en el lenguaje de un pueblo o una nación particular, sino que responde al conjunto de la civilización. Producidas por la tecnología, las obras de arte moderno

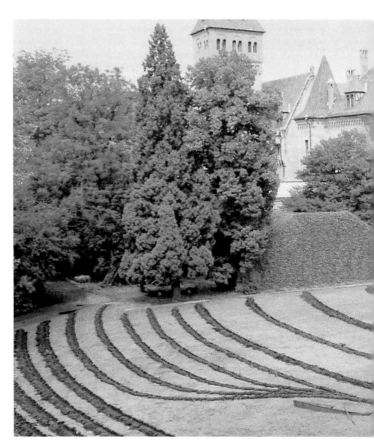

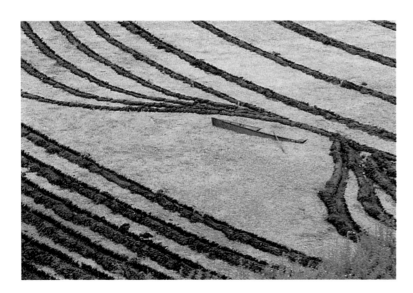

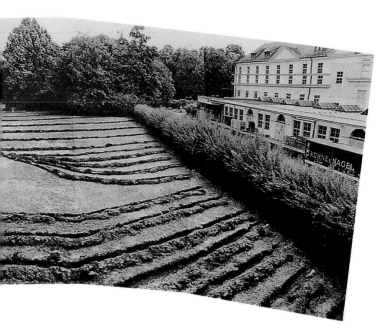

«pertenecen a la universidad del conjunto de la civilización. Su composición y su organización son parte de aquello que la tecnología científica proyecta y produce... Dudamos antes de dar nuestra aprobación. Permanecemos indecisos».

Es precisamente en esta ambigua brecha abierta por Heidegger donde explora Christine O´Loughlin. *The Hill* (1993) hereda su imagen de las populares películas catastrofistas de ciencia ficción: en esta obra, una gigantesca e informe masa, construida con una sucesión de tiestos de barro cocido, parece haber escapado de un laboratorio de investigación genética. La rigidez reduccionista de las élites del movimiento moderno y su fe en el progreso científico han sido subvertidas por el escepticismo del capitalismo tardío y por un transgresor humor popular, confirmando de manera optimista la infinita ductilidad de la naturaleza humana.

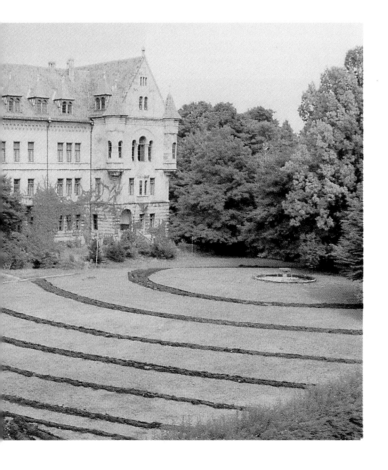

In Water/Surface III *(1988),the ploughed lines and the symbology of the half-sunken rowing boat combine planetary and apocalyptic references.*

An expressive black and withe photo with the Faber-Castell castle in the background.

The photo shows the concentric progression of the ploughed lines on the earth.

En Water/Surface III *(1988), los surcos del arado y la simbología del bote semihundido combinan referencias planetarias y apocalípticas.*

Expresiva toma en blanco y negro, con el castillo Faber-Castell al fondo.

La fotografía ilustra la progresión concéntrica de los surcos sobre la tierra.

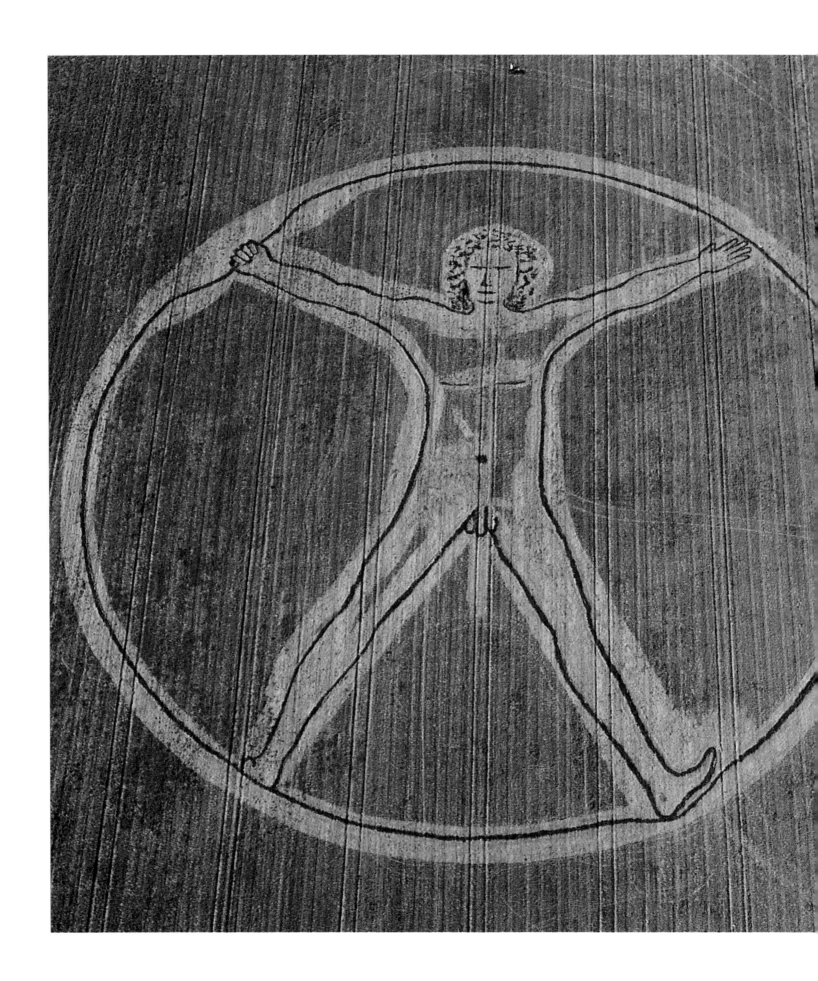

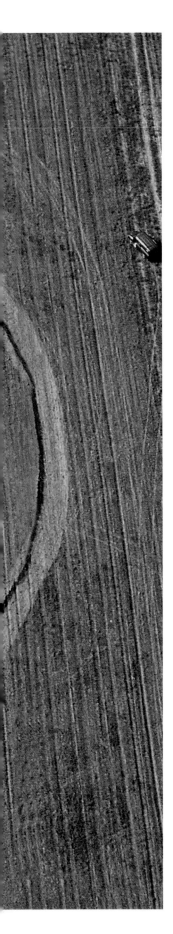

Jacques Simon
Leonardo da Vinci
Marianne
Le drapeau de l´Europe
Messages...

The way some artists now defend the reestablishment of contact with nature has been identified on occasions with positions close to the Green movement, a new form of romanticism according to some. In the opinion of those who advance this return to the earth it is essential to overcome several temptations: to evade the clientele of art galleries, resist financial interests, accept the impermanent nature of their work, relativise their creative activity; in short, to redefine their profession. This is what the practitioners of landscape art have understood, but this does not mean they have not all followed the same path; their paths have varied, and the results have been as different as the different personalities involved.

Jacques Simon has deep ethical commitments. His relationship with nature is highly personal; he modifies it for a few hours, weeks, or even a month, but then he lets it recover its freedom and self-control. Humans do not have the right to control nature permanently. The artist has to abandon the workshop, inquire into nature, replacing canvases with fields, combining biology with aesthetics in fragile ephemeral works that do not disrupt their surroundings. Simon says that the essential character of works of art does not lie in their sale price, their success among the public, their place in history or even in the creative virtues, but in their symbolic value. He defends a conception of art in which everyone can fulfil their creative capacity.

A multi-talented person with deep convictions, Jacques Simon was born in 1930 in Dijon (France). He comes from a rural background, and

The athlete in Leonardo da Vinci resists the circle, deforming it with hand and foot; which predominates - the earth or man? Diameter: 180 m (Saint-Florentin, Yonne, August 1994).

El atleta de Leonardo da Vinci se resiste al círculo, lo deforma con una mano y un pie: ¿quién manda: la tierra o el hombre? Diámetro de 180 m (Saint-Florentin, Yonne, agosto de 1994).

as a young man worked placing pit props in the open cast iron mines in Kirouna in northern Sweden, and then as a lumberjack in Canada. This was where, in 1955, he performed his first artistic intervention on the landscape, when he painted the trunks of 320 poplars blue, making it look as if the sky had come down to meet the snow-covered earth. After graduating from the École Nationale Supérieure du Paysage de Versailles, he started to condition urban spaces in an attempt to alleviate the disasters committed by some architects in the large cities. He became interested in parks. In 1970 he created the Saint-John-Perse Park in Reims, the point of reference for his later children´s parks. After this, his projects started to multiply; motorway service stations, replanning districts of Feims, Nancy, Paris, Beaune. He founded the magazine Espaces Verts (1968-1982), and has collaborated with many other publications, as well as writing many books on landscaping. He now teaches at several schools of architecture and universities in Canada, the United States and France, although he still continues to travel extensively, and now possesses an impressive photographic archive.

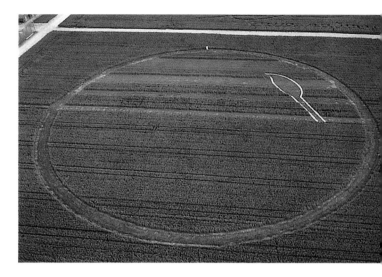

Jacques Simon is also the author of ephemeral projects that cast their spell and disappear, projects that aim to please the eye, totally useless in terms of making money but useful to life. Everything begins with an idea, which is followed by texts, sketches, and finally, in a sort of happening, the idea is made real. Although most of his works are the result of personal undertakings, some, such as Marianne at Orly airport and Le drapeau de l´Europe («European Flag»), have received institutional support. As part of Le drapeau de l´Europe, the authorities distributed 150.000 two-gram packets of seeds with intructions on how to use them and a message from the Secretary General of the Council of Europe urging people to spread the flag symbolically throughout the continent.

He has, however, acted outside official circuits, too. On March 17th 1991, he erected 52 white crosses on the hard shoulder of the French A1 motorway. The action lasted two and a half hours, the time it took the police to arrive and to remove them. He had previously informed the minister by letter that he preferred preventive monuments to commemorative ones. His actions are often spontaneous, such as when he wrote the interjection «Ouf» on the snow at the base of the Eiffel Tower, expressing popular relief at the end of the Gulf War. The term «geographical writing» has often been used to describe Jacques Simon. In many of his interventions, a single phrase in French or English stands out, such as «fallow land = poverty», «Hey! If you have no more forests, you are lost». The materials he uses to emit his poetic and political messages vary greatly. He sometimes uses bales of straw, he burns stubble, he moms and he uses plaster, as in Henin-Beaumont. On the slagheaps he wrote «Preserve me», «Resist», «Use me», «I am disappearing». His energy is boundless.

In 1990, Simon received the Premier Grand Prix du Paysage from the French government in recognition of his work as a whole, and for his contribution to the development of a new landscaping language that provides new approaches to the idea of the urban space. He is very active, a tireless rebel against doctrines and dogmas, a countryman, a professor, a landscaper, and an editor as well as being a controversial agitator. Simon does not have the time or the desire to create his own school, but many young willing artists, farmers, and sponsors follow him, prepared for every (but not just any) eventuality.

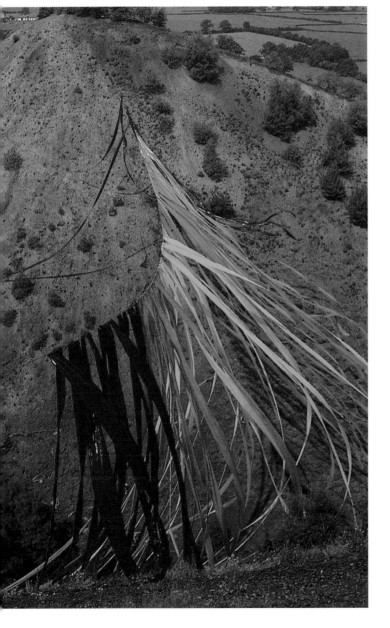

El modo en que hoy en día ciertos artistas defienden el restablecimiento del contacto con la naturaleza ha sido identificado en ocasiones con posturas próximas al ecologismo, una forma original de romanticismo, según algunos. En opinión de los que preconizan este regreso a la tierra, es imprescindible vencer no pocas tentaciones: soslayar el público de las galerías de arte, resistir a los intereses financieros, aceptar la no durabilidad de la obra, relativizar la actividad creativa; en definitiva, redefinir la profesión. Así lo han entendido los artistas que trabajan en el paisaje, pero no por ello han seguido una misma vía; los caminos han sido variados y los resultados dispares, en consonancia con las diferentes personalidades.

En el caso de Jacques Simon, su compromiso ético es profundo. La relación que establece con la naturaleza es muy personal: la modifica por unas horas, unas semanas, tal vez un mes, pero luego deja que recupere su libertad y su dominio sobre sí misma. El hombre no tiene derecho a controlarla de forma permanente. El artista tiene que abandonar el taller, indagar en la naturaleza, sustituir el lienzo por los campos, lograr conjugar biología y estética a través de obras frágiles y efímeras que no perturben el entorno. Dice Simon que el carácter esencial de la obra de arte no radica en su precio de compra-venta, ni en su eventual éxito de público, o en el lugar que ocupe en la historia, ni tan siquiera en su virtud creadora, sino en su valor simbólico. Defiende un arte en el que cada uno pueda reconocerse con capacidad creadora.

Personaje polivalente de arraigadas convicciones, Jacques Simon nació en 1930 en Dijon (Francia). Oriundo de un medio rural, trabajó en su juventud como entibador en las minas de hierro a cielo abierto de Kirouna, en el norte de Suecia, y luego como leñador en Canadá. Allí llevó a cabo su primera intervención en el paisaje, en 1955, pintando de azul los troncos de unos 320 álamos, de modo que parecía como si el cielo descendiera sobre la tierra nevada, según él mismo dice. Tras diplomarse en la École Nationale Supérieure du Paysage de Versailles, emprende el acondicionamiento de espacios urbanos en un intento por paliar los desastres cometidos por algunos arquitectos en las grandes aglomeraciones. Los parques despiertan su interés. En 1970 realiza el de Saint-John-Perse en

Leçon de géographie grandeur NATURE; *drawing of the Earth made in a sprouting wheat field, with strips representing the equator and the polar, temperate, equatorial and desert regions. Diameter 150 m (Bretigny, Essonne, 1993).*

Hommage à la neige *(January 6th 1995). At the foot of the Eiffel Tower, the snow covering the Champ de Mars is an invitation to practise grattage.*

On this page, two photographs of the disused factory in Autun (June 1992): two industrial sentinels, the wind and the wires, symbolize an open door to a rainbow-coloured future.

Leçon de géographie grandeur NATURE: *dibujo de la Tierra trazado en un campo de trigo verde, cuyas franjas representan el ecuador y las zonas polares, templadas, ecuatoriales y desérticas; diámetro de 150 m (Bretigny, Essonne, 1993).*

Hommage à la neige *(6 de enero de 1995). A los pies de la Torre Eiffel, el Campo de Marte nevado es una tentación para el grattage en la nieve.*

En esta página, dos fotografías de la fábrica abandonada en Autun (junio de 1992): dos centinelas industriales, el viento y el cableado simbolizan una puerta abierta hacia un futuro cuyos colores son los del arco iris.

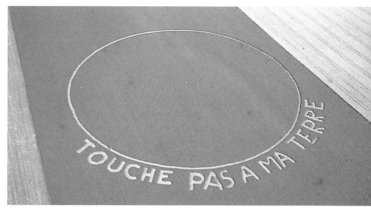

Reims, punto de referencia para los parques infantiles de aventuras posteriores. De ahí en adelante sus intervenciones se multiplican: áreas de autopistas, recalificaciones urbanas de barrios de Reims, Nancy, París o Beaune. Fundador de la revista *Espaces verts* (1968-1982), colaborador en otras publicaciones, autor de numerosos libros relacionados con el paisajismo, ejerce como profesor en diferentes escuelas de arquitectura y universidades de Canadá, Estados Unidos y Francia, sin por ello dejar de ser un gran viajero, lo cual le permite reunir un impresionante archivo fotográfico.

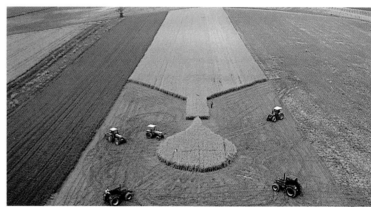

Jacques Simon es también autor de proyectos efímeros que sólo duran el tiempo de un encantamiento, proyectos cuya meta es el placer visual, inútiles desde un punto de vista lucrativo, pero útiles a la vida. Todo empieza con una idea a la que siguen escritos, croquis y, finalmente, en un ambiente cercano muchas veces al *happening*, la ejecución de la idea. Aunque la mayoría de sus obras parten de una iniciativa personal, algunos de sus trabajos, como la *Marianne* de Orly o *Le drapeau de l'Europe*, han contado con el beneplácito institucional. Para esta última, las autoridades proporcionaron 150.000 sobres con 2 g de simientes, que fueron distribuidos con instrucciones de uso y un mensaje del Secretario General del Consejo de Europa para extender simbólicamente la bandera por todo el continente.

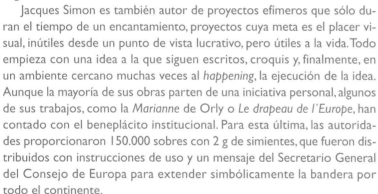

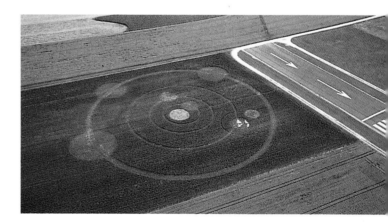

No obstante, en otras ocasiones ha actuado al margen del poder: el 17 de marzo de 1991 plantó 52 cruces blancas sobre una loma de la autopista francesa A1; la acción duró dos horas y media, el tiempo que tardó la policía en retirarlas. Paralelamente, había dirigido una carta al ministro del Interior indicándole que prefería los monumentos preventivos a los conmemorativos. Sus actuaciones también suelen ser espontáneas, como cuando escribió sobre la nieve, al pie de la Torre Eiffel, la interjección «*Ouf*», expresando el sentir popular ante el fin del embargo a Irak. En relación a Jacques Simon se ha utilizado a menudo el término de «escritura geográfica»; abundan las intervenciones en que una frase en inglés o francés se impone por sí misma: «*barbecho = miseria*», «*¡Eh! Si ya no tienes bosques estás perdido*». Los materiales que utiliza para emitir sus mensajes poético-políticos son variados: recurre a balas de paja, quema rastrojos, siega o emplea yeso, como en Henin-Beaumont. Allí, sobre los escoriales, y en homenaje a los mineros, escribió: «*Conservadme*», «*Resiste*», «*Usadme*», «*Desaparezco*». Su energía es inagotable.

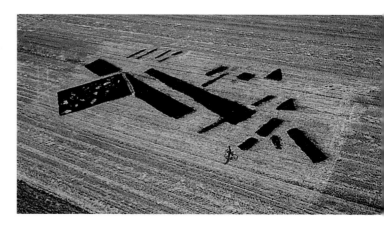

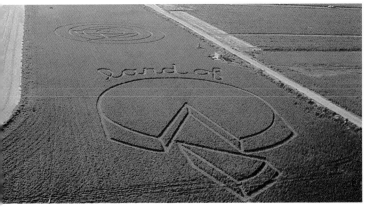

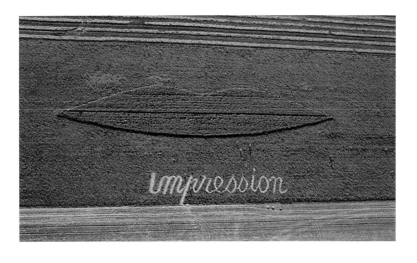

En 1990, Simon recibió el Premier Grand Prix du Paysage. El gobierno francés se lo otorgó en reconocimiento al conjunto de su obra y por su contribución al desarrollo de un nuevo lenguaje paisajístico que aportaba nueva respuesta a la concepción de los espacios urbanos. Siempre activo, insumiso, contrario a los dogmas y las doctrinas, campesino, profesor, paisajista, editor, polemista, agitador: Simon, sin tiempo ni ganas de crear escuela, arrastra en su estela a jóvenes artistas, a agricultores y patrocinadores dispuestos a todo... pero no a cualquier cosa.

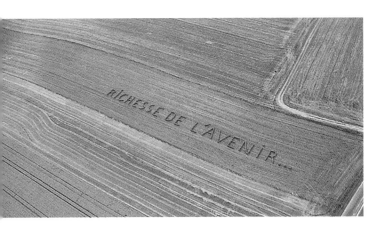

Preliminary watercolour for Baiser sauvage.

Simon formed the message «Don´t touch my land» by cutting shapes in the lucerne in an 8-ha field (Turny, Yonne, June 1992).

Tractors were used on this piece of land, worked in the shape of a pipette sown with rape, tipped at one end with a drop of methylated spirit.

Fallow field of Phaceha californica, flattened by the artist. Diameter: 190 m (Chailley, Burgundy, June 1994).

Burnt straw (Turny, July 1993).

Cheese land; *lucerne cut to form shapes (Chino Airport, California, February 1994).*

Sowing of barley near Fontainebleau (1992), waiting for Simon´s intervention.

Richesse de l´Avenir; *bales made from harvested pea plants (Chailley, 1993).*

Burnt straw in a cornfield. Length: 48 m (Turny, July 1993).

Baiser sauvage; *lips accompanied by a word («impression») written in straw from a wheatfield (Turny, July 1993).*

Boceto a la aguada de Baiser sauvage.

Sobre 8 ha de alfalfa, Simon ha segado un mensaje: «No toques mi tierra» (Turny, Yonne, junio de 1992).

Tractores en una parcela en forma de pipeta sembrada de colza, en cuyo extremo redondea una gota de éter metílico (Linan, Yonne, abril de 1992).

Técnica de apisonamiento sobre una parcela en barbecho de Phaceha califórnica; *diámetro de 190 m (Chailley, Borgoña, junio de 1994).*

Paja quemada (Turnym, julio de 1993).

Cheese land: *segado sobre un campo de alfalfa (Chino Airport, California, febrero de 1994).*

Sembrado de cebada (Fontainebleau, 1992), a la espera de la intervención de Simon.

Richesse de l´Avenir: *balas hechas con rastrojos de guisantes (Chailley, 1993).*

Quemado sobre paja de cereal; longitud: 48 m (Turny, julio de 1993).

Baiser sauvage: *unos labios con una palabra («Impression»), escrita con rastrojos de paja de trigo (Turny, julio de 1993).*

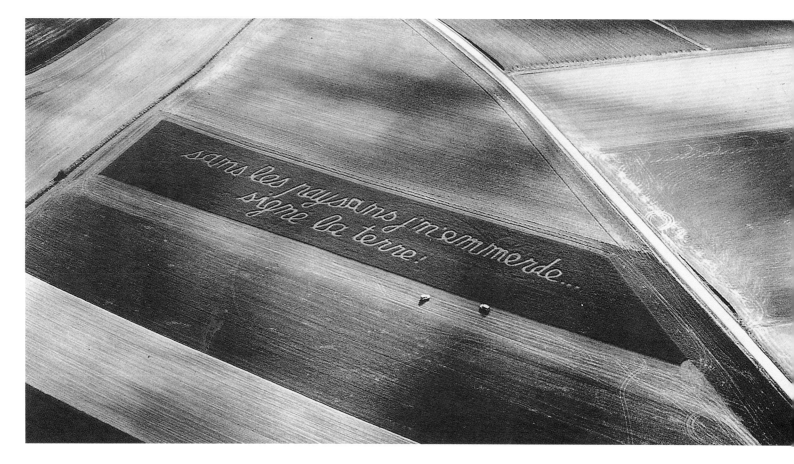

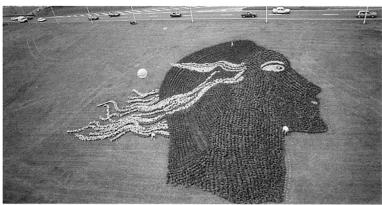

«I´m bored without any peasant farm- ers... signed, The Land!» (Chailley, 1991).

Two shots of Marianne *(Orly Airport, July 1989); 1,200 square metres of petunias, geraniums and cineraria in commemoration of the French Revolution. In the second picture, the dismantled work is shipped down the Seine to Paris City Hall.*

Preventive monument (Autoroute du Nord de la France near Compiègne, March 1991).

«Sin los campesinos me aburro... firma- do la Tierra!» (Chailley, 1991).

Dos imágenes de Marianne *(aeropuerto de Orly, julio de 1989): 1200 m2 de pe- tunias, geranios y cinerarias, que con- memoran el bicentenario de la Revolución Francesa. En la segunda, traslado por el Sena, una vez desmonta- da, hacia el Ayuntamiento de París.*

Monumento preventivo (Autoroute du Nord de la France a la altura de Compiègne, marzo de 1991).

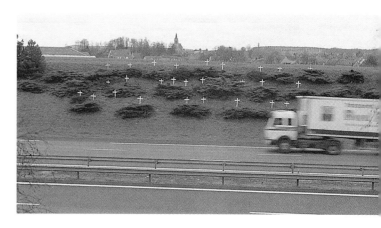

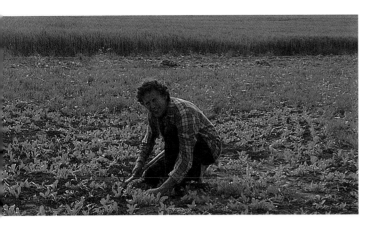

Jacques Simon working the land.

Le drapeau de l'Europe; cornflowers (blue) and marigolds (yellow) flowered from June 16th to July 30th. The seeds were then collected and distributed, thus symbolically extending the flag (Turny, Yonne, 1990).

Jacques Simon trabajando la tierra.

Le drapeau de l'Europe: acianos (azul) y caléndulas (amarillo) florecieron entre el 16 de junio y el 30 de julio; después, las simientes fueron recolectadas y distribuidas para extender, simbólicamente, esta bandera (Turny, Yonne, 1990).

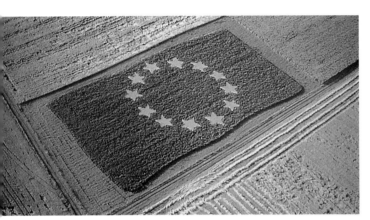

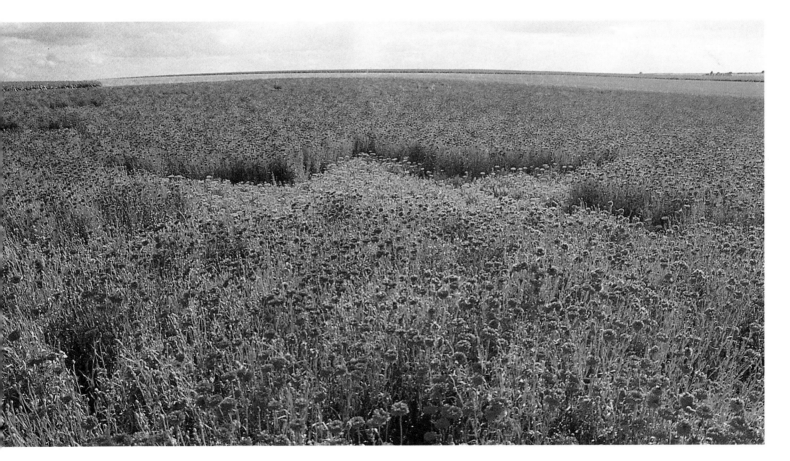

27

Double page: shot of the works using water-based paint at Cucamonga Creek and Iron Wood Canyon (Riverside, California, December 1994). Texts by Jacques Simon.

Interplay of the homogeneous and the heterogeneous; of forms and their possible disintegration.

Colours mark boundaries, as if they could not live without each other.

The transition from chaos to order is accomplished by means of the recognition of the detalis that constitute the whole.

Colour wrested from chaos, which evokes the way, nomadism.

En esta doble página, algunas imágenes de la intervención con pintura al agua en Cucamonga Creek y Iron Wood Canyon (Riverside, California, diciembre de 1994). Textos de Jacques Simon.

Juego entre lo homogéneo y lo heterogéneo, entre las formas y su posible disgregación.

El color marca, como si no pudieran vivir el uno sin el otro.

La transición del caos al orden se realiza a través del reconocimiento de los detalles que componen el conjunto.

El color arrancado del caos, que evoca el camino, el nomadismo.

The uncertain stability of the composition is what draws the eye to these heaps of rocks.

Colour imposes itself to the point of impairing the force of attraction of the nature of the spaces.

Colour counteracts repetition in the piles of rocks

.

It is all a question of comfort, forms and tones, coming together to reveal something which may be possible.

La incierta estabilidad de la composición es la que retiene la mirada sobre estos cúmulos rocosos.

El color se impone hasta el punto de perjudicar la fuerza de atracción de la naturaleza de los espacios.

El color conjura la repetición de los cúmulos de rocas.

Todo es cuestión de acomodo, de formas, de tonos, para revelar algo que puede ser posible.

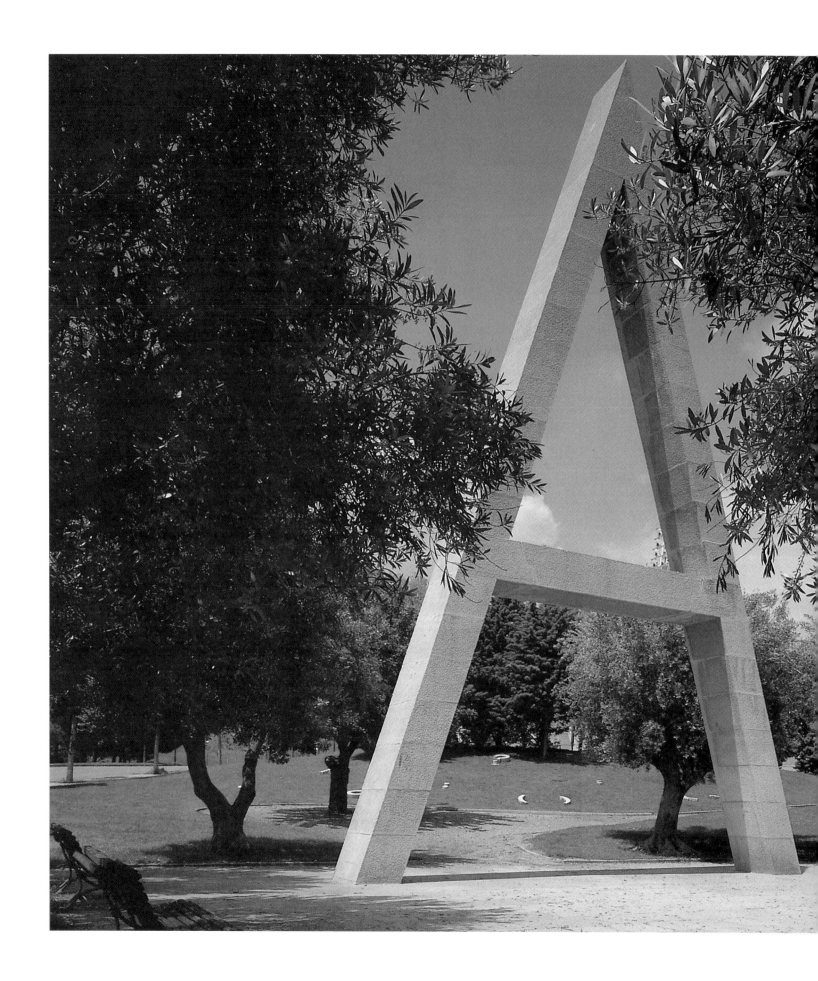

Joan Brossa
Sculpture at the Velòdrom d´Horta

Visual poetry is the most compelling expression of experimental po-
etry in our times. It breaks all the established rules of linguistics, aban-
doning words for other forms of expression, and its power of expression
can be enhanced by the use of everyday objects. We should therefore not
be surprised that it can convert, even transform, the landscape into a ve-
hicle of poetic transmission and facination. Although this may strike us as
somewhat unusual, it is precisely what Joan Brossa has achieved in this
sculpture, one of the most outstanding works in his multi-disciplinary
artistic career.

Brossa was born in 1919, a time when the Barcelona art world was
buzzing with trends that eventually blended into each other but were
then still struggling for prominence. From a very early age, Brossa
demonstrated his creativity and talent for out-of-the-ordinary ideas.
When young he made friends with poets like J.V. Foix, painters like Joan
Miró (he has never lost his fascination for painting) and gallery owners
like Joan Prats, who exhibited the avant-garde of the time.

In 1948, he helped to found the magazine Dau al Set together with
artists like Antoni Tàpies, Joan Ponç, Modest Cuixart, Arnau Puig and Joan
Josep Tharrats. Nevertheless, he soon reached the conclusion that poet-
ry should widen its horizons and leave the pages of the book to seek
other means of expression. It was at this time that he created his first vi-
sual poems, which he chose to exhibit in the window of a male fashion
shop instead of the traditional art gallery, in his customary way of breaking
rules. After this, his artistic creativity went from strength to strength, ex-
tending into other fields ranging from film scripts to theatre stage design,
exhibitions of poem-objects, and the publication of books of poetry with
special editions in collaboration with the leading avant-garde painters.

In the eighties, Barcelona´s nomination to host the 1992 Olympic
Games shook the city out of its lethargy. There was a flurry of activity as
public and private institutions rushed to provide the city with sports fa-
cilities and other infrastructures to improve life in the city. Monuments

reflecting the culture and quality of life in Barcelona were also to be included in the urban dynamics of the city. Public art erupted with such force that more sculptures were installed in the city in these few years than in the whole of the previous century. European and American artists populated Barcelona with their works and the city rapidly began to modernise and dignify its hitherto neglected urban fabric.

Amidst this euphoria, the architects Esteve Bonell and Francesc Rius were put in charge of the project for constructing and developing the Velòdrom d´Horta, a district on the northern outsdkirts of the city. Far from the city centre, this had not been one of the districts chosen by the bourgeoisie for their second homes at the end of the last century. The indiscriminate and chaotic construction of mediocre buildings to house the influx of immigrants during the years of industrial development led to the district´s aesthetic and environmental deterioration. There were thus no cultural or historical precedents and so Bonell and Rius sought Brossa´s talent to create an identity for the area.

This was how the idea emerged for a giant visual poem against the landscape of Horta. The infinite possibilities of poetry have transformed this geographical space into one of the first examples of a style verging on landscape art in Barcelona. Brossa came up with the idea of an imposing free-standing A the same height as the velodrome to provide the gateway to the grounds. This is in a small raised square to make the entrance more visible and magnificent. A winding path leads past alternating natural and architectural elements to another identical, but broken, A. The path is flanked by cypresses obstructing the view of the destroyed letter symbolising the metaphorical conclusion of the journey.

The latter form is in a square at a slightly lower level than the first. The scene of the irregular, broken parts scattered on the ground, covered in red earth and surrounded by plants featuring mainly weeping willows, invites one to reflect on the meaning of the journey. The fragments are also used as unusual components of urban furnishings.

The path is surrounded by a large lawn scattered with punctuation marks (commas, full stops, question and exclamation marks, inverted commas and hyphens, among others). These small pieces sculpted in stone are laid horizontally along the edges of the path so they can easily be seen during the walk, without distorting the tension between the beginning and the end, or hindering comprehension of the visual poem.

This heady poem encourages people to think as they walk through it. It also provides a counterpoint between the two extremely different buildings of the modern velodrome and the palace of the Marquis of Alfarrás, as well as a preamble to the enjoyable Parc del Laberint (the Maze), where the human touch has tamed nature with surprising results. On the other hand, the raison d´être of these signs out of their normal context is the surrounding vegetation, an unequivocal symbol of life itself. Joan Brossa questions the life cycle by demonstrating it does not begin with Alpha and end in Omega, but begins with A and ends in a broken A. This highly personal vision of the author has been perfectly captured in the harmony between stone and vegetation.

The grounds can also be seen from the road.

Signs are laid horizontally along the edges of the path.

Stone punctuation marks on the lawn.

También desde la carretera se puede vislumbrar el conjunto.

Al borde del camino, los signos se distribuyen de forma horizontal.

Sobre el parterre, signos de puntuación en piedra.

Si se considera que la más contundente manifestación de poesía experimental en estos tiempos es la poesía visual, no puede extrañarnos que, por su carácter transgresor de códigos lingüísticos establecidos, —una vez que abandona la expresión para intrincarse en otros tipos de semánticas, del mismo modo que puede sustentar su fuerza expresiva en la utilización de objetos cotidianos—, puede convertir el paisaje, y de hecho lo transforma, en un vehículo de transmisión y fascinación poética. Esto, que en un principio puede parecer insólito, es lo que ha conseguido Joan Brossa en esta obra, considerada como uno de los puntos culminantes de su multidisciplinar manifestación artística.

Brossa, nacido en Barcelona en una época de agitación artística (1919), en la que tendencias que el tiempo convirtió en prácticamente análogas luchaban por sobreponerse unas a otras, demostró, ya desde joven, una inquietud y una entrega a la creación fuera de lo común. Casi adolescente, entabló amistad con poetas como J.V. Foix, pintores como Joan Miró (la fascinación por la pintura no lo abandonaría ya en toda su vida) o galeristas como Joan Prats, exponentes de la más absoluta vanguardia en aquellos tiempos.

En 1948 fue uno de los fundadores de la revista *Dau al Set* (junto con artistas como Antoni Tàpies, Joan Ponç, Modest Cuixart, Arnau Puig y Joan Josep Tharrats), pero pronto llegó a la conclusión de que el poema ha de ser más amplio de miras y abandonar las páginas del libro para buscar otros medios de expresión. En esta época realiza sus primeros poemas visuales que, transgresor irredento de normas, expone en el escaparate de una tienda de moda masculina, sustituyéndolo por el medio habitual de la galería de arte. A partir de ese momento, no cesa en su actividad creativa, que extiende a otros campos que abarcan desde guiones cinematográficos hasta escenografías teatrales y exposiciones de poemas-objeto, alternadas con la publicación de sus libros de poesía y con ediciones para bibliófilos realizadas en colaboración con los más importantes pintores de vanguardia.

Durante la década de los ochenta, una circunstancia sacudió la latente pereza en que se encontraba la ciudad de Barcelona: su designación como sede de los Juegos Olímpicos de 1992. Las instituciones públicas y privadas iniciaron una actividad febril para dotar a la ciudad de unas infraestructuras, no exclusivamente deportivas, que dignificasen la vida ciudadana. La máxima expresión de este deseo fue la integración en la dinámica urbana de una serie de monumentos que reflejasen el nivel cultural y, por tanto, la calidad de vida en Barcelona. El arte público irrumpió con tal fuerza que, en pocos años, se instalaron en la ciudad más esculturas que en todo el siglo anterior. Artistas europeos y americanos poblaron con sus obras una Barcelona que empezaba con celeridad el camino que habría de llevarla a modernizar y dignificar su fisonomía urbana, tan abandonada hasta ese momento.

En este contexto de euforia, los arquitectos Esteve Bonell y Francesc Rius se hicieron cargo del proyecto de construcción y urbanización del Velòdrom d'Horta, barrio situado en la periferia septentrional de la ciudad. A finales del siglo pasado, este sector estaba muy alejado del centro urbano, por lo que la burguesía no escogió la zona para ubicar su segunda residencia. La construcción indiscriminada y caótica de mediocres edificios para acoger la afluencia de emigrantes durante la época del desarrollo industrial provocó la degradación estética y medioambiental del lugar. No existían, por tanto, antecedentes de tipo histórico o cultural, por lo que, a la hora de plantearse la remodelación, Bonell y Rius recurrieron a Brossa para dotar al lugar de valores de identidad.

De esta manera surgió la idea de un poema visual gigantesco, sustentado por el paisaje de Horta. Las infinitas posibilidades de la poesía han transformado este espacio geográfico en una de las primeras manifestaciones de este tipo (1984) que se pueden encontrar en Barcelona. Brossa concibió una imponente A de palo seco que, con idéntica altura a la del velódromo, servía de pórtico de acceso al recinto. Ésta se ha instalado en una pequeña plaza elevada, lo que sirve para dar una mayor grandiosidad y una mejor visibilidad al acto de entrada. Tras un recorrido en el que se alternan elementos naturales y arquitectónicos, se llega a otra A, igual a la primera pero, en este caso, destruida. El sinuoso camino que conduce desde el acceso hasta este final está bordeado de cipreses que dificultan la visión de la letra destrozada y, por tanto, la conclusión metafórica del viaje.

La última grafía se asienta sobre una plaza de nivel ligeramente más bajo que el de la anterior. Su aspecto irregular y el desorden caótico de las partes rotas sobre el suelo, cubiertas de tierra rojiza y rodeadas de una vegetación en la que abundan los sauces llorones, confieren al conjunto un aspecto escenográfico que invita a reflexionar sobre el sentido del viaje. Del mismo modo, los fragmentos pueden ser utilizados como insólitos componentes de mobiliario urbano.

El itinerario está rodeado por un gran parterre herbáceo, en el que están diseminados, también esculpidos en piedra, los principales signos de puntuación (comas, puntos, signos de interrogación y admiración, comillas y guiones, entre otros). Su pequeño tamaño y su disposición horizontal al borde del camino permiten que se puedan observar fácilmente durante el paseo, sin distorsionar la tensión que se crea entre principio y final, y sin obstaculizar la captación de la esencia del poema visual.

Un poema que embriaga desde muy diversos ámbitos, que invita al paseo reflexivo y que sirve al mismo tiempo de contrapunto entre dos construcciones tan diferentes como el moderno velódromo y el palacio del marqués de Alfarrás. Asimismo, la instalación sirve de preámbulo al goce que supone contemplar el Parc del Laberint, lugar en el que la mano del hombre ha dominado sabiamente la naturaleza hasta conseguir sorprendentes resultados. Por otra parte, los signos ortográficos descontextualizados han de buscar su razón de ser en la vegetación que les rodea, en la propia naturaleza que no es, ni más ni menos, que símbolo inequívoco de la vida misma. Una vida que queda cuestionada por Joan Brossa cuando nos manifiesta que el ciclo vital no empieza en la Alfa y acaba en la Omega, sino que tiene su inicio en la A y finaliza en la A rota. Una visión personalísima del autor, que ha quedado perfectamente plasmada mediante el maridaje de piedra y vegetación.

Weeping willows evoke the idea of destruction.

The scenic setting at the end of the path.

Los sauces llorones evocan la idea de destrucción.

El área final muestra un aspecto escenográfico.

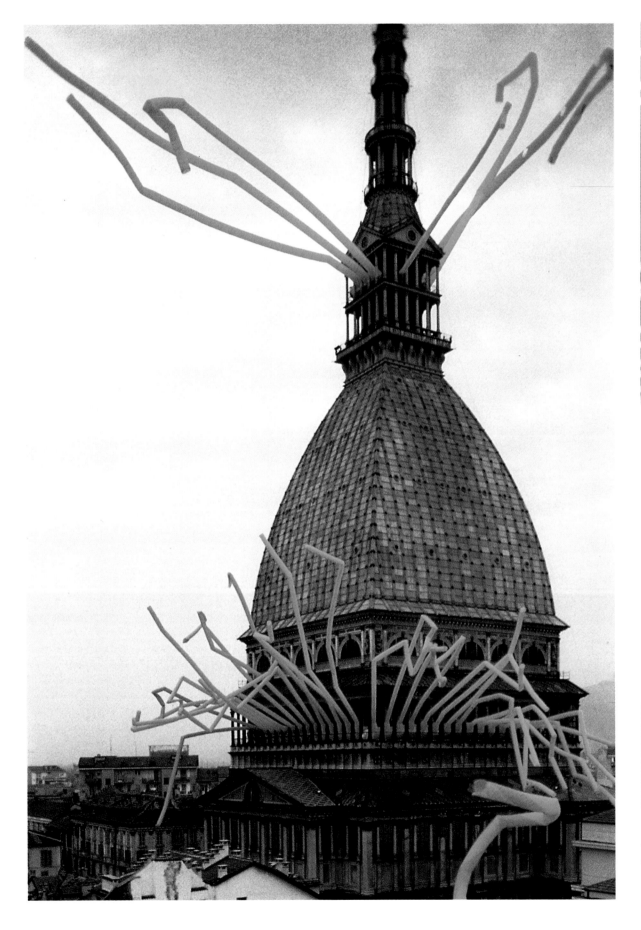
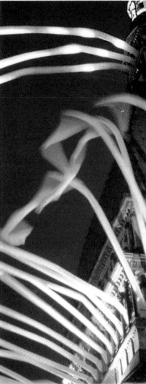

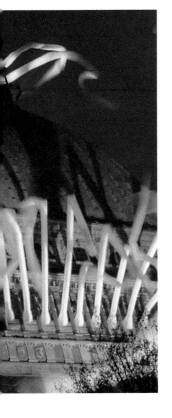

Xavier Juillot
Sous la pression des masses
C´est l´Est
Cérémonie d´Ouverture del Jeux
Olympiques, Albertville 92...

In 1924, André Breton made a thought-provoking proposal:«...to create the objects that appear in dreams, hard to recall..., problematic, diconcerting objects, and then let them loose.» Xavier Juillot gives objects or buildings a fictitious meaning, using them to create something disconcerting, uprooting them from their normal situation and transporting them (and us) to another dimension. In his case, it is not just a game; it is a profound attitude with a definite aim. It is not mere provocation, but seeks to blaze a path to freedom for both objects and people, and, by contrasting humanity with the tangible world, to feel the flow of vital forces, to reject imposed requirements of usefulness and free the victims of reality.

Xavier Juillot was born in 1945 in Dijon but he now lives and experiments in a village in the Jura, Montmirey-la-Ville. He has been fighting for 25 years all that is static and against historical and geographical immobility. Juillot shows a tendency to organise things on the basis of architecture, a defined setting on the basis of which the work´s performance achieves its true dimension, in what might be called the wise disorganisation of the whole. The organisation of flows and the fragmentation of energies frees the construction from its imaginary tension. It is the practical liberation of mass by the liberation of flow.

He works with space, trapping energy for a brief moment, deviating it spatially through the forms he has created and transforming it into centrifugal, enveloping energy which brings the periphery into play. This is

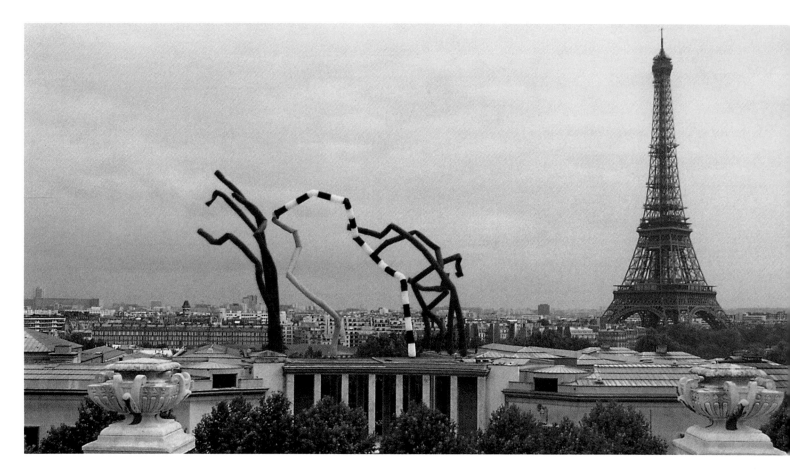

consistent with Jarry´s idea in Gestes et opinions du docteur Faustroll pataphysicien (Paris, 1911):«Instead of stating that bodies fall towards the centre, might it not be preferable to say that vacuums rise to the periphery?» This turbulent dissipation of energy makes what is unchangeable totter on the edge of change.

In Printemps au Printemps (Paris, 1985), Sous la pression des masses (Turin, 1992) or Fuites des ordres (Paris, 1993), long stringlike multicolour elements accompany architectural features and invade terraces and roofs in an attempt to free architecture. These projects show Juillot´s manner and his specific nature, which is a strategy to site features capable of generating a flow, or breath. To produce this breath machines are used, different ones for each gesture, adapted from industrial machinery. The materials used, synthetic fabrics, are cut to size to make the forms that contain the flow. Juillot´s systems are never closed and static, but are open, meaning that the continuous and variable escape of the air generates form through variations in the air supply.

In spite of the undeniable grace and elegance that he gives his features, and in spite of the somewhat affected gestures, he is not simply looking to enjoy contrasts or the alteration of scales. Juillot´s objective is not a purely and simply formal effect. Underlying his work is an analogy with the human being, recreating the cycle of inhalation and exhalation, in the form of sucking air in or blowing it out. The aim of all his activity is to provoke reflection on the idea of pulsions, the educated gesture. In Marseille, Stuttgart and Arc-et-Senans, he has vacuum wrapped cars, trees, human figures or buildings, leaving them in the most absolute silence, and here he is referring to ideas of interiorisation and exteriorisation.

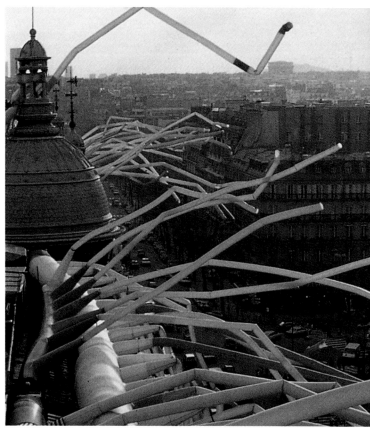

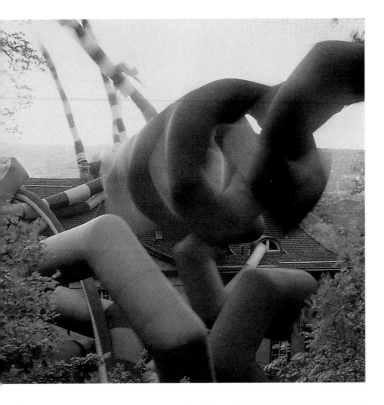

Since 1970, cities such as Kiel, Genoa, Zug, Montreal, Houston, Tajima, Marseille and Paris have exhibited his works and been surprised by them. Perhaps it is because Juillot´s universe touches on what is prohibited, perhaps because it talks of life -life as an escape from the norm and balance- that his work is so impressive at night. At night a shiver runs down their long multicoloured forms. They look like creatures huddling together, losing all their reserve and showing their affection... At night there are also tumultuous movements, accompanied by explosions, moments at which huge quantities of energy are freed, prodigal events that create the basis for a universe of organised transgression. How is it possible to avoid the fields of attraction of the conventional representation?

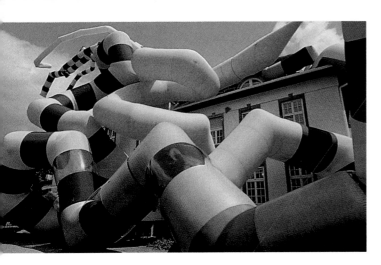

Fuites del ordres *(Paris Museum of Modern Art, June 1993). Ten elements 0.8 m in diameter, and between 40 and 53 m tall. Flowing air and textile.*

Printemps au Printemps *(Boulevard Haussman, Paris, 1985). 100 breaths of fresh air on two rooftops. Environmental air filter.*

This page shows a sequence from Ça devait arriver *(French Institute in Stuttgart, June 1987); origin of the pushes, rear; rotation of the central body; and access to the roof.*

Fuites des ordres *(Museo de Arte Moderno de París, junio de 1993). 10 elementos de 0,8 m de diámetro y entre 40 y 53 m de altura. Flujos de aire y textil.*

Printemps au Printemps *(bulevar Haussmann, París, 1985). 100 briznas de aire puro sobre dos terrazas. Filtro del aire ambiental.*

En esta página, secuencia de Ça devait arriver (Instituto Francés de Stuttgart, junio de 1987): origen de los empujes, parte trasera; rotación del cuerpo central; y acceso al tejado.

En 1924, André Breton realizó una sugerente propuesta: «...fabricar objetos aparecidos en sueños, objetos poco recomendables..., objetos problemáticos e inquietantes... y ponerlos en circulación». En el caso de Xavier Juillot, atribuir a los objetos o a los edificios un sentido ficticio, ponerlos en situaciones desconcertantes, arrancarlos del mundo usual y precipitarlos a ellos y a nosotros hacia otra dimensión, no es un simple juego: es una actitud profunda y tiene un objetivo. No se trata de una mera provocación, sino de abrir una vía de liberación tanto para los objetos como para nosotros, y llegar, a través del enfrentamiento entre el hombre y el mundo de lo tangible, a pulsar las fuerzas vitales, lograr rechazar las supuestas exigencias de utilidad y liberar a las víctimas de la realidad.

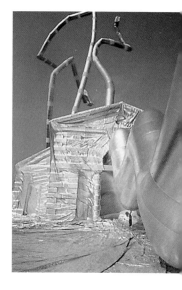

Xavier Juillot nació en 1945 en Dijon, y ha elegido un pueblo en el Jura, Montmirey-la-Ville, como lugar de residencia y experimentación. Desde hace 25 años lucha contra el estatismo, el anclaje histórico y geográfico. En Juillot se observa una tendencia a la organización en torno a la arquitectura, un marco definido a partir del cual la puesta en escena alcance su verdadera dimensión, en lo que podría llamarse una sabia desorganización del conjunto. La organización de flujos y la fragmentación de energía libera a la construcción de su tensión imaginaria. Es la práctica de la liberación de la masa por la liberación de los flujos.

Su trabajo se realiza en el espacio; la retención temporal de las energías, canalizadas en sus formas, se desvía en el espacio, se transforma en energía centrífuga y envolvente que implica a la periferia. Está en consonancia con la idea de Jarry aparecida en su *Gestes et opinions du docteur Faustroll pataphysicien* (París, 1911):«En lugar de enunciar la ley de la caída de los cuerpos hacia un centro, ¿no sería preferible la de la ascensión del vacío hacia una periferia (...)?» Esta turbulencia de energías diseminadas permite que se tambalee lo inmutable. En *Printemps au Printemps* (París, 1985), *Sous la pression des masses* (Turín, 1992) o *Fuites des ordres* (París, 1993), largos elementos filiformes multicolores acompañan a los elementos arquitectónicos e invaden terrazas y azoteas para alcanzar la liberación de la arquitectura. En estos proyectos se sitúa la escritura y la especificidad de Juillot: una estrategia para ubicar elementos susceptibles de generar un flujo, un soplo... Para producir este soplo intervienen máquinas, diferentes para cada nuevo gesto, adaptadas a partir de unas bases industriales. Los materiales, tejidos sintéticos, se confeccionan a medida para dar lugar a las formas capaces de contener el flujo. Los sistemas de Juillot no son jamás cerrados, estáticos, sino que están abiertos, y el escape continuo y variable de aire genera la forma mediante las variaciones en el suministro.

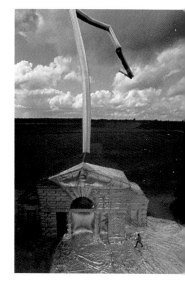

Arbre sous vide, *22 m (Marne-la-Vallée, 1984).*

Oyonax / VW sous vide *(1988). One of the 17 vacuum wrapped cars.*

Dépression localisée, *Abattoirs 89 exhibition (Marseille, 1989).*

Right: vertical sequence from C´est L´Est *(Nicolas Ledoux Foundation, La Saline, Arc-et-Senans, May-October, 1990). Deep reflections and the conservation of a model. The following page shows three elements extended around the Director´s house. (115 × 105 × 175 m).*

Arbre sous vide, *22 m (Marne-la Vallée, 1984).*

Oyonax / VW sous vide *(1988): uno de los 17 automóviles al vacío.*

Dépression localisée, *exposición Abattoirs 89 (Marsella, 1989).*

Secuencia vertical derecha de C´est l´Est *(Fundación Nicolas Ledoux, La Saline, Arc-et-Senans, mayo-octubre de 1990): reflexiones de fondo y relación de conservación de un modelo. En la página siguiente, tres elementos desplegados en torno a la Casa del Director (115 × 105 × 175 m).*

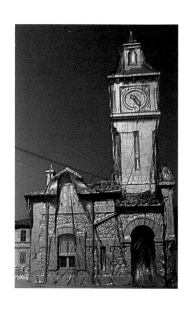

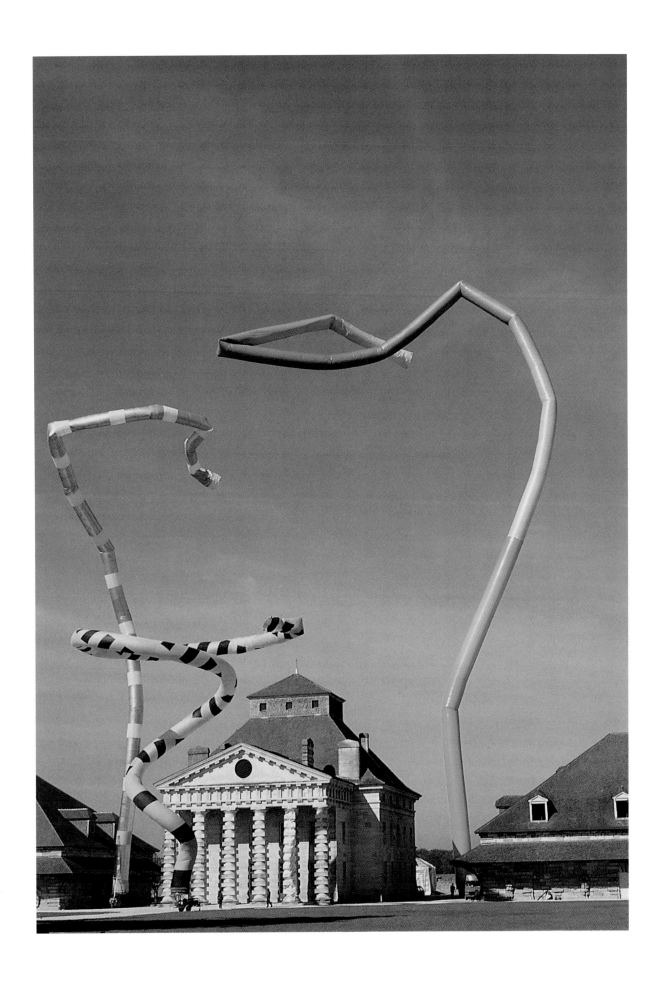

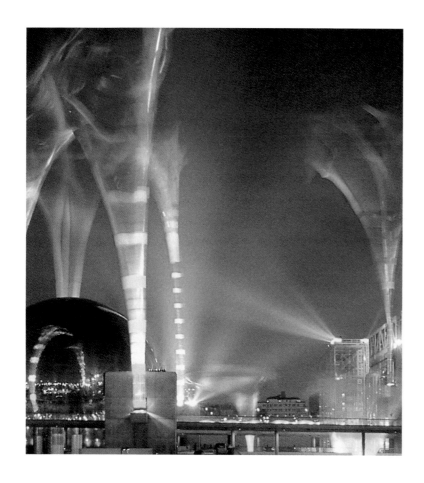

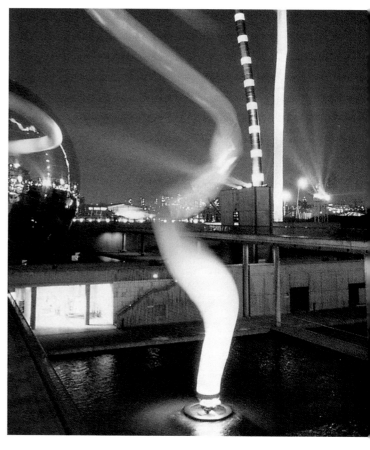

A pesar de la gracia y la elegancia indudables que confiere a sus elementos, a pesar de cierto preciosismo gestual, no se trata de recrearse en los contrastes o de una simple alteración de las escalas: el juego formal puro y simple no es el objetivo de Juillot. En su trabajo subyace una analogía con el ser humano, una recreación del ciclo de aspiración y espiración a través del proceso de insuflar o retirar flujo. El fin de toda su actividad sería provocar la reflexión en torno a las pulsiones, al gesto educado. En Marsella, en Stuttgart, en Arc-et-Senans, cuando hace el vacío en torno a unos coches, unos árboles, unas figuras humanas o unos edificios, a los que deja inmersos en un silencio absoluto, remite a nociones de interiorización y exteriorización.

Desde 1970, ciudades como Kiel, Génova, Zug, Montreal, Houston, Tajima, Marsella o París han acogido, sorprendidas, sus realizaciones. Tal vez porque el universo de Juillot roza lo prohibido y la transgresión, quizá porque nos habla de la vida, de la vida como escapatoria de la norma y el equilibrio, es por lo que la noche sienta tan bien a sus proyectos. De noche, un escalofrío recorre sus largas formas multicolores. Entonces tienen aspecto de seres que tienden a aproximarse, perdiendo todas sus reservas y mostrando su ternura... De noche se producen también movimientos tumultuosos, acompañados de explosiones, momentos en los que se liberan cantidades ingentes de energía, prodigalidades que ponen las bases de un universo de transgresión organizada. ¿Cómo escapar a los campos de atracción de la representación establelcida?

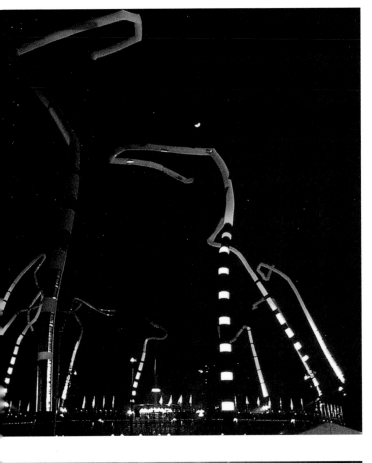

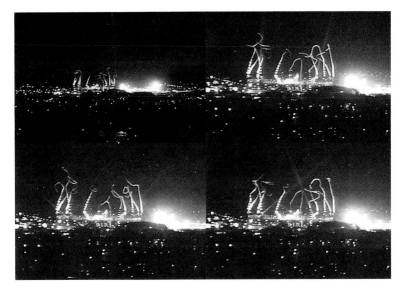

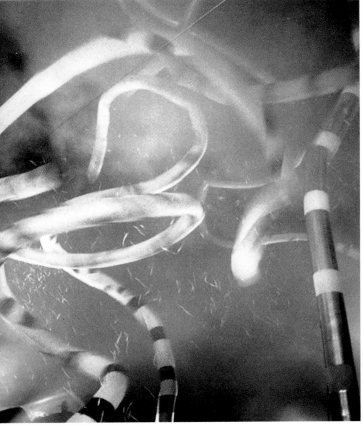

Previous page, two top photos: Geste machinal (La Villette, Paris, March 1991). The movement appears from a distance, above and beyond the architecture.

Lower illustrations: C´est l´Est (Nicolas Ledoux Foundation, La Saline, Arc-et-Senans, May-October, 1990). Rain of material.

End of the Opening Ceremony of the Albertville Olympic Games, March 26, 1992. The 12 «wind towers» between 110 and 145 m in height unfurled from their 33-metre towers in 25 seconds.

Video sequence of the final deployment in the ball of ceremonies (225 m in diameter): the scale of the city changes with the appearance of this joint movement.

Página anterior, dos fotografías superiores: Geste machinal (La Villette, París, marzo de 1991). El movimiento aparece a lo lejos, por encima y más allá de la arquitectura.

Ilustraciones inferiores: C´est l´Est (Fundación Nicolas Ledoux, La Saline, Arc-et-Senans, mayo-octubre de 1990): lluvia de materia.

Final de la Ceremonia de Apertura de los Juegos Olímpicos de Albertville, 26 de marzo de 1992. En 25 segundos se desplegaron las 12 «torres de viento», de entre 110 y 145 m, erigidas sobre torres de 33 m de altura.

Secuencia videográfica del despliegue final en el teatro de ceremonias (225 m de diámetro): la escala de la ciudad cambia con la aparición de este movimiento conjunto.

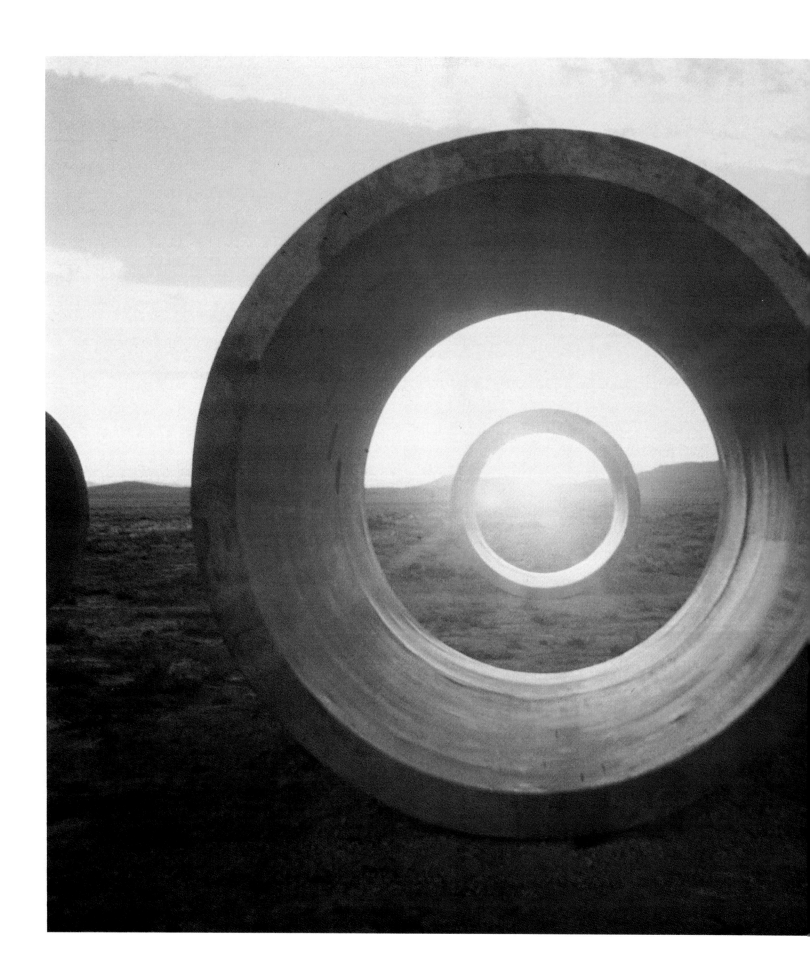

On the winter and summer solstices the sun is aligned through the tunnels.

En los solsticios de verano e invierno, el sol se alinea con el eje que forman los túneles.

Nancy Holt
Sun Tunnels
Dark Star Park

When the well-defined role of centuries of sculpture began to fail with the gradual transition to modernism, the logic of the monument as a signifier within an urban landscape also began to lose ground. With modernism, sculpture became neither landscape nor architecture, a double negation that was eventually reduced to what Barnett Newman described in the fifties as «what you bump into when you back up to see a painting.» This combination of exclusions, neither architecture nor landscape, had arrived at pure negation so that by the end of the sixties attention began to focus on the outer limits and the inverted logic of that exclusion. The sculptural field expanded to an unexplored area between architecture and landscape into what became known as «Land Art,» a type of intervention inextricably bound to the specific characteristics of its surroundings and outside the values of exchange.

Nancy Holt (Worcester, Massachusetts, 1938), one of the foremost figures on this new creative scene, finished at Tufts University in 1960 and went to New York City. Holt´s association with the first of the avant-garde environmental projects grew out of her friendships with Robert Smithson, Carl Andre and Michael Heizer who gathered at Max´s Kansas City in New York in the late 1960s. In the summer of 1968 Smithson and Holt joined Heizer, in Nevada where he was working on his Nine Nevada Depressions. Soon both were producing their own works in the landscape. But in 1972, while flying over a planned work on the shore of an irrigation lake in West, Texas, the plane crashed, killing Smithson, the pilot and the photographer. Amarillo Ramp was subsequently completed by Nancy Holt, Richard Serra and Tony Shafrazi, but the accident highlights the inverted logic of the values of exchange in the era of the infinite photographic reproducibility of the work of art. Since that time, Holt´s

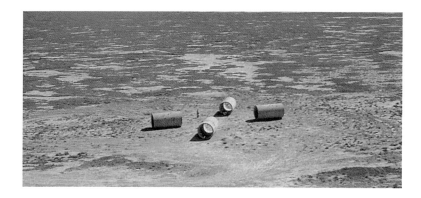

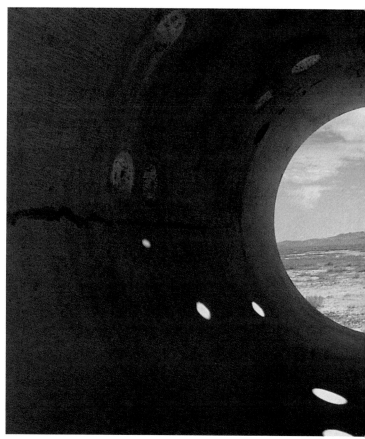

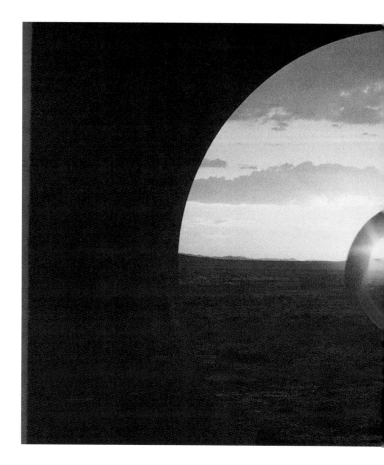

many works have been the subject of continuous attention in articles and magazines, and she has received several awards from the National Endowment for the Arts as well as a Guggenheim Fellowship.

One of Nancy Holt´s most highly acclaimed early works is Sun Tunnels (1973-1976). As someone acclimated to the human densities of New York, the immense empty spaces of the West, «being part of that kind of landscape, and walking on earth that has surely never been walked on before, evokes a sense of being on this plantet, rotating in space, in universal time.» In 1974, Holt bought 40 useless acres in the Great Basin Desert in northwestern Utah for her intervention. Only partially subidised by grants from the National Endowment for the Arts and the New York State Council for the Arts, Holt marked the yearly extreme positions of the sun on the horizon by aligning four enormous concrete pipes with the angles of the rising and the setting of the sun at the two solstices of the year. Each of the four enormous pipes is perforated through its upper half with the pattern of a particular constellation: Draco, Perseus, Columba and Capricorn. During the day the sun pierces these perforations drawing circles and ellipses of light on the lower half of the tunnel. One of the intentions of the artist was to create a visual reference to bring a human scale, in time and space, to the vastness of the landscape. Like very ancient works that combined human and cosmic scales, even a small human intervention on the vast, empty and ecologically delicate canvas of the desert has a powerful figurative impact.

Far from the tranquil spirit and cosmic scale of the Utah desert, Dark Star Park (1979-1984) is located on a small parcel in the middle of the intense traffic that flows between Washington, D.C. and one of its rapidly growing satellite cities, Rosslyn, Virginia. Hailing it as the most successful urban renewal project of the period is damnation by faint praise. Working in the thick crossfire of an urban site over a period of five years, Holt had to confront the realities of intense land speculation that significantly reduced the area that could be spared for the park. Through complex negotiations she was able to appropriate a small traffic island that was state property, participate in design reviews of an adjacent office tower that threatened, by its scale and position, to implicitly appropriate the park as its front yard, and by her assertive efforts avoided the usual fate of commissions for public spaces and was allowed to determine the design and use of the total space.

As in her previous work, Holt makes reference to the cosmic scale and aspects of perception that have interested her since her earliest works. On about two-thirds of an acre (some 2,700 square metres) she

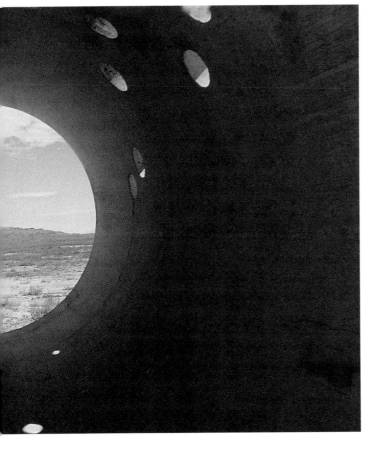

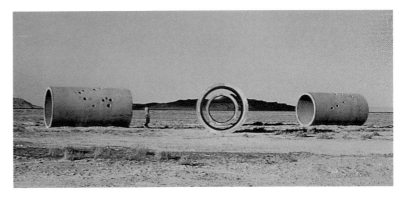

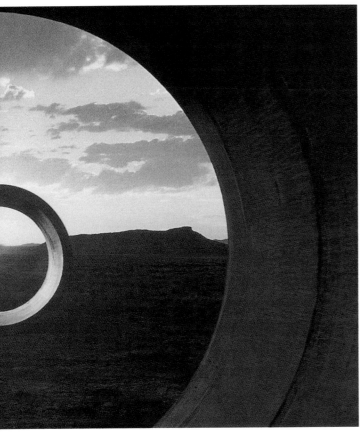

includes five spheres, two pools, four steel poles, a stairway, a large and a small tunnel and arranges the composition to highlight and focus certain elements both within and beyond the park. By marking the alignment of certain shadows as patterns in asphalt, Holt fixes the moment in time when William Henry Ross, in 1860, acquired the land that became Rosslyn and by inverse logic monumentalizes the founding myth of the city as a transitory historical event in cyclical time.

Dark Star Park, however, despite the increased sophistication of her compositional skills, fails to muster the evocative power of her earlier and simpler work in the Utah desert. That difference highlights an inherent contradiction in works of Land Art, contingent on the context. The problems of the frame, the pedestal and the objectifying tendencies of value exchange that the avant-garde sought to avoid lead directly to the problem of linclusion/exclusion in the work of art. Working in an unmarked desert, the inclusion of the surrounding panorama gives the work its force, but in the meaner space of urban competition for scarce resources, the project is forced to cope with the conditions imposed by the context (the adjacent tower) if it is to approach the cosmic and metaphysical vigour which characterises Nancy Holt´s work.

The tunnels are aligned along the angles that determine the annual extreme positions of the sunrise and sunset on the horizon, and describe an X with an 86 ft. (26.20 m) diagonal.

During the day sunlight pierces into the interior through the orifices, drawing circles and ellipses of light. The circumference frames and focusses on the landscape.

On the summer solstice the position of the sun centred on the tunnels is maintained for roughly ten days.

At one moment during the approach, two of the tunnels align exactly and seem to disappear.

Los túneles están alineados según los ángulos que determinan las posiciones anuales extremas del sol, al amanecer y al atardecer, en el horizonte. Configuran una cruz cuya diagonal mide 26,20 m.

Durante el día, el sol atraviesa los orificios dibujando círculos y elipses de luz en el interior. La circunferencia enmarca y enfoca el paisaje.

En el solsticio de verano, la posición centrada del sol en los túneles se mantiene aproximadamente durante unos diez días.

En un momento del recorrido, dos de los túneles se alinean de forma exacta y parecen desaparecer.

Cuando el bien definido rol de la escultura comenzó a desmoronarse con la gradual transición al modernismo, la lógica del monumento como elemento significante dentro del paisaje urbano empezó también a perder terreno. Con el modernismo, el concepto de escultura se convirtió en el producto de una doble negativa: ni arquitectura, ni paisaje. Esto se puede reducir eventualmente a lo que Barnett Newman describió en los cincuenta como aquello «con lo que tropiezas cuando retrocedes para observar un cuadro». Esta combinación de exclusiones (ni arquitectura ni paisaje) desembocó en los límites de la pura negación por lo que, a finales de los sesenta, la atención empezó a focalizarse sobre el deseo de traspasar las fronteras del propio arte e invertir la lógica de tal exclusión. El campo de la escultura se expandió a una dimensión entre la arquitectura y el paisaje hasta ahora inexplorada, que derivó en llamarse *Land Art*, un tipo de intervención intrínsecamente limitado a las características específicas del entorno y fuera de los valores del mercado.

Una de las principales figuras de este nuevo panorama creativo es Nancy Holt (Worcester, Massachusetts, 1938). En 1960 finalizó sus estudios en la Tufts University y se afincó en la ciudad de Nueva York. La vinculación de Holt a la primera vanguardia de proyectos a escala del paisaje creció a raíz de su amistad con Robert Smithson, Carl Andre y Michael Heizer. En el verano de 1968, Smithson y Holt se unieron a Heizer en Nevada, donde éste trabajaba en su obra *Nine Nevada Depressions*. Este hecho marcó el inicio de su adhesión a este ámbito artístico relacionado con el paisaje. En 1972, mientras Smithson sobrevolaba una de sus obras en fase de ejecución en West (Texas), el avión en el que viajaba se estrelló, lo que provocó su muerte junto a la del piloto y el fotógrafo. La conclusión del trabajo iniciado por Smithson, *Amarillo Ramp*, fue llevada a cabo por Nancy Holt, Richard Serra y Tony Shafrazi, pero el trágico accidente sirvió para ilustrar la lógica invertida de los valores de cambio en la época de la reproducción fotográfica infinita de la obra de arte. Desde este momento, el trabajo de Nancy Holt ha sido objeto de continua atención en artículos y revistas, y ha recibido varios premios provenientes del National Endowment for the Arts y de la Guggenheim Fellowship.

Una de las obras más reconocidas de la etapa inicial de Nancy Holt es el *Sun Tunnels* (1973-1976). Como persona acostumbrada a la densidad humana de Nueva York, al sentirse «inmersa en ese tipo de paisaje, y caminando sobre tierra que nunca ha sido pisada antes...», los inmensos espacios del Oeste le «...sugieren la sensación de estar en este planeta, rotando en el espacio, en un tiempo universal». En 1974, la artista compró 40 acres sin valor aparente en el desierto de Great Basin, al noroeste de Utah, para llevar a cabo su intervención. Subvencionada sólo parcialmente por donaciones del National Endowment for the Arts y del New York State Council for the Arts; Holt marcó las posiciones anuales extremas del sol en el horizonte alineando cuatro enormes túneles de hormigón con los ángulos del amanecer y el atardecer en los dos solsticios del año. Cada uno de los cuatro túneles está perforado en su mitad superior según el patrón de distintas constelaciones: Dragón, Perseo, Paloma y Capricornio. Durante el día, la luz solar atraviesa las perforaciones dibujando círculos y elipses de luz en la mitad inferior del túnel. Una de la intenciones de la artista fue la de crear una referencia visual que incorporase la escala humana, en tiempo y espacio, a la vastedad del paisaje. Al igual que ciertas obras antiquísimas que combinaban escala humana y cósmica, una pequeña intervención humana en el vas-

The park is created as a work of art, a spatial experience that becomes a sculptural one.

A small concrete tunnel is used to frame and focus the landscape.

Holt is interested in the symbolic connotations of the tunnel: birth, death, transition. The landscape can be crossed as well as framed.

The reflection of the spheres on the water evokes planetary bodies suspended in space.

El parque se concibe como una obra de arte, experiencia espacial que se convierte en experiencia escultórica.

Un pequeño tubo de hormigón se utiliza para enmarcar y enfocar el paisaje.

Holt se interesa por las connotaciones simbólicas del túnel: nacimiento, muerte, transición... Se puede atravesar y, además, encuadra el paisaje.

El reflejo de las esferas en el agua evoca cuerpos planetarios suspendidos en el espacio.

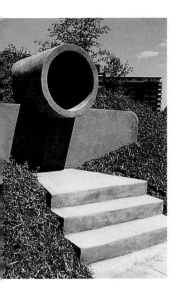

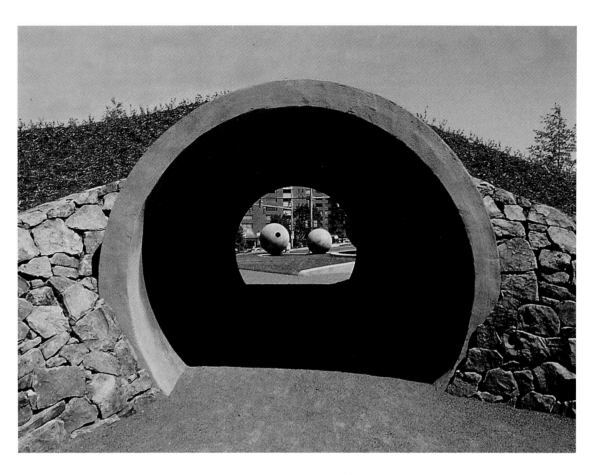

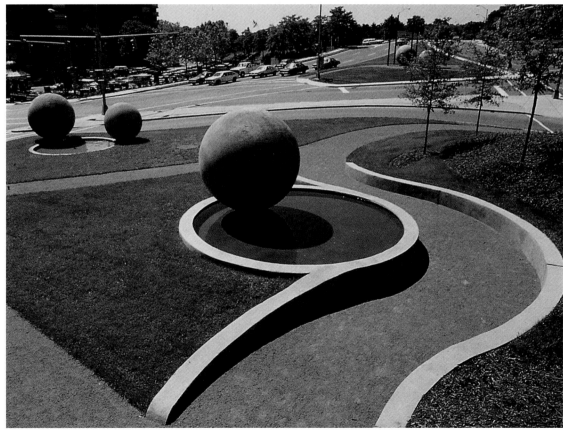

49

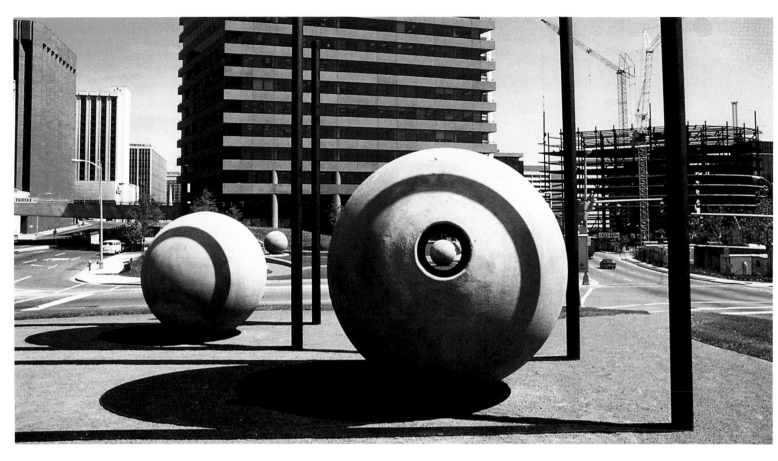

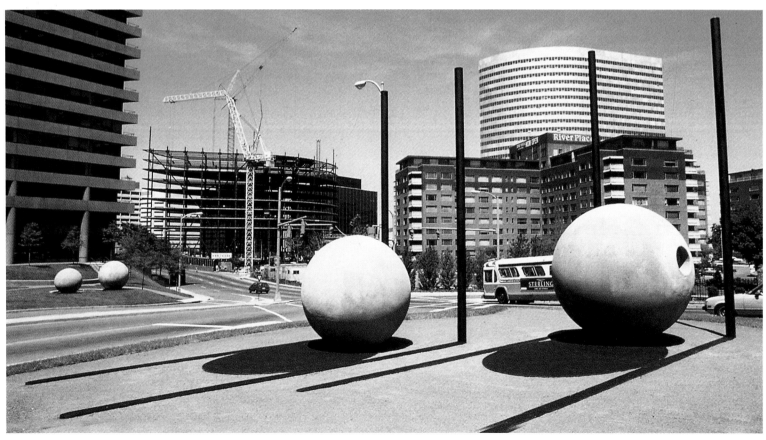

50

Two spheres are perforated and from a certain position one of the spheres can be seen through the perforation.

Walking through the park, the observer perceives changing images both in their relative disposition in space and through the effect of the shadows in relation to the sun.

The spheres are constructed in Gunite, a lightweight concrete sprayed with compressed air onto a prepared surface.

Dos de las esferas están perforadas y, en un momento del recorrido, una de ellas puede verse a través del orificio.

A lo largo del recorrido, el observador percibe imágenes cambiantes, ya sea por la disposición de los objetos en el espacio o por el efecto de las sombras en relación a la posición solar, lo que confiere una dimensión cósmica al espacio urbano.

Las esferas se construyen a partir de un sistema de aplicación de hormigón por aire comprimido (gunite) sobre una superficie especialmente preparada.

to, vacío y ecológicamente delicado tejido del desierto cobra un poderoso impacto figurativo.

Lejos del espíritu tranquilo y la escala cósmica del desierto de Utah, *Dark Star Park* (1979-1984) está localizado en una pequeña parcela ubicada en medio del intenso tráfico que fluye entre Washington D. C. y una de sus ciudades satélites de más rápido crecimiento, Rosslyn (Virginia). Trabajando sobre una infernal encrucijada urbana durante un periodo de cinco años, Holt se enfrentó a las realidades de la especulación de la tierra, que habían reducido considerablemente el área donde debía alojarse el parque. Tras arduas negociaciones, la autora pudo apropiarse de una pequeña isla en la carretera que pertenecía al Estado y participar activamente en las revisiones del proyecto de una torre de oficinas que amenazaba, por su escala y posición, con apropiarse implícitamente del parque; asimismo, logró convencer al promotor, el condado de Arlington, para que le permitiera extender el parque hasta el interior de la plaza situada frente a la torre. Gracias a todo este esfuerzo, Holt consiguió evitar el destino habitual de este tipo de encargos para espacios públicos, controlando el diseño y uso del espacio en su totalidad.

Como en trabajos anteriores, Holt hace referencia a la escala cósmica y a aspectos de la percepción que le han interesado desde sus primeros trabajos. En aproximadamente dos tercios de acre (unos 2.700 m²), la autora ha colocado cuatro esferas, dos piscinas, cuatro postes de acero, una escalera, un túnel pequeño y otro más grande, y ha dispuesto la composición para destacar y enfocar ciertos elementos dentro y fuera del parque. Marcando la alineación de ciertas sombras como patrones en el asfalto, Holt fija el momento en el que William Henry Ross, en 1860, adquirió la tierra que se convertiría en Rosslyn y, por una lógica inversa, monumentaliza el mito de la fundación de la ciudad como un evento transitorio dentro de un tiempo cíclico.

A pesar de la creciente sofisticación de su destreza composicional, *Dark Star Park* no llega a alcanzar el poder evocativo de su temprana y simple obra en el desierto de Utah. Esa diferencia revela una contradicción inherente a los trabajos del land art, en función del contexto. Los problemas del encuadre, del pedestal y de las exigencias objetivizantes del mercado que la vanguardia creyó evitar conducen directamente a la dialéctica de inclusión/exclusión en la obra de arte. Trabajando en un desierto virgen, la integración del panorama circundante confiere al trabajo su fuerza, pero en el reducido espacio de competición urbana por los escasos recursos, la obra debe enfrentarse a los condicionamientos del contexto (la torre adyacente) para intentar alcanzar el vigor cósmico y metafísico que caracteriza toda la obra de Nancy Holt.

52

Wooden Boulder *(1980 onwards).*
Despite its natural appearance it is a
rock that can float and bounce in the
current.

Wooden Boulder *(1980 en adelante). A*
pesar de su apariencia natural, se trata
de una roca que puede flotar y rebotar
en la corriente.

David Nash
Wooden Boulder
Black Dome
Divided Oaks

Land artists work where time, material, space and ideas meet. Many have sought to break through art´s normal ethical and aesthetic dimensions, widening its field of action, and abandoning its traditional limitations. Technology has made this broadening of horizons possible. Certain ephemeral artistic actions may exist for only a few hours, or they may be intended to develop with the passing of time. Photography and video are thus essential to provide proof of this fleeting moment or continuous development and communicate it. Land Art gives art galleries a new role, that of showing slides and films realised in the field.

The notion of duration in time is deeply linked to the work of David Nash. Many of his actions would have been completely lost if they had not been repeatedly photographed. Nevertheless, this British artist is something of a special case, as he retains control of the changes effected on his pieces by time by means of contracts lasting anything up to 30 years.

One of his creative philosophy's most interesting aspects is its observation of the way nature transforms and gradually slowly rubs out the traces or human activity. Nash works on the form of the landscape, taking part in its transformation, and collaborates with nature. Or perhaps it would be better to say they are both at work. His work is alive in two different senses. It is alive because he is working with living organic material, and it is also alive because his creations are never considered to be finished, but evolve and develop as the fruit of his action upon nature.

David Nash was born in 1945 in Esher (Surrey, England). He started by painting and making collages. At this time, his influences were the sur-

realists Joan Miró and Arshile Gorky, but his interest in material, especially wood, increased. He started using regular sheets from sawmills, then changed to unseasoned wood directly extracted from the tree, and finally to working on the tree itself, whether alive or dead, considered as a volume and structure located in space. According to the artist, he sees each tree as a symbol of life and uniqueness. In Marina Warner's opinion this corresponds to the Cistercian spirit enunciated by Saint Bernard («No ornamentation, only proportion») and underlies Nash's work, whose spirit shows undeniable affinites with medieval mysticism.

Nash has lived and worked in Blaenau Ffestiniog, North Wales, since 1967. He has transformed a Methodist chapel, Capel Rhiw, into his home and workplace. For him life and work are one. His desire to escape from London was a response to moral principles and economic reasons that led him to seek a simpler life, in line with his ideas. The refurbishment of Capel Rhiw was decisive undertaking to his later activity.

Near Blaenau Ffestiniog, in Maentwrog, in a wood covering 4 acres (16,200 m2), Nash performed a sculptural plantation in 1977, called Ash Dome, that was not going to reach maturity until 20 to 30 years after planting. The artist has regularly followed its growth since then. It is a circle of 22 ash trees he has trained to grow sideways and upwards, creating a natural domed precinct. The problem he had to resolve in Ash Dome was to create an outside sculpture with the participation of the elements, rather than struggling against them.

After this work, Nash performed others along the same lines. He has planted many other sculptures, and regularly monitors their growth; each has its own rhythm and makes its mark on its surroundings. Those who have seen them consider them temples built to worship nature. This underlies one of his more recent works, Divided Oaks.

Ash Dome and other works grow continuously, but Wooden Boulder moves continuously. Made from the heartwood of an oak, this wooden «rock» was placed on a slope at the source of a river near Blaenau Ffestiniog, for the current to move. Nash regularly inspects the site as the boulder gradually moves and suffers the effects of the seasons and the climate. It is a living work that progresses even in the artist's absence. It has a life of its own.

In 1986, in the Forest of Dean, Nash erected Balck Dome, a 25-foot (7.5 m) circle consisting of pointed, charred larch posts. He arranged them with a rise at the centre to form a shallow dome that will progressively dissolve back into the earth. The wood turns into humus, but the charcoal prevents the appearance of some local plants, so a slight hump will remain, distinguished by slightly different vegetation.

His art became internationally known in the 1980, and since then he has worked mainly in the United States, Japan, France and the United Kingdom. He now travels the world, from the northern tip of Hoddaido, in Japan, to Tasmania. His aim is to make contact with different landscape repertories; earth, air, water and fire are the elements that appear in his work and for him wood is the fifth element, as it is for the Chinese.

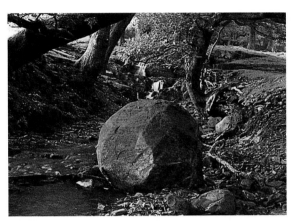

En la confluencia del tiempo, la materia, el espacio y la idea se sitúa la acción de los artistas del *Land Art*. Gran parte de ellos ha querido transgredir las dimensiones estéticas y éticas habituales del arte, ampliar sus campos de actuación y abandonar sus límites tradicionales. La tecnología ha permitido esta ampliación en el horizonte. Determinadas acciones artísticas pueden plantearse como limitadas en su duración y existir durante unas pocas horas, o bien, pueden ser concebidas para evolucionar con el paso del tiempo. La fotografía y el vídeo se convierten así en los instrumentos indispensables para dar testimonio de esta fugacidad o perpetua evolución y solucionar problemas de comunicación. Las galerías de arte adquieren una nueva dimensión frente al land art, se convierten en salas de proyección de diapositivas y películas realizadas sobre el terreno.

El concepto de duración en el tiempo aparece profundamente ligado al trabajo de David Nash. Una gran parte de sus acciones se habría perdido por completo si no hubiesen sido fotografiadas repetidamente. No obstante, su caso es bastante especial, ya que el artista británico controla la orientación evolutiva de sus obras en el tiempo por medio de contratos que abarcan una duración de hasta treinta años.

Uno de los aspectos más interesantes de su filosofía creativa es la observación de cómo la naturaleza transforma y borra paulatinamente las huellas de la actividad humana. Nash trabaja las formas del paisaje, toma parte en su transformación, colabora con la naturaleza, o aún mejor, ambos trabajan a la par. La suya es una obra viva en dos sentidos: porque trabaja con materia orgánica viva, los árboles, y porque sus creaciones no se plantean como acabadas, sino que evolucionan y se desarrollan como fruto de su acción sobre la naturaleza.

David Nash nació en 1945 en Esher (Surrey, Inglaterra). Empezó trabajando en el campo de la pintura y los collages; sus influencias en aquel período eran surrealistas, Joan Miró y Arshile Gorky, pero su interés por la materia, especialmente la madera, fue en aumento. Empezó utilizando planchas regulares procedentes de serrerías, luego madera aún verde, directamente extraída del árbol, y, finalmente, el árbol mismo, vivo o muerto, entendido como volumen y estructura ubicados en el espacio. Según afirma el propio artista, en el árbol ve un gran símbolo de vida y la unicidad que cada uno de ellos encierra. En opinión de Marina Warner, sería el espíritu cisterciense enunciado por san Bernardo («Nada de ornamentación, sólo proporción») lo que anima el trabajo de Nash, cuyo espíritu muestra indudablemente afinidades con la mística medieval.

Wooden Boulder (*1980 onwards*). *The flowing waters mean the boulder changes position within the watercourse. The different seasons leave their mark on the perpetually-changing work. Like a living organism, it sometimes undergoes phases of dormancy.*

Wooden Boulder (*1980 en adelante*). *El fluir del agua hace que la posición del peñasco sea cambiante dentro del curso del arroyo. Las diferentes estaciones imprimen un carácter cambiante a la obra, que no ofrece nunca el mismo aspecto. Como si de un ser vivo se tratase, su imagen pasa por fases de aletargamiento.*

Desde 1967, Nash vive y trabaja en Blaenau Ffestiniog, en el norte del país de Gales. Allí transformó una capilla metodista, Capel Rhiw, en su hogar y lugar de trabajo. Vida y trabajo forman un todo en él. Su deseo de escapar de Londres respondía a principios morales y razones económicas que le hacían desear una vida más austera, en concordancia con su pensamiento. El acondicionamiento de Capel Rhiw fue una empresa decisiva para su actividad posterior.

Cerca de Blaenau Ffestiniog, en Maentwrog, sobre un terreno boscoso de unos 16.200 m², Nash procedió en 1977 a realizar una plantación escultórica, *Ash Dome*, la cual no alcanzaría su madurez hasta veinte o teinta años después de haber sido puesta en marcha. Desde entonces y periódicamente, el artista ha seguido su crecimiento. Se trata de un círculo de 22 fresnos que ha hecho crecer inclinados, en remolino, dirigidos oblicua y ascendentemente a lo largo de su desarrollo, con el objetivo de conformar un recinto natural cupulado. La cuestión que tuvo que resolver en *Ash Dome* fue la de lograr que una escultura externa implicase o comprometiese a los elementos, en vez de luchar contra ellos.

Después de este trabajo, realizó otros en la misma línea. Plantó otras muchas esculturas, siguiendo el crecimiento de todas ellas: cada una lleva su propio ritmo e imprime una musicalidad diferente a su entorno. Se trata, a decir de quienes las han visto, de templos erigidos y dirigidos en reverencia a la naturaleza misma. En esta línea cabría reseñar una de sus obras más recientes, conocida como *Divided Oaks*.

Así como Ash Dome y otras obras afines crecen ininterrumpidamente, *Wooden Boulder* se desplaza de forma continua. Extraída del corazón de un roble, esta roca de madera fue colocada en la ladera del curso alto de un arroyo, cerca de Blaenau Ffestiniog, para que su corriente la fuera arrastrando. Nash revisa periódicamente el peñasco a medida que ocupa diferentes posiciones y se ve afectado por las estaciones del año y los agentes climáticos. Se trata de una obra viva, que se desarrolla incluso en ausencia del artista... Se diría que goza de vida propia.

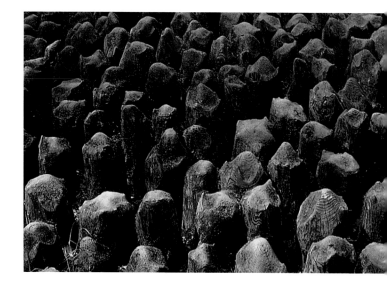

En 1986, en el Forest of Dean, Nash erigió *Black Dome*, un círculo de poco más de 7'5 m constituido por postes de alerces afilados y carbonizados. Los organizó elevándolos en su parte central para conformar una suave cúpula, que se irá descomponiendo progresivamente sobre la tierra con el paso del tiempo. La madera carbonizada se transforma en humus, evita la reaparición de la anterior vegetación local y el leve montículo se mantiene en el tiempo, diferenciándose de su entorno. Revelado al público internacional en los años ochenta, su itinerario artístico desde la pasada década hasta el momento presente le ha llevado a trabajar, sobre todo, en Estados Unidos, Japón, Francia y Reino Unido. Ahora viaja por todo el mundo, desde el extremo septentrional de Hokkaido, en Japón, hasta Tasmania. Su meta es entrar en contacto con diferentes repertorios paisajísticos: tierra, aire, agua y fuego son los elementos que participan en su obra y, al igual que para los chinos, la madera constituye para él el quinto elemento.

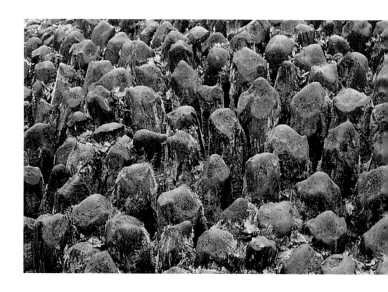

Black Dome *(1986 onwards), in the Forest of Dean, is a 25-foot diameter circle in a clearing in the forest. Its appearance varies with the changing seasons.*

Black Dome. *A detail showing the sharpened points of the larch posts the work consists of. Depending on the season, nature intertwines vegetation.*

En Forest of Dean, Black Dome *(1986 en adelante) se erige como una forma circular de 25 pies de diámetro en un claro del bosque. Según las estaciones del año, la imagen que ofrece varía.*

Black Dome. *Detalle en el que se pueden observar las puntas afiladas de los postes de alerces que conforman la obra. Según la época del año, la naturaleza obra por su cuenta intercalando vegetación.*

Divided Oaks *(1989). Charcoal sketch on paper. Like most of his works, it reaches maturity several decades after planting.*

Human action gives the growth of the plantation Divided Oaks *its character. Sometimes nature (wind) imposes its direction on the work.*

Divided Oaks *(1989). Dibujo al carbón sobre papel. Como la mayoría de sus obras, alcanzará la madurez varios decenios después de su plantación.*

La acción del hombre es la que infunde carácter al crecimiento de la plantación Divided Oaks. *En ocasiones, es la misma naturaleza (el viento) la que imprime a la obra su orientación.*

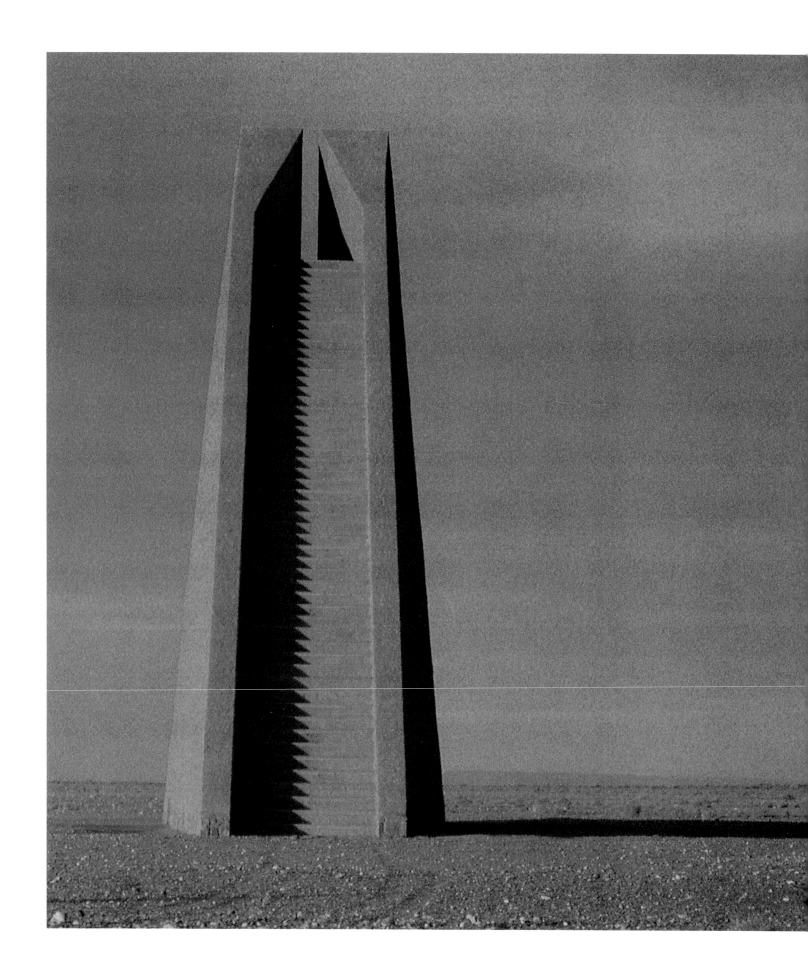

Hansjörg Voth
Himmelstreppe
Wachstumsspirale

After definitively settling in Paris, the Romanian sculptor Constantin Brancusi devoted himself to intense creative work. He repeated a fixed repertoire of works, leaving proof of his presence in the photos he took with the box camera that Man Ray gave him. Following these plates, we can see him age and how his studio fills up with works in wood, bronze or alabaster, forcing him into the ever smaller gaps between them. In these years of voluntary reclusion Brancusi was in fact creating his true identity. His figures were repeated in many different versions and demonstrate a solitary labour that transmits the strength and enigma of all myths. The legendary bird, the Maiastra, burns in his hands like a flame, launching not fire but bronze or alabaster to the sky. The Column of the Infinite, which scatters planes of light and shade as if trying to reach the clouds; the staircase that one can go up, but nobody can descend.

Building mirages. Occupying the distance. Giving form to symbols that condense all the tension accumulated on the horizon into stark but unmistakeable lines. This is the task that Hansjörg Voth has set himself, and it is what connects him to Brancusi. It is difficult to measure and compare these complex works, because in both cases the artistic experience can only be understood as a critical moment. Their works echo down history, becoming as solid as the actual presence of their works.

At the end of the Second World War, Voth (Bad Harzburg, Germany, 1940) moved with his family to Bremervörde, where he studied carpentry. He settled in the city-state of Bremen in 1961, where he made friends with students at the local college of art. After travelling to Italy, Morocco, Turkey and Iran, he decided to study painting. He started working independently as an artist in 1968. After collaborating closely with the photographer Ingrid Amslinger since 1963, he married her in 1973.

Himmelstreppe (Marha, Morocco, 1980-1987). The vertical steps rise against the horizon.

Himmelstreppe *(Marha, Marruecos, 1980-1987). La figura vertical de la escalera se alza como contraposición al horizonte.*

Between 1980 and 1987 Voth conceived, designed and completed the work Himmelstreppe (Stairway to Heaven), a construction on the desert plain of Marha, in the south of Morocco. He used large blocks of sun-dried clay as the construction material. The work's silhouette is triangular, with a base of 23 m and an upright of 16 metres. Along the 28-m-long hypotenuse, and set in the breadth of the triangle, are the 50 steps that form the stairway. They are flanked by a parapet, 140 cm tall and 52 cm wide, which forms the triangle's surface as it rises above the level of the steps. The flat surface of the front plate measures 6.80 m at the base and narrows to 3.60 m at the top. This front is broken by a 60-cm-wide groove rising vertically and framing the window holes made from inside.

The single flight of steps leads to a horizontal platform 4 metres below the triangle's apex. From here a stepladder descends to the interior though a hole in the floor and leads to the first internal level. The last stretch of steps follows the same slope as the external stairway and leads to the third and final level, halfway between the base of the triangle and the platform at the summit. It is unnecessary to pass any doors to enter, but one must go up to the platform and descend from there. The act of going up in order to go down into the construction is ritual in nature. As in many other of Voth's experiences, his task did not finish with construction. He then shut himself in it for a few months and planned some additional works, in this case two 3.50 metre wings, installed on a dagger-shaped wooden structure covered with feathers.

Between 1993 and 1994, Hansjörg Voth created another work in Freising -Weihenstephan (Germany) based on one of his recurring themes; the circular arrangement of tree trunks rise like flagpoles and form a landmark visible from faraway. The Wachstumsspirale (Growth Spiral) is a symbol planted in the landscape, and its circular arrangement opens out like a spiral within a rectangle 55x34 m. Its geometric development is determined by nine circumferences, whose radii increase in accordance with the Fibonacci sequence. The 42 trunks are also separated by increasing distances, and they increase in height as the arrangement's horizontal development is emphasised by its incremental vertical growth.

Voth's works are always located in large open spaces, and rise like figures on the horizon, giving form and sharpness to the distant faded silhouette of all mirages.

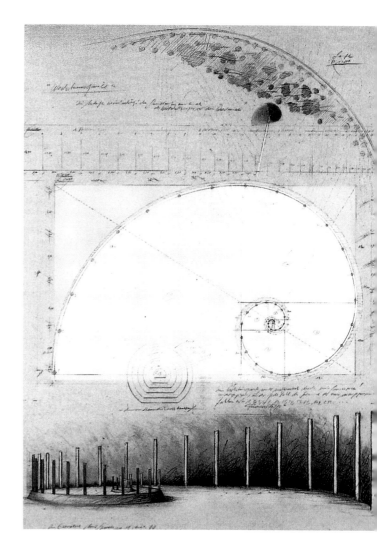

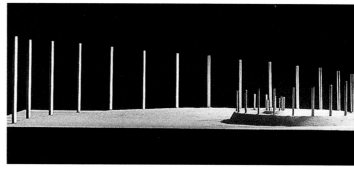

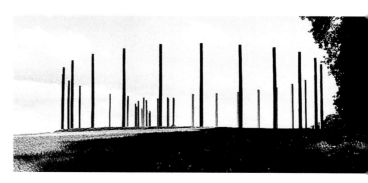

Wachstumsspirale *(Freising-Weihenstephan, Germany, 1993-1994). The base of the installation is its arrangement as a geometric progression.*

Scale model of Wachstumsspirale. *The tree trunks rise like flagpoles, increasing in height as the geometric progression develops.*

The poles of Wachstumsspirale *form a symbol of the local territory.*

A view of Wachstumsspirale, *showing how it creates a sort of internal virtual precinct.*

Wachstumsspirale *(Freising-Weihenstephan, Alemania 1993-1994). La base de la instalación es un trazado en espiral creciente.*

Maqueta a escala de Wachstumsspirale. *Los troncos de árboles hincados como mástiles aumentan su altura a medida que la espiral se desarrolla.*

Los mástiles de Wachstumsspirale *forman con su figura un símbolo del territorio local.*

Aspecto de Wachstumsspirale, *que marca en su desarrollo un virtual recinto interior.*

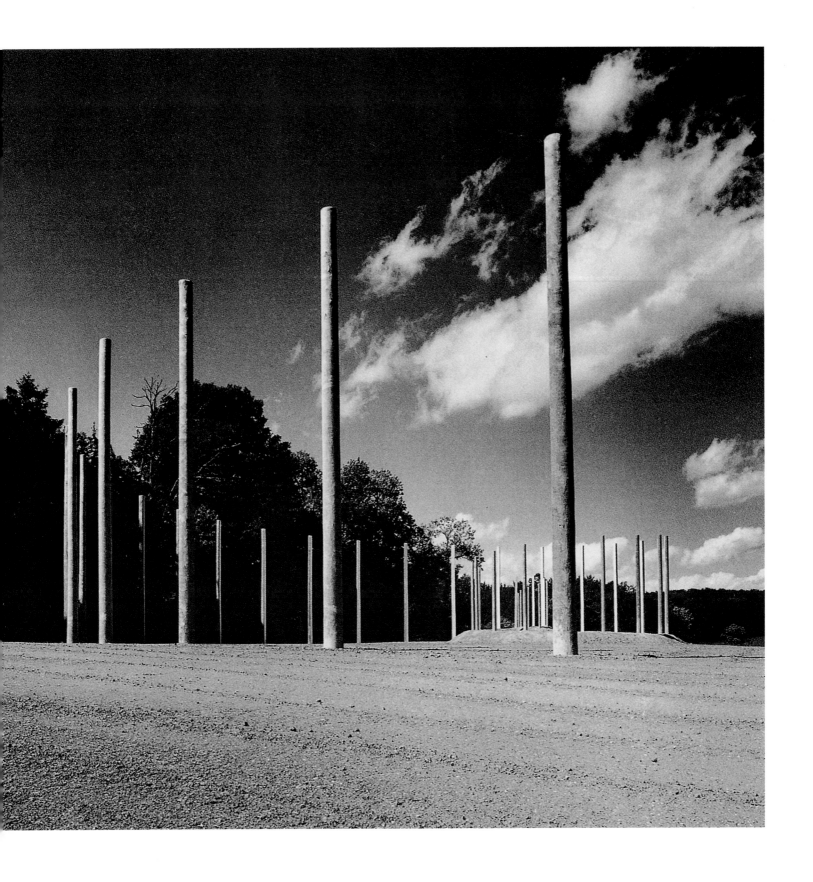

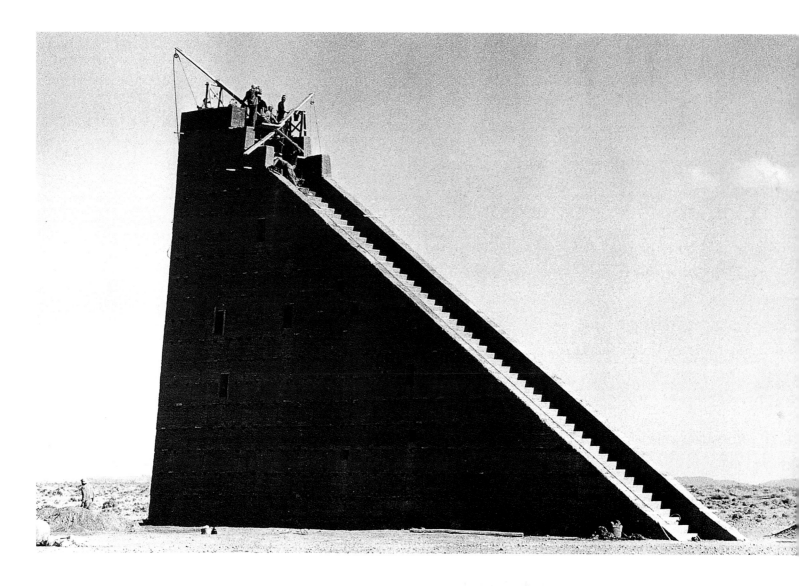

Tras establecerse definitivamente en París, el escultor rumano Constantin Brancusi se entregó a una intensa tarea. Reiterando un breve repertorio de obras, dejó testimonio de su presencia en las fotos que tomó de su estudio con la cámara de placas que Man Ray le había regalado. A través de ellas le vemos envejecer, mientras el espacio vacío de su taller se va colmando con el volumen ocupado por piezas en madera, bronce o alabastro, que relegan su cuerpo a intersticios cada vez más estrechos. Lo que Brancusi modeló en esos años de voluntaria reclusión fueron los rasgos de su verdadera indentidad. Sus figuras, repetidas a través de múltiples versiones, muestran un trabajo solitario que transmite el peso y el enigma de los mitos: *la Maiastra*, ave legendaria que arde en sus manos como una llama que no emana fuego, sino bronce o alabastro, hacia el cielo; la *Columna del Infinito*, que hace aletear planos de luz y sombra en un ademán hacia las nubes; la escalera que servía para subir, pero por la que nadie podría descender jamás.

Construir espejismos. Habitar la lejanía. Dar forma a signos que condensan en trazos escuetos pero inconfundibles toda la tensión acumulada en la línea del horizonte. En eso consiste la tarea de Hansjörg Voth. Ése es también el vínculo que le relaciona con la figura de Brancusi. Es difícil medir y comparar el valor de trabajos tan complejos, porque en ambos

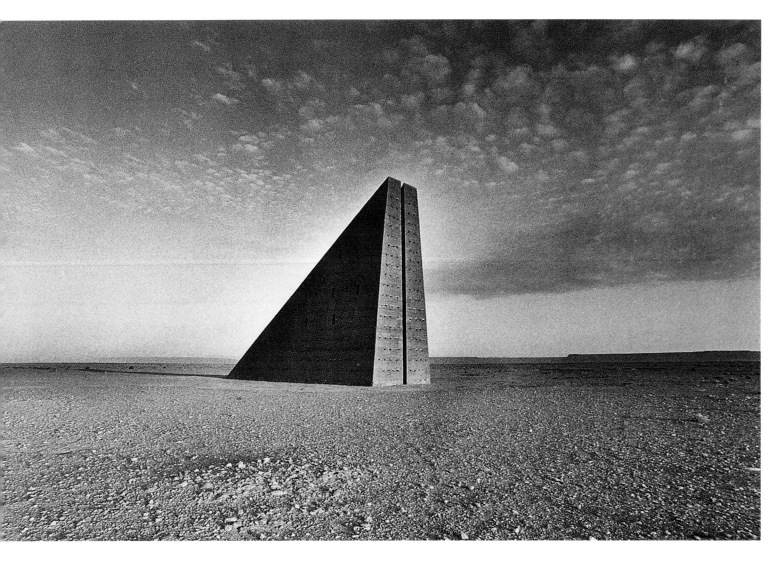

Himmelstreppe *under construction.*

Some sketches for Himmelstreppe.

The great triangle´s front face has a large vertical groove.

Sketch of Himmelstreppe *showing the installation of the large wings in its interior.*

Aspecto de Himmelstreppe *durante su construcción.*

Algunos croquis de Himmelstreppe.

El testero frontal del gran triángulo está rasgado por una gran ranura vertical.

Croquis de Himmelstreppe *en los que se puede ver la instalación de las grandes alas en el interior.*

casos la experiencia artística sólo puede comprenderse desde su condición de trance y entre ambos resuena un eco que vibra a través del tiempo, adquiriendo la misma solidez que la presencia de sus obras.

Nacido en 1940 en Bad Harzburg (Alemania), Voth se traslada con su familia a Bremervörde al finalizar la segunda guerra mundial, donde aprende el oficio de carpintero. En 1961 se instala en Bremen y, tras viajar por Italia, Marruecos, Turquía e Irán, decide cursar estudios de pintura. En 1968 inicia su trabajo independiente como pintor. Está casado con la fotógrafa Ingrid Amslinger, con quien mantiene una estrecha colaboración desde 1963.

Entre 1980 y 1987 Voth concibió, proyectó y realizó *Himmelstreppe* (*Escalera al cielo*), una construcción en la llanura desértica de Mahra, en la que empleó grandes bloques de adobe arcilloso. El perfil triangular de la pieza tiene una longitud en su arista básica de 23 m y el vértice superior se halla a 16 m de altura sobre el suelo. A lo largo de la hipotenusa, de 28 m y embebida en el espesor del triángulo, discurren los cincuenta peldaños de la escalera. Éstos se hallan flanqueados por antepechos de 140 cm de altura y 52 cm de anchura que forman los dos parámetros del triángulo al rebasar la rasante de la escalera. La superficie plana del testero frontal mide 6,80 m en la base y disminuye hasta alcanzar 3,60 m en su ascensión vertical. Este frente está rasgado por una hendidura de 60 cm que recorre verticalmente su superficie y que enmarca los orificios, practicados como ventanas desde el interior.

El tramo único de peldaños conduce hasta una plataforma horizontal situada 4 m por debajo del vértice superior del triángulo. Desde ella, una escalerilla de mano desciende hasta el interior atravesando un hueco practicado en el suelo y desembarcando sobre un primer nivel interior. Un último tramo de peldaños, que recuperan la pendiente de la escalera exterior, conduce hasta el tercer y último nivel, trazado a media altura entre la base del triángulo y la plataforma que lo corona. No hay por tanto que atravesar ninguna puerta para entrar, sino que es preciso ascender hasta la plataforma y sólo desde ella es posible penetrar. El acto de ascender para hundirse en las entrañas de la edificación presenta un carácter de ritual. Como en muchas otras experiencias de Voth, su tarea no concluye con la construcción. Ésta sólo sirve para recluirse algunos meses en sus dependencias interiores y acometer allí el montaje de otra pieza. En el presente caso han sido dos grandes alas de 3,50 m de envergadura, instaladas sobre una estructura de madera y recubiertas de plumas con forma de daga.

Entre 1993 y 1994, Hansjörg Voth realizó otra obra en Freising-Weihenstephan (Alemania) que reitera uno de sus temas recurrentes: los troncos de árbol hincados como mástiles marcando sobre una traza circular un hito en la lejanía. *Wachstumsspirale* (*Espiral creciente*) se implanta como un símbolo sobre el paisaje, y su disposición circular se abre sobre un tramo de espiral inscrito en un rectángulo de 55 x 34 m. El desarrollo geométrico está determinado por nueve cuartos de circunferencia, cuyos radios aumentan según la sucesión de Fibonacci. Los 42 troncos, separados por intervalos de distancia también crecientes, aumentan su altura de modo que el despliegue horizontal viene acentuado por un crecimiento vertical progresivo.

Las obras de Voth, emplazadas siempre en grandes extensiones abiertas, se alzan como figuras en el horizonte dando forma y nitidez al perfil lejano y desdibujado de los espejismos.

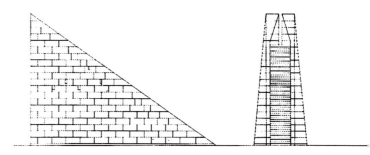

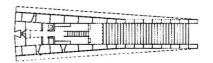

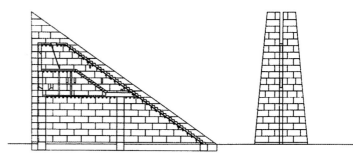

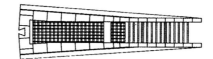

Above: floor plan, elevation and longitudinal section of Himmelstreppe.

Himmelstreppe *looks like a mirage on the flat desert plain.*

Arriba: planta, alzado y sección longitudinal de Himmelstreppe.

La figura de Himmelstreppe *aparece en la llanura del desierto como un espejismo.*

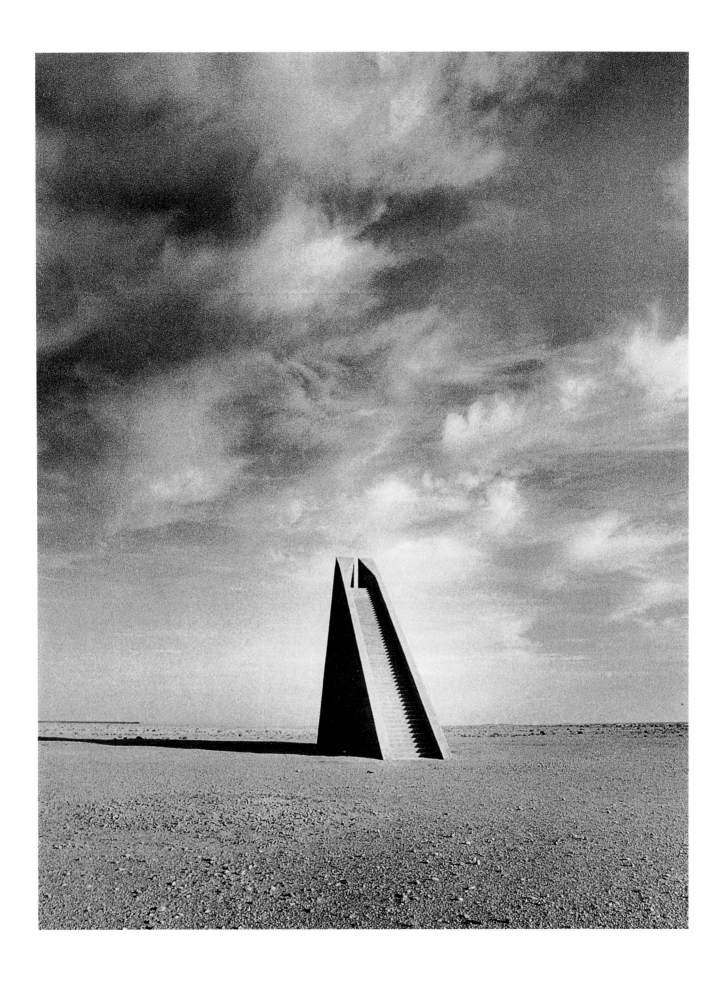

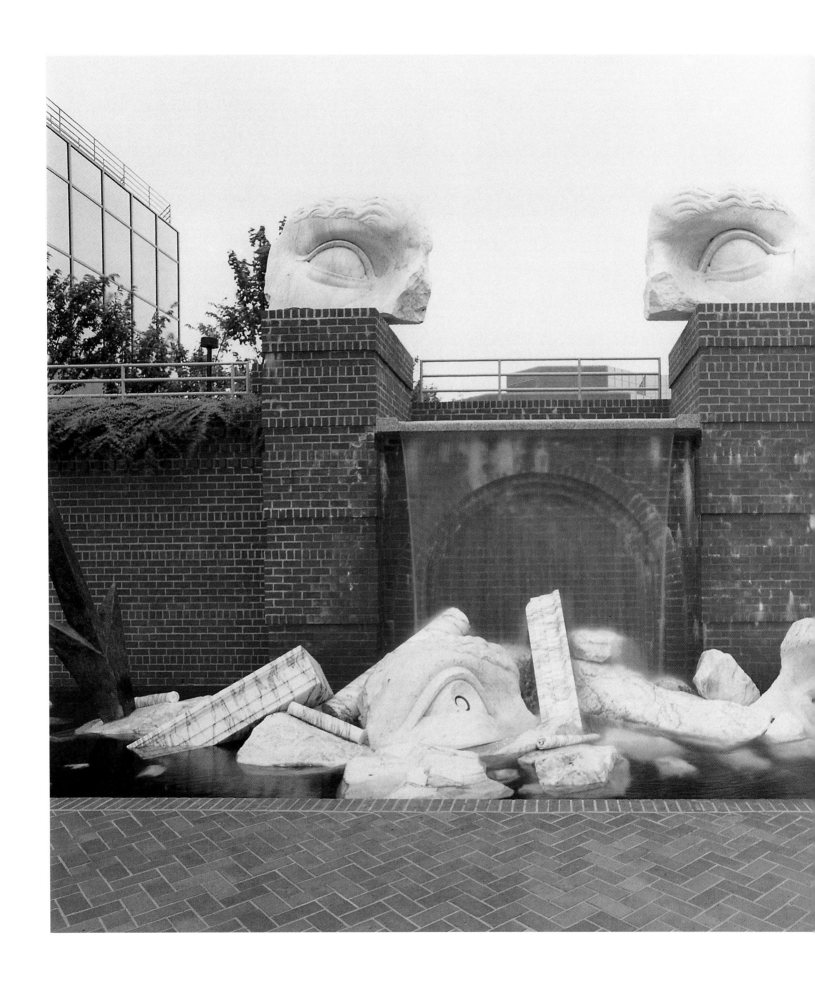

The fragments above the semi-oval pool break the design's axial nature through the concept of ruins.

Los fragmentos que reposan sobre el estanque semioval transgreden la axialidad a partir del concepto de ruina.

M. Paul Friedberg & Partners with Anne and Patrick Poirier
Transpotomac Canal Center

Since its foundation in 1958, the landscape and urban design studio M. Paul Friedberg & Partners has based its proposals around the desire to combine leisure needs with more introspective and contemplative ones. International recognition arrived in 1965 with Riis Park Plaza in New York, followed by such commendable projects as the 67th Street Playground in New York's Central Park and Pershing Park in Washington, D.C. The firm has incorporated new features with the Transpotomac Canal Center, promoted by Savage/Fogarty Companies, enriching its stylistic vocabulary and introducing art into the urban dynamics of Alexandria, Virginia (USA). This was possible thanks to the active participation in the project of the French artists Anne and Patrick Poirier, whose creative philosophy is based on using the concept of ruins as a symbol, a metaphor for human fragility in the face of the continuity of civilisation and historical memory.

The brilliant resolution of the Transpotomac Canal Center makes it one of the most fascinating examples of recent urban landscaping. Its small size (8 acres) and the relatively ample budget (5 million dollars) made it possible to pay great attention to all design and execution details. Simplifying its conceptual basis, it is a lucid exercise combining landscaping and small-scale urban design (by M. Paul Friedberg & Partners) filtered through the language of art (creations by Anne and Patrick Poirier).

Contextually, the design had to consider two basic conditioning factors. The first is that the site is located between the entrance to the underground car park of an office building and the banks of the Potomac

River. The second is that there is a steep slope down to the level of the river. With regard to the first, the project had to resolve the ambiguous relationship between private and semi-private space (corporate architecture) and public space (citizens´access and flow control). In the second aspect, advantage is taken of the site´s slope to distribute the different landscape episodes that make up the whole.

This brings us back to the brilliant solutions of the design´s composition, based on two factors; its axial nature and the use of levels. M. Paul Friedberg & Partners designed a northwest-southeast axis, beginning and ending in two highly vertical elements. The elements of the artistic design are arranged along this formal axis, which the French artists have called the Promenade classique. The symmetry of the central axis is broken by a series of fragments, half ruin and half sculpture, inspired by Graeco-Roman culture and showing an interest in past civilisations, in worlds that no longer exist, but whose memory persists.

The design´s highly axial nature is to some extent strengthened by the criterion used in the gradation. The site´s steep slope almost forced the use of terraced areas. The artists, however, have made use of this systematisation of space to articulate different formal episodes that enrich the general tone of the design. The axial layout starts in a pool in a small, irregularly shaped islet dominated by a metallic structure in the form of a spear penetrating the earth.

The second episode, at almost the same level, is a rectangular pool running along the axis, a sheet of water showing one of the artistic motifs of the Poiriers´installation, sculpted marble fragments of human faces. The first of these features is a disconcerting mouth that forms an unusual spout. In perspective, the mouth is joined by the two separate symmetric eyes on the next terrace. The water falls in a gentle cascade over a semi-oval pool, revealing the blind arch with a stepped inner curve forming the «face» in the wall. At the base of the pool, edged by curving steps, there are more marble facial fragments, evoking ruin and chaos and breaking the space´s axial nature.

The last terrace overlooks the Potomac River and forms a sort of amphitheatre that bridges the difference in level, and has a magnificent panoramic view of the river. Further artistic motifs line this space, including a marble obelisk that rises vertically to a height of 30 feet (more than 9 metres). This feature rises from a base of concentric circles, and serves not only as the end point of the axis starting with the metal spear, but also relates visually to the Washington Monument.

The materials used are simple but highly effective and hardwearing elements. The dignity of the marble and granite used in the artistic design is increased by one basic component, brick, arranged in a wide variety of bonds enriching the surfaces and helping to distinguish the itinerary. The use of vegetation is a reference to rationality and symmetry. Overall, however, water is the most important feature, emphasising the design´s axial nature and use of levels. The water, the anthropomorphic fragments and the landmarks forming the axial perspective, together constitute the references and symbols that provide the site with narrative content: historical memory as a testimony of the dialectic between what is perishable and what is timeless.

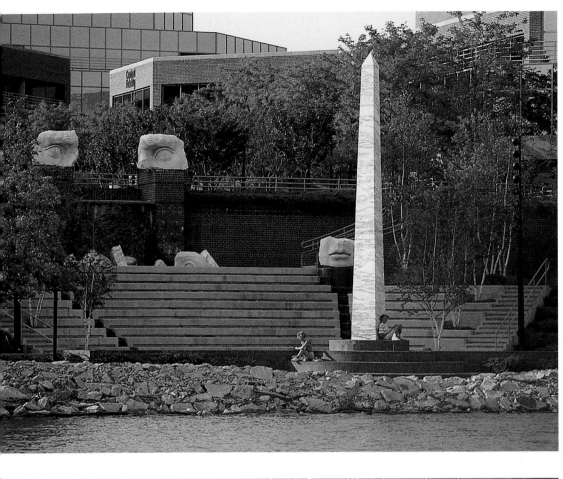

Model of the whole scheme, in perspective view towards the river.

The upper terrace, in a view towards the Potomac River.

Sketch showing the idea of the axis and the use of levels.

The marble obelisk relates visually to the Washington Monument.

General view of the upper terrace.

Maqueta del conjunto, en perspectiva desde el río.

La terraza superior, en una toma abocada hacia el río Potomac.

Esbozo que evidencia las ideas de axialidad y gradación.

El obelisco marmóreo remite al Washington Monument.

Vista general de la terraza superior.

Desde su fundación en 1958, el estudio de diseño paisajístico y urbano M. Paul Friedberg & Partners ha fundamentado sus propuestas en torno al deseo de conjugar las necesidades lúdicas y de ocio con otras de carácter más introspectivo y contemplativo. Su reconocimiento a escala internacional se produjo en 1965 con la neoyorquina Riis Park Plaza, a la que han seguido obras tan meritorias como el 67th Street Playground en el Central Park de Nueva York o el Pershing Park de la capital estadounidense. Con el *Transpotomac Canal Center*, la firma paisajística incorpora nuevos elementos que contribuyen a ampliar la riqueza de su vocabulario estilístico y que sirve para introducir el arte en la dinámica urbana de Alexandria. Esto ha sido posible gracias a la activa participación en el proyecto de los artistas franceses Anne y Patrick Poirier, cuya filosofía creativa se basa en la utilización del concepto de ruina como símbolo y metáfora de la fragilidad del hombre frente a la continuidad de la civilización y de la memoria histórica.

La brillante resolución del *Transpotomac Canal Center* lo convierte en uno de los ejemplos más fascinantes del reciente paisajismo urbano. Las reducidas dimensiones del área de intervención (poco más de 3 ha), junto a lo relativamente holgado del presupuesto (cinco millones de dólares), han permitido cuidar al máximo todos los detalles de su diseño y ejecución. Simplificando la trama conceptual del proyecto, se puede hablar de un lúcido ejercicio que conjuga el paisajismo y el urbanismo a pequeña escala (obra del equipo de M. Paul Friedberg & Partners), tamizándolos a través del lenguaje artístico (creaciones de Anne y Patrick Poirier).

Desde un punto de vista contextual, la intervención ha tenido que contemplar dos condicionantes básicos: por una parte, el solar está situado entre la entrada al aparcamiento subterráneo de unos edificios de oficinas y la línea ribereña del río Potomac; por otra, el terreno presenta una acentuada pendiente que desciende hacia el curso fluvial. En el primer sentido, el proyecto debe resolver las ambiguas relaciones entre el espacio privado o semiprivado (la arquitectura corporativa) y el de carácter público (la disponibilidad ciudadana y el control de la afluencia de caudal). En el segundo aspecto, se ha aprovechado la inclinación del terreno para distribuir los distintos episodios paisajísticos que articulan todo el conjunto.

Este último punto remite a las brillantes soluciones del diseño compositivo, basado en dos factores fundamentales: la axialidad y la gradación. Por lo que respecta al primer parámetro, M. Paul Friedberg & Partners han proyectado un eje de orientación noroeste-sudeste, con principio y

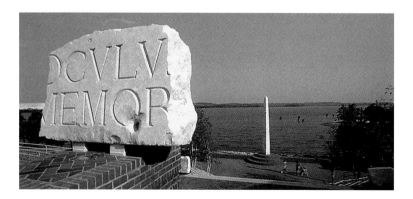

The facial fragments have Graeco-Roman style inscriptions on their reverse.

View of the upper terrace, with the longitudinal pool and the islet with spear.

Plan showing situation in the urban fabric.

Los fragmentos faciales presentan en su dorso inscripciones de inspiración grecorromana.

Vista de la terraza superior, con el estanque longitudinal y la isleta con la flecha.

Plano de situación en el entramado urbano.

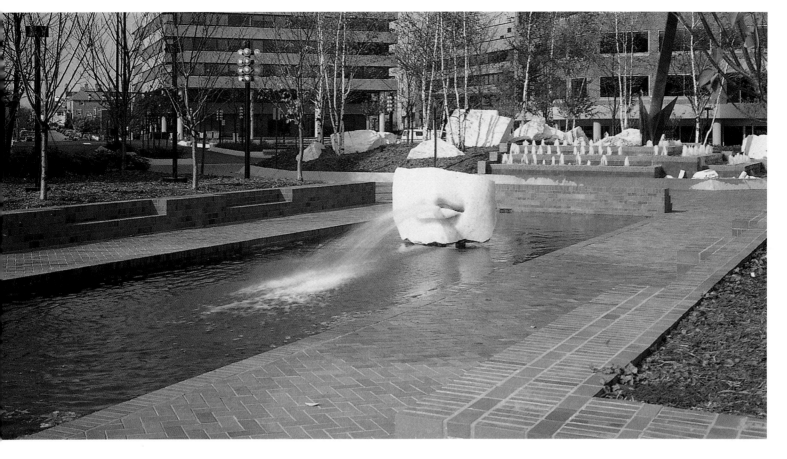

final en dos elementos de acentuada verticalidad. En torno a este trazo axial se organizan todos los componentes del diseño artístico, que los creadores franceses han bautizado como *Promenade classique*: la vocación simétrica del eje central se ve perturbada por una serie de fragmentos de inspiración grecorromana que, entre la ruina y la escultura, demuestran el interés de los artistas por el pasado de civilizaciones destruidas, por mundos que ya no existen, pero cuyo recuerdo permanece.

El factor de axialidad está reforzado en cierta manera por el otro criterio director, el de gradación. La acusada pendiente del terreno obligaba prácticamente a adoptar el típico recurso de las parcelas aterrazadas. Sin embargo, los artistas han aprovechado esta sistematización espacial para articular distintos episodios creativos que enriquecen con su variedad el tono general de la actuación. El citado trazo axial parte de un estanque inscrito en una pequeña isleta de geometría irregular y presidido por una estructura metálica que adopta la forma de una enorme flecha clavada en la tierra.

El segundo de los episodios, prácticamente al mismo nivel que el anterior, consiste en un estanque rectangular de tendencia longitudinal, una lámina acuática en la que aparece uno de los motivos artísticos que constituyen el leit-motiv referencial y narrativo de la actuación de los Poirier: fragmentos de rostros, tallados en mármol. El primero de estos elementos consiste en una boca de inquietante presencia que ejerce como insólito surtidor. A este órgano se suman, en perspectiva, los ojos simétricos e independientes que presiden el espacio de la siguiente terraza: el agua cae en suave cascada sobre un estanque semioval, dejando traslucir el arco ciego de intradós escalonado que conforma el lienzo mural. En la base del estanque, flanqueado por sendas escalinatas curvadas, reposan de forma desordenada algunos de los citados fragmentos faciales marmóreos, evocando una idea de ruina y caos que transgrede la axialidad espacial.

La última de las terrazas se abre hacia el río Potomac conformando una especie de anfiteatro que, al tiempo que salva el desnivel existente, ofrece magníficas panorámicas del paisaje fluvial. Nuevos motivos artísticos jalonan este espacio, del que sobresale con su impresionante verticalidad (más de 9 metros) un obelisco de mármol. Este elemento, erigido sobre una base circular concéntrica, no sólo sirve para culminar el trazo axial iniciado con la flecha metálica, sino que también remite al célebre Washington Monument.

La composición material del conjunto destaca por el uso de elementos simples pero de gran eficacia y resistencia. A la nobleza del mármol y el granito empleados para formalizar el diseño artístico, se une un componente básico, el ladrillo, dispuesto en una gran variedad de aparejos que enriquecen las superficies y contribuyen a diferenciar el itinerario. El empleo de la vegetación remite asimismo a los conceptos de racionalidad y simetría. Sin embargo, es el agua el componente más significativo del conjunto, gracias al cual se enfatizan los factores de axialidad y gradación. Junto al líquido elemento, los fragmentos antropomórficos y los hitos que marcan la perspectiva axial constituyen los símbolos referenciales que proporcionan su contenido narrativo al lugar: la memoria histórica como testimonio de la dialéctica entre lo perecedero y lo intemporal.

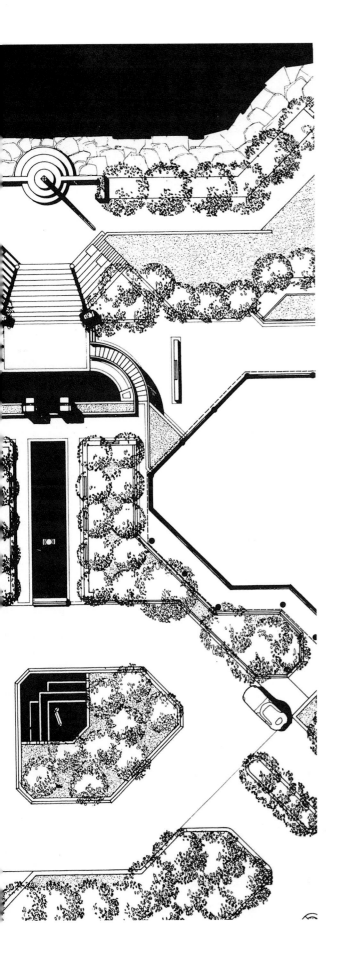

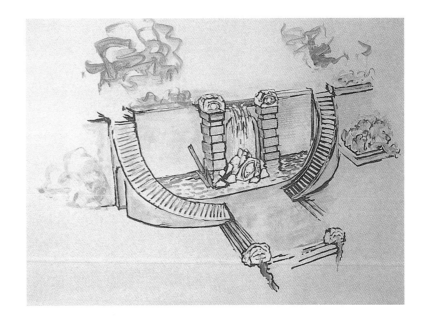

Photo showing the design´s axial nature.

Model seen in perspective view towards the river.

General plan of the Transpotomac Canal Center.

Sketch by the French artists for the central terrace, with the semi-oval pool flanked by perrons.

Toma que permite apreciar la axialidad del conjunto.

Maqueta en perspectiva hacia el río.

Plano general del Transpotomac Canal Center.

Esbozo realizado por los artistas galos para la terraza central, con el estanque semioval flanqueado por sendas escalinatas.

Red Pool *(Dumfriesshire, 1995).*

Red Pool *(Dumfriesshire, 1995).*

Andy Goldsworthy

The Wall
Oak Tree
Elm Leaves
Red Pool
Balanced Rocks...

Direct, unfiltered experience in a world almost completely administered has, by default, been reduced to the realm of childhood. Simultaneous to the global extension of control, now that everything is organised and planned, a generalised, if unspecified, anxiety over the deadening of the sensation of the real has become a background to the frenetic economic activity of world markets. Only in leftover interstitial spaces between regions of economic activity, in wastelands, in enclosed parks, or that tiny mental area subsumed within the system at very small scale, can direct contact be found with what are now only fragments of a near extinct pre-capitalist experience.

What remains of that experience, which represented a long period of time when direct collaboration existed between human settlement and the immediate natural surroundings, is the subject matter of much of Andy Goldsworthy's work (Cheshire, United Kingdom, 1956). The shock of direct contact with such real things as the coldness of rain, the heaviness of rock, the coarseness of sand and the gloss and smoothness of material things is now the much reduced domain of children, schizophrenics and artists. As Goldsworthy himself admits, «I need the shock of touch, the resistance of place, materials and weather...»

Working directly with found natural materials, without the prosthetic extension of the tool, the triangular coordinates of eye-hand-mind parallel

the circumscribed world of the child's condition, the wonder in small things, the initial orderings of bits of twigs and leaves, and also parallel, more profoundly, human evolution by recalling those first gestures made on a natural organic order by simpler orders of human geometry that prefigured the emergence of writing.

Goldsworthy's weaving of simple patterns and lines with coloured leaves and thorns are superimposed over the very slowly evolved and deeply complex orders of nature. Each order is clearly recognisable. The lines drawn with leaves along the heavy bough of an oak tree are instantly recognisable as human. The elm leaves strung along a rock dam appear to be the work of a particularly industrious child during a summer afternoon. The dancing line of dandelions tied together on a rock outcrop are instantly distinguishable within the vast undulating moor of Dumfriesshire. Seen from afar, the double loop in The Wall interrupts its original straightness. Block Stone and Red Pool mark points. Recognisable as an early form of writing, the patient and intricate needlework in weaving these leaves into lines is like the labyrinthine intricacy of biblical or Greek storytelling.

This same meandering line, with the patient gathering and hand-selecting, in Goldsworthy's work also refers back to older patterns of human behaviour in the patient cultivation, gathering and selecting of food and materials from the surrounding natural setting. A consciousness of that meandering, but mysterious, continuity is already apparent in the ancient Greek texts of *Aeneid*.

Any discussion of the labyrinth will find itself turning around the spiny theme of human destiny, and Goldsworthy's work suggests a possible alternative to the present reduction of human activity to the more and more abstract production of information, the present condition of estrangement from the real, and a growing amnesia about the past.

The alternative is rooted in Goldsworthy's own English landscape tradition as an alternative to the French tradition, in the continuously evolving old debate between the Gothic and the classical traditions. While it may seem that the debate has long been resolved by the unquestionable victory of classical rationalism and the spirit of human perfectibility over the obscurantist spiritualism of medieval tradition, an evidently growing anxiety suggests serious doubt over the present course of human events. In revealing tiny fragments of a long-past condition Goldsworthy calls into question the whole of subsequent human progress, but, he says, «I am not playing the primitive.» His work instead suggests the alternative still possible in the curious scrutiny of the meandering line between two points.

Oak Tree *(Dumfriesshire, 1995). Without leaves.*

Oak Tree *(Dumfriesshire, 1995). Sin hojas.*

Oak Tree *(Dumfriesshire, 1994). With leaves.*

Oak Tree *(Dumfriesshire, 1994). Con hojas.*

La experiencia libre y directa en un mundo casi completamente controlado se ha visto reducida, por defecto, al reino de la infancia. Al mismo tiempo que el control se extiende globalmente en un mundo donde todo está organizado y planificado, una ansiedad generalizada, aunque no especificada, producida por la pérdida de la sensación de lo real, se ha convertido en la base sobre la cual descansa la frenética actividad de los mercados mundiales. Sólo en los intersticios que quedan entre las regiones de la actividad económica, en tierras yermas, en parques cerrados, o en esa minúscula zona de la mente que subyace en el sistema a muy reducida escala, puede encontrarse el contacto directo con lo que hoy son fragmentos de una casi extinguida experiencia precapitalista.

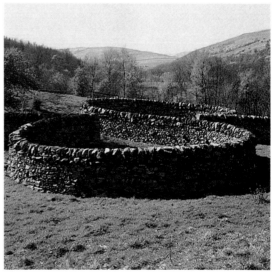

Lo que perdura de esa experiencia, que representó una época en la que existía una colaboración directa entre los asentamientos humanos y su entorno natural inmediato, es la sustancia de la que se nutre la mayor parte de la obra de Andy Goldsworthy (Cheshire, Gran Bretaña, 1956). El impacto que supone el contacto directo con elementos tan reales como

Fieldgate *(Poundriedge, New York, 1993). Private Collection, New York City. Courtesy of Galerie Lelong.*

Pound Ridge. *Frontal view.*

Black Stone *(Dumfriesshire, 1995).*

Fieldgate *(Poundriedge, Nueva York, 1993). Colección privada, Nueva York. Cortesía de Galerie Lelong.*

Pound Ridge. *Vista frontal.*

Black Stone *(Dumfriesshire, 1995).*

el frío de la lluvia, el peso de las rocas, la vastedad de la arena y el brillo y suavidad de las materias se limita ahora al muy reducido mundo de los niños, esquizofrénicos y artistas. Como Goldsworthy admite, «necesito el impacto del tocar, la resistencia del lugar, los materiales y el tiempo...».

Trabajando directamente con materiales naturales del mismo entorno, y sin la prótesis artificial que supone la herramienta, la coordinación triangular de ojo-mano-mente se asocia al mundo de la condición infantil, a la admiración por las cosas minúsculas, a las primeras tentativas de ordenar pequeñas ramitas y hojas. Y, paralelamente, a un nivel más profundo, a la evolución humana que evoca aquellos primeros gestos hechos sobre un orden orgánico natural que, con las órdenes más simples de la geometría humana, prefiguraron la emergencia de la escritura.

Goldsworthy teje patrones y líneas simples con hojas de colores y espinas, superponiéndolos a los complejos órdenes de una naturaleza de lenta evolución. Cada orden es claramente reconocible. Las líneas dibujadas con hojas a lo largo de la pesada rama de un roble son inmediatamente reconocidas como humanas. Las hojas de un olmo tendidas a lo largo de un dique de rocas recuerdan el trabajo de un laborioso niño durante una tarde de verano. La danzarina línea de dientes de león entrelazados y depositados sobre la roca se reconoce al momento en el vasto y ondulante páramo de Dumfriesshire. Visto desde lejos, el doble rizo de *The Wall* interrumpe su perfil original. Block Stone y Red Pool marcan puntos. Reconocibles como una forma temprana de escritura, el intrincado y paciente tejido de las hojas conformando líneas de laberíntica complejidad evoca el estilo de las narraciones bíblicas o griegas.

Este mismo trazo serpenteante, con la paciente selección y recolección manual de hojas, remite en el trabajo de Goldsworthy a viejos patrones de cultivo, cosecha y búsqueda de alimentos y materiales del entorno natural. En los antiguos textos de *La Eneida* ya se percibe la laberíntica línea del destino humano.

Cualquier discusión sobre el laberinto girará en torno al espinoso tema del destino humano. El trabajo de Goldsworthy sugiere una posible alternativa a la actual reducción de la actividad humana frente a la cada vez más abstracta producción de información, la presente condición de enajenación de la realidad y la creciente amnesia respecto al pasado.

Esta alternativa hunde sus raíces en la tradición paisajística inglesa de Goldsworthy, como opción frente a la francesa, y en el continuo desarrollo del viejo debate entre los estilos de las tradiciones góticas y clásicas. Aunque pueda parecer que el debate ha sido resuelto por el incuestionable triunfo del racionalismo clásico y el anhelo de perfección humana sobre el espiritualismo oscurantista de la tradición medieval, una creciente y evidente ansiedad siembra una seria duda sobre el curso actual de los acontecimientos humanos. Con la revelación de minúsculos fragmentos del pasado, Goldsworthy cuestiona el conjunto de los progresos humanos. Pero insiste: «No estoy representando lo primitivo.» Su trabajo sugiere que esa alternativa es todavía posible, con la simple y curiosa observación de una línea serpenteante entre dos puntos.

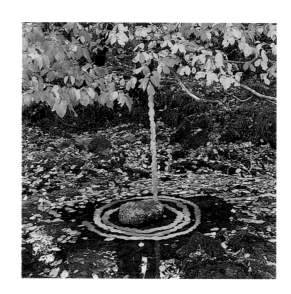

Dandelions (Dumfriesshire, 1994).

Elm Leaves (Dumfriesshire, 1994).

Elm Leaves (Dumfriesshire, 1994).

Balanced Rocks (Mallorca, 1994).

Dandelions (Dumfriesshire, 1994).

Elm Leaves (Dumfriesshire, 1994).

Elm Leaves (Dumfriesshire, 1994).

Balanced Rocks (Mallorca, 1994).

Stone Court *consists of the concavity of a dihedron with stepped walls on both sides.*

Stone Court: el recinto se configura sobre la concavidad de un diedro cerrado en sus flancos por dos muros escalonados.

Jackie Ferrara

Stone Court
Belvedere
Terrace
Covered Walkway

Much contemporary art is based on total rejection of the metaphorical nature of the work. The attitude most committed to this idea is shown by the artists we associate (in general terms) with trends like minimalist or conceptual art, and whose objects lack all points of reference, whether figurative or linguistic, other than their own construction. Attention is divided between the object-ness of what is produced and the mental processes that form it and allow its perception. Thus the work's presence is based on its own reality, and requires nothing from other, wider realities. This does not mean they lack relation to their surroundings, which are redefined on the basis of the new object. Linear correlations fitting the work into a higher-level historical or environmental context are interrupted, but not ignored. Within this discontinuity the works find the tension and energy to become an artistic work; an image is created on the basis of a tautology, loosely representing itself in an unending circularity.

Several approaches share this attitude, which historians such as Filiberto Menna have called the analytical option of modern art. It includes the artists linked to *De Stijl* (like Georges Vantongerloo, who conceived his sculptures by transforming mathematical relations into their visual equivalents) and painters like Josef Albers and Max Bill. There is also the problem of the physical realisation of material, resolved in ways as different as the progressive dematerialization in the work of Joseph Kosuth (using the transparency of water or replacing the object as such by de-

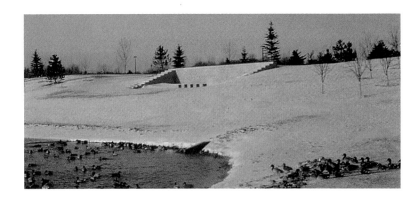

scriptive signs). In addition there is the austerity of the polished surfaces of Donald Judd's work.

Jackie Ferrara shares these interests. Her work is in the form of self-contained pieces, full of references to their materials and the system of relations that determine their form, but introducing a new variable; the architectural condition created by being spaces that people pass through.

Born in Detroit (Michigan, USA), Jackie Ferrara lives and works in New York. Since 1971 her designs for public spaces have won major awards such as the Institute Honor of the American Institute of Architects (1990), the New York City Art Commission 1988 Award for Excellence in Design, and the Award of the National Endowment for the Arts in 1973, 1977 and 1987.

Stone Court, completed in 1988 for the General Mills Art Collection, is a built surface of limestone blocks in two different tones covering 8'2 x 65 x 23'1 feet. It is the concavity of a dihedron edged on both sides by stepped walls that slope down the right-angled intersection of the wide vertical face of the wall and the pavement. Its location on a grassed slope makes it visible from two distances. Close up, it can be seen from the steps to the side or from the cube-shaped benches at the other end, revealing the broken horizon formed by the stone. From a distance, the surfaces' sharp edges and shadows define a clear, easily identified image that dominates the area and contrasts with the surface of the lake below.

This project maintains an intimate relation with its immediate surroundings, but other constructions such as the Belvedere (1988) for the Walker Art Center in the Minneapolis Sculpture Garden are more independent. Built of cedar parts precisely cut and assembled into horizontal

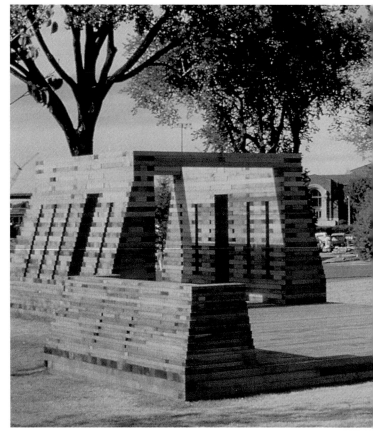

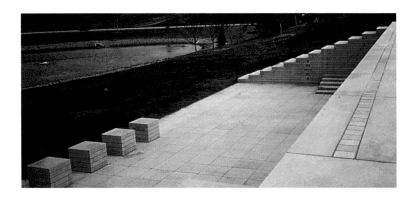

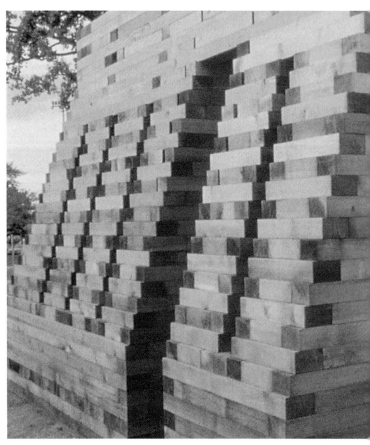

layers, this work has a T-shaped outline. At the tips of each wing there is a bench facing the other. The base is an open cubicle. The support platform is slightly raised above ground level so the entire structure could be installed anywhere without altering its form. Repetition of the horizontal bonds defines the surfaces' regular linear structure. The inclined faces of the cubicle have gaps facing the neighbouring building, the Sage and John Cowles Conservatory. The light shining through the gaps creates a subtle set of contrasts with the shadows inside. It can be used for meetings, musical or small-scale theatrical events.

Terrace (1991) was commissioned by the Stuart Collection. It is a joint project with Moore Ruble Yudell Architects and the landscaper Andrew Spurlock to reform part of the Cellular and Molecular Biology Facility of the University of California in San Diego. What was required was a solution for the platform at the north and south ends of the area immediately around the building's base, a total area of 1'505 m². The materials used were slate, concrete, gravel, and maple wood for the benches. The trees are Australian willow. The terrace designed by Ferrara and the access designed by the architects relate the laboratory wings and create a zone for use by the scientists working in the building. Lines and routes are marked on the concrete surface using the variation introduced by the use of gravel and slate and emphasised by benches and point plantings of trees.

Covered walkways are a recurrent feature of Ferrara's work. She has built different versions of the prototype presented in 1992, such as the one in concrete blocks at Lehman College in New York's Bronx (1994), and the smaller, wooden Hudson River Passage (1993). Variable length; concrete, wood or any other material; surrounding conditions are not important in the development of these variations on a single theme. Here, by means of this device, the theme regulates the intensity acquired by the action of walking. The alternation of light and shade and variation in the rhythm of the gaps affect the perception of the person walking, conceived as variables that give several values to the experiential equation.

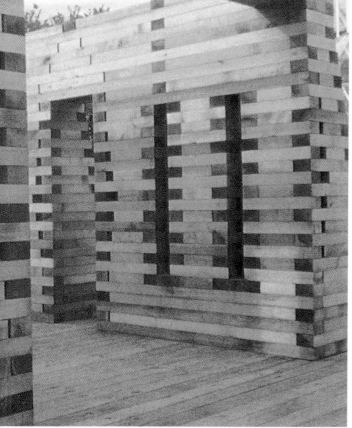

Stone Court: *from the lake it overlooks, the concave area forms a sharp figure defined by contrasts in light and shade.*

Stone Court: *view from the top of the wall.*

Belvedere: *view of the work with transparent facade of the conservatory in the background, the cubicle at the base of the T-shaped outline and the benches at the two tips.*

Belvedere: *the cubicle provides a contrast between the solidity of the construction and the spatial permeability produced by the gaps in the vertical walls.*

Stone Court: *desde el estanque hacia el que se abre suavemente, la concavidad del recinto se muestra como una figura nítidamente definida en sus contrastes de sombra y luz.*

Stone Court: *visa desde la coronación del muro.*

Belvedere: *vista de la pieza con la fachada transparente del invernadero al fondo, el cubículo en la base de la planta en T y los dos bancos en sus alas.*

Belvedere: *el cubículo ofrece un contraste entre la solidez de la construcción y la permeabilidad espacial que producen en el interior las incisiones de sus paramentos verticales.*

Buena parte del arte contemporáneo se basa en un rechazo de todo carácter metafórico en la obra. La actitud más comprometida con esta idea corresponde a artistas a quienes, sólo como referencia orientativa, asociamos con tendencias como el arte *minimalista* o el arte conceptual y en cuya obra el objeto prescinde de todo referente, figurativo o lingüístico, que no sea su propia construcción. La atención se reparte entre la objetualidad de la producción y los procesos mentales en que ésta se constituye y que permiten su percepción. Así, la presencia de la obra fundamenta su propia realidad sobre sí misma y sin tomar nada de «otras» realidades más amplias que le son exteriores, pero sin permanecer por ello ajena a la relación con el entorno, que se redefine desde el nuevo objeto. Toda correspondencia lineal que involucra a la obra en una contextualidad histórica o ambiental de orden mayor queda interrumpida, pero no ignorada. En esta discontinuidad la obra halla la tensión y la energía que la transforman en imagen artística; una imagen que se configura siguiendo el modelo de una tautología, representándose sólo a sí misma y oscilando en una circularidad conceptual sin fin.

Varias vías de investigación comparten esta actitud que historiadores como Filiberto Menna han identificado como la opción analítica del arte moderno y que incluye desde artistas vinculados a *De Stijl* (como Georges Vantongerloo, quien concebía sus esculturas transfiriendo relaciones matemáticas a equivalentes visuales) hasta pintores como Josef Albers o Max Bill; sin olvidar el problema de la concreción física de la materia, que ha admitido respuestas tan dispares como la desmaterialización progresiva en la obra de Joseph Kosuth (empleando la transparencia del agua o sustituyendo la corporeidad del objeto por signos capaces de describirlo) hasta la austeridad de las superficies pulidas con que Donald Judd presenta su trabajo.

Jackie Ferrara comparte estos intereses. Su labor se concreta en piezas determinadas en y por sí mismas, referidas siempre a la materia que les da cuerpo y al sistema de relaciones que determina su forma, pero introduciendo una variable nueva: la condición arquitectónica otorgada por el hecho de ser objetos transitables.

Nacida en Detroit (Michigan, EE. UU.), Jackie Ferrara reside y trabaja en Nueva York. Desde 1971, sus proyectos en espacios públicos han me-

recido importantes distinciones, entre las que destacan el Instituto Honor del American Institute of Architects (1990), el Award for Excellence in Design, otorgado en 1988 por la Art Commission de la ciudad de Nueva York, o el National Endowment of the Arts, recibido en 1973, 1977 y 1987.

El recinto de *Stone Court*, realizado en 1988 para la General Mills Art Collection, es una superficie construida con bloques de piedra caliza en dos tonos de color sobre una extensión de 2'50 x 19'80 x 7'05 metros. Se configura sobre la concavidad de un diedro, flanqueado en sus extremos por dos muros escalonados que gradúan el corte en ángulo recto formado por el amplio frente vertical y el pavimento. El emplazamiento sobre una pendiente cubierta de césped lo hace visible desde una doble distancia. En la más próxima, desde los escalones laterales o los bancos de forma cúbica situados en el extremo opuesto, se aprecia el despiece horizontal de la piedra, acentuado con incisiones y relieves. En la visión más lejana, juegan un papel muy importante las aristas vivas de los paramentos y la nitidez de las sombras que proyectan, definiendo una imagen limpia y claramente identificable que domina la parcela y a la que la lámina de un estanque responde como contrapunto desde la cota más baja.

Si este proyecto mantiene una íntima relación con el paisaje inmediato, otras construcciones como *Belvedere* (1988) para el Walker Art Center, en el Minneapolis Sculpture Garden, se presentan con un grado de autonomía mayor. Construido con piezas de madera de cedro perfectamente cortadas y ensambladas en estratos horizontales, su perímetro en planta corresponde a una forma de T: en los extremos de las alas se sitúan dos bancos enfrentados; en la base, un cubículo descubierto. La plataforma de apoyo se eleva ligeramente sobre el nivel del suelo, de modo que el conjunto podría instalarse sobre cualquier otro emplazamiento sin alterar su forma. La reiteración de las juntas horizontales define una textura regular de estructura lineal en sus superficies; en los paramentos inclinados del cubículo, se abren unas incisiones a modo de ventanas que enmarcan el edificio vecino del Sage and John Cowles Conservatory. La luz que penetra a través de ellas provoca un sutil juego de contrastes con las sombras del interior. El conjunto permite la celebración de reuniones, encuentros musicales o representaciones teatrales a pequeña escala.

Terrace: *the platform of the terraces is a nexus joining the building's different wings.*

Terrace: *aerial view of the southern part of the terrace.*

Terrace: *view of the northern part showing the different features.*

Terrace: *aerial view of the southern sector.*

Terrace: *view of the northern sector showing the form of the ground, created by contrasts between the materials used.*

Terrace: *la plataforma de las terrazas sirve como nexo de unión entre las alas del edificio de laboratorios.*

Terrace: *vista aérea de la zona sur de las terrazas.*

Terrace: *vista del sector norte en la que se aprecian los elementos del conjunto.*

Terrace: *vista aérea del sector sur.*

Terrace: *vista del sector norte que muestra la forma del suelo, determinada por el contraste entre los materiales.*

Terrace (1991), encargada por la Stuart Collection, constituye una obra conjunta en la que han intervenido Moore Ruble Yudell Architects y el paisajista Andrew Spurlock para la reforma del pabellón de la Cellular and Molecular Medicine Facility de la Universidad de California, en San Diego. Se trataba de dar solución a la plataforma que cubre los extremos norte y sur del entorno inmediato, en la base del edificio, y que abarca una superficie total de 1.505 m². Los materiales empleados son pizarra, hormigón, gravas y madera de arce para los bancos. Los árboles son sauces australianos. La terraza proyectada por Ferrara y el cuerpo de acceso diseñado por los arquitectos relacionan las alas de los laboratorios y organizan una zona reservada para uso preferente de los científicos que trabajan en el pabellón. Sobre la superficie de hormigón se despliegan líneas y trayectorias, marcadas por la diferencia de textura que introducen las gravas y la pizarra, y enfatizadas por la incorporación puntual de bancos y árboles.

Los pasadizos cubiertos son un tema recurrente en la obra de Ferrara. Ha construido diferentes versiones del prototipo que presentó en 1992, como la del Herbert H. Lehman College en el Bronx de Nueva York (1994), realizada con bloques de hormigón, o la del *Hudson River Passage* (1993), de dimensiones menores y construida en madera. Mayor o menor desarrollo en longitud; hormigón, madera o cualquier otra materia: poco importan las condiciones de contorno para desarrollar las variaciones sobre un mismo tema que, en este caso concreto, consiste en regular mediante un dispositivo la intensidad que puede adquirir una acción como la de caminar. La alternancia de luz y sombra y la variación de ritmo en las aberturas inciden en la percepción del transeúnte, concebida como variables que otorgan valores diversos a la ecuación de la experiencia.

Covered Walkway, *Herbert H. Lehman College, Bronx, New York (1994).*

Covered Walkway: *the virtual prism acquires its more or less enclosed condition by graduating its spatial «density» and experimenting with the relation between interior and exterior.*

Covered Walkway: *the walkway is an independent object but its siting and the arrangement of the gaps create views and relations of scale between it and its surrounding.*

Covered Walway: *view of the interior. The result is not so much a work as a device to create situations. Rather than being present, the work can be experienced.*

Drawing for Covered Walkway, *1992.*

Covered Walkway, *Herbert H. Lehman College, Bronx, Nueva York (1994).*

Covered Walkway: *el prisma virtual adquiere un carácter más o menos cerrado, graduando su «densidad» espacial y ensayando la relación entre interior y exterior.*

Covered Walkway: *el pasadizo es un objeto autónomo, pero por su implantación y por la disposición de sus aberturas establece relaciones visuales y de escala con su entorno.*

Covered Walkway: *vista del interior. El resultado no presenta tanto el carácter de una pieza como de un dispositivo capaz de crear situaciones. Más que ser presenciada, la obra permite ser experimentada.*

Diseño de Covered Walkway, *1992.*

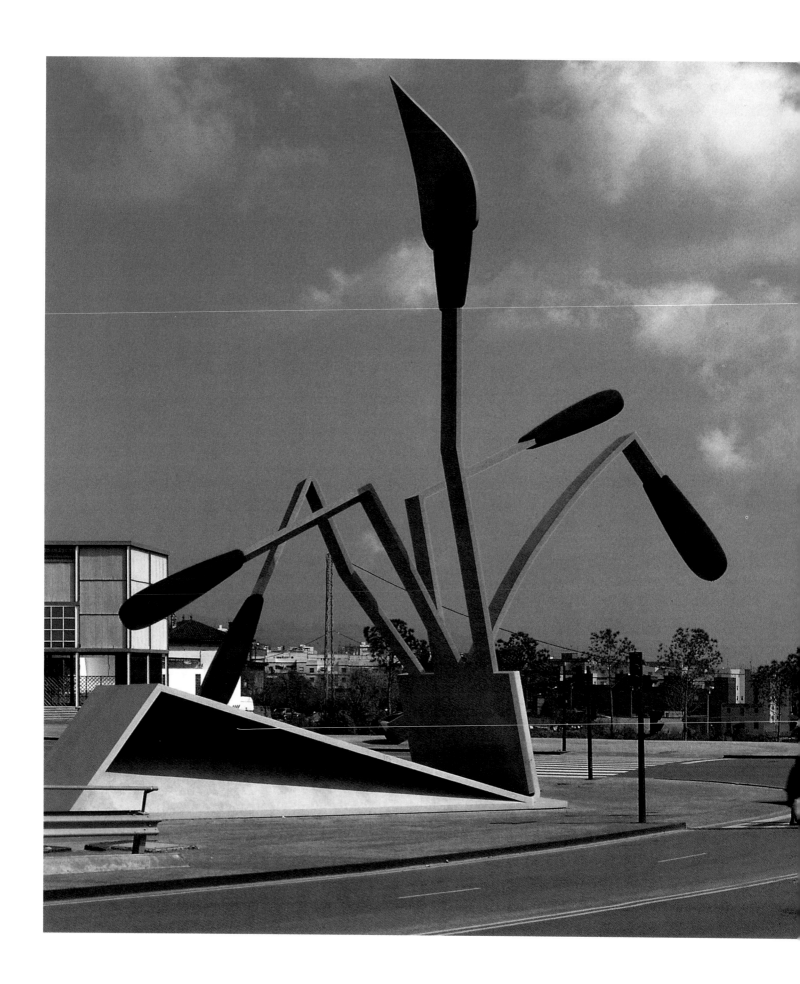

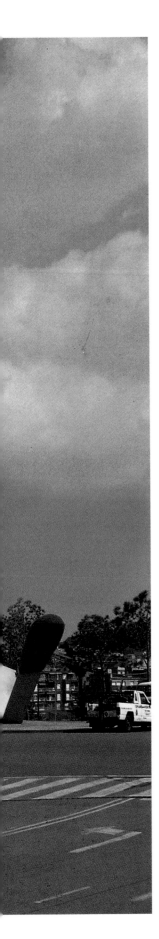

Side view of Capsa de Mistos *(Barcelona, 1992).*

Vista lateral de Capsa de Mistos *(Barcelona, 1992).*

Claes Oldenburg and Coosje van Bruggen

Capsa de Mistos
Spoonbridge and Cherry
Gartenschlauch

When people speak of landscape art, it is usually mentally associated, unconsciously and almost by inertia, with immense, wild, natural landscapes. Yet artists more committed to the XX century's urban essence are exploring a dimension that is closer to our cities' daily reality, seeking a visual and conceptual redefinition of the city. This is true of Claes Oldenburg and Coosje van Bruggen, paradigmatic figures of art in the second half of the XX century who started with pop art and have given us a new view of what they call «private art in public spaces».

Claes Oldenburg (Stockholm, 1929) has lived and worked in New York since 1956. Twenty years later he married Coosje van Bruggen (Groningen, 1942) and they also collaborate artistically. Oldenberg cut his creative teeth in a series of drawings seeking to catch the contradictory essence of the nature of the city: its structure is independent of people, but at the same time it is an artificial product of their mind. In 1965 the first proposals for colossal monuments started to appear, conceived from the conceptual perspective of pop art (the ironic, distorting reuse of trivial objects, expressions of mass culture and the consumer society), but using a medium combining the scale of the urban landscape and that of the still life painting.

From the early work *Lipstick (Ascending) on Caterpillar Tracks* (1969-1974) to more recent works like *Spoonbridge and Cherry* in the Minneapolis Sculpture Garden and *Binoculars* for the Chiat/Day Building

by Frank 0. Gehry in Venice (California), the artists have helped to change the city dweller's perception of the city, by including banal everyday objects, but taking them out of their normal context and raising them to the category of architecture and urban design.

One of the repeated comments about their work is that the object motifs they select are gratuitous. Yet behind their apparently trivial figures lies a rigorous, sensitive creative process that aims to integrate the object into the urban landscape, and make it indispensable. One of the clearest examples is *Capsa de Mistos («Matchbook»),* their contribution to Barcelona's new Olympic image. The idea of the book of matches occurred to the artists in 1987, and was not gratuitous but the result of a series of considerations on Spanish and Catalan culture.

The matchbook's design consists of rising, sloping, fallen and scattered metal sheets, using a range of pure (red, blue, yellow and black) colours with many symbolic references: the traumatic memory of the Spanish Civil War; the metaphor of Don Quixote; the colours of the Catalan and Spanish flags; references to Picasso's sculptures for the Chicago Civic Center and Antoni Gaudí's as yet unfinished Sagrada Familia church. The clearest symbolic references are to the Olympic Games (the matches are like athletes, metaphors of triumph, brawn and sacrifice), to fire and to the Olympic flame.

The sculpture is installed in the Vall d'Hebron, an area revitalised and upgraded for the Olympic Games. Its gently terraced sloping site at a road junction provides an excellent view of the Mediterranean and Tibidabo Hill. The composition and arrangement of the different elements and their acceptance of an autonomous, monumental scale make the work an expressive symbol of the city. The main parts are steel, while the match heads and the flame are aluminium covered with glass-fibre-reinforced plastic. The piece was then painted in polyurethane enamel.

The work was inaugurated on April 2, 1992, and has become one of Barcelona's post-Olympic landmarks. This symbolic, commemorative feature transforms the city's scale and landscape without having to turn to the traditional ideas of a monument, creating a new and surprising feature in the city landscape.

Cuando se habla de arte en el paisaje, la mente suele asociarlo inconscientemente, casi por inercia, a los parajes agrestes e inmensos de la naturaleza. No obstante, existen artistas que, más comprometidos con la esencia urbana propia del siglo XX, exploran en una dimensión más próxima a la realidad cotidiana de nuestras urbes y abogan por una redefinición visual y conceptual del paisaje de la ciudad. Éste es el caso de Claes Oldenburg y Coosje van Bruggen, figuras paradigmáticas del arte de la segunda mitad de siglo que, partiendo de la plataforma del pop art, han aportado una nueva visión de lo que ellos mismos denominan «arte privado en espacios públicos».

Claes Oldenburg (Estocolmo, 1929) reside y trabaja desde 1956 en Nueva York. Veinte años más tarde, contrajo matrimonio con Coosje van Bruggen (Groningen, 1942), unión que trasciende al plano artístico. En una primera etapa, Oldenburg curtió su lenguaje creativo a través de unos dibujos que intentaban captar la contradictoria esencia de la naturaleza urbana: por una parte, como estructura independiente respecto al hombre; por otra, como producto artificial de su propia mente. A par-

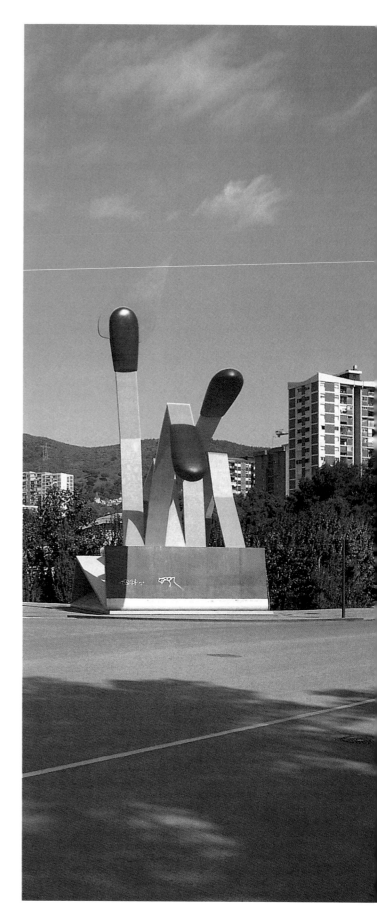

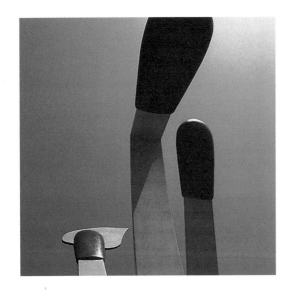

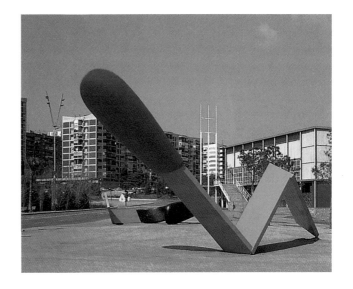

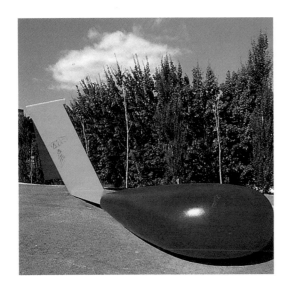

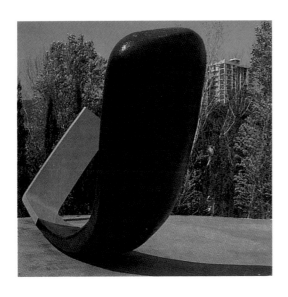

Front view. The flame blends into the sky blue.

The matches are full of symbolism, giving their outlines an almost human appearance.

The purity of the primary colours is visually striking.

The burnt match suggests many ideas.

The different pieces are strewn across the surface, reaffirming its formal and conceptual independence.

Vista frontal. La llama se funde en el azul celeste.

Las cerillas están cargadas de una simbología que confiere a sus perfiles un aspecto casi antropomórfico.

La pureza primaria de los colores constituye uno de los factores visuales más impactantes.

La cerilla consumida también evoca múltiples sugerencias.

Las distintas piezas se diseminan por la superficie urbana, reafirmando su autonomía formal y conceptual.

tir de 1965 empezaron a surgir las primeras propuestas de monumentos colosales, concebidos desde el prisma conceptual del pop *art* (recuperación irónica y deformante de objetos triviales, expresión de la cultura de masas y de la civilización de consumo), pero insertos en un medio en el que se combinan la escala de la naturaleza muerta y la del paisaje urbano.

Desde el temprano *Lipstick (Ascending) on Caterpillar Tracks* (1969-1974) hasta las obras más recientes como el *Spoonbridge and Cherry* en el Minneapolis Sculpture Garden o los *Binoculars* para el Chiat/Day Building de Frank O. Gehry en Venice (California), los artistas han contribuido a modificar la percepción que el individuo urbano tiene de su ciudad, gracias a la inclusión de objetos cotidianos y banales, pero descontextualizados y elevados a una escala arquitectónica y urbanística.

La gratuidad en la selección de los motivos objetuales es uno de los tópicos que se suele asociar a su obra. No obstante, tras la aparente trivialidad de sus figuras se oculta un riguroso y sensible proceso de creación, que persigue la integración del objeto como parte indisociable del paisaje urbano. Uno de los ejemplos más claros es el de *Capsa de Mistos*, su contribución a la nueva imagen de la Barcelona olímpica. Desde 1987, la idea de la caja de cerillas surgió en la mente de los artistas, pero no como elección gratuita, sino como fruto de una serie de reflexiones sobre la cultura española y catalana.

La composición formal de la caja, con sus perfiles elevados, inclinados, caídos y diseminados, y la paleta cromática de colores puros (rojo, azul, amarillo y negro) remiten a diversos referentes simbólicos: el recuerdo traumático de la guerra civil española; la metáfora quijotesca; los colores de las banderas catalana y española; o referencias a la escultura de Picasso para el Civic Center de Chicago y a la inconclusa Sagrada Familia de Antoni Gaudí. Pero la simbología más clara es la conmemoración de los Juegos (las cerillas como atletas y deportistas, metáforas de triunfo, potencia, fortaleza y sacrificio) y, sobre todo, el emblema del fuego y la antorcha olímpica.

La escultura está instalada en una de las áreas revitalizadas y recuperadas gracias a la celebración de los juegos, la Vall d'Hebron. Su emplazamiento sobre una suave pendiente aterrazada, en una encrucijada viaria, permite contemplar tanto el mar Mediterráneo como la montaña del Tibidabo. La composición y articulación de los distintos elementos y la asunción de una escala autónoma y monumental confieren a la obra su expresivo poder de representatividad urbana. Las principales piezas de la obra han sido fabricadas en acero, mientras que las cabezas y la llama están compuestas por una estructura de aluminio recubierto con plástico reforzado con fibra de vidrio. Por último, el conjunto se ha pintado con esmalte de poliuretano.

La obra, inaugurada el 2 de abril de 1992, se ha convertido en uno de los hitos de la Barcelona posolímpica, un elemento simbólico y conmemorativo que, sin recurrir a los esquemas tradicionales de la monumentalidad, transforma la escala y el paisaje urbanos, confiriéndoles una nueva e insólita dimensión.

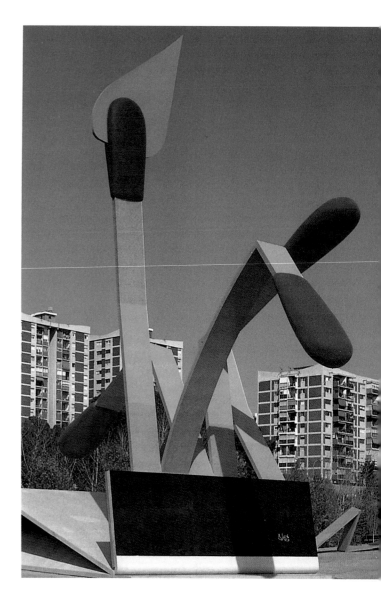

Capsa de Mistos *imposes its own scale on the urban environment.*

Spoonbridge and Cherry *(Minneapolis Sculpture Garden, Walker Art Center, Minneapolis, 1988).*

Gartenschlauch *(Stühlinger Park Freiburg im Breisgau, Germany, 1983).*

Capsa de Mistos *impone su escala en el entorno urbano.*

Spoonbridge and Cherry *(Minneapolis Sculpture Garden, Walker Art Center, Minneapolis, 1988).*

Gartenschlauch *(Parque Stühlinger, Freiburg i Breisgau, Alemania, 1983).*

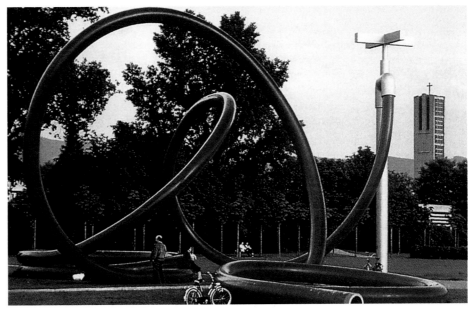

Bird's nest containing frozen eggs dyed with viburnum juice (Bavaria, 1993).

Nido de aves con huevos de hielo en el interior teñidos con el jugo rojo de bayas de mundillo (Baviera, 1993).

Nils-Udo

Le maïs
India-Rock
Nid de lavande
Grenouille...

«*Nature only interests me as such.*» This is how the photographer and sculptor Nils-Udo, who was born in 1937 in the Bavarian city of Lauf, defines his own attitude. Since 1972 he has had shows and exhibitions throughout the world. The titles of his works often refer to symbols of nature such as the sun, water, forests, valleys, bamboo, maize and flowers. These are both his materials and his tools when he is working on one of his projects, which seek not to impose themselves on nature or alter it, but to detect its forces and use the flow of expressive energy to emphasise its hidden possibilities.

As he is both a sculptor and a photographer, he can work on nature in two quite different fields of perception. His sculptural work is intense, and he locates his works on specific sites within the natural landscape. He proceeds in a way rather like those responsible for locating landscapes for use as external sets when shooting a film, intuitively scrutinising the meaningful possibilities contained in the structure of the landscape. As a photographer, his objective is not so much to fix a given moment on the surface of the paper, but to shape the new territory these images acquire when brought together in a frame, categorising them and separating them from their natural context.

In some of his working notes, Nils-Udo raises a series of intentions (in the infinitive): «*To design with flowers. To paint with clouds. To write with water. To register the May wind, the fall of a leaf To work for a storm. To anticipate a glacier. To bend the wind. To direct the water and the light.*»

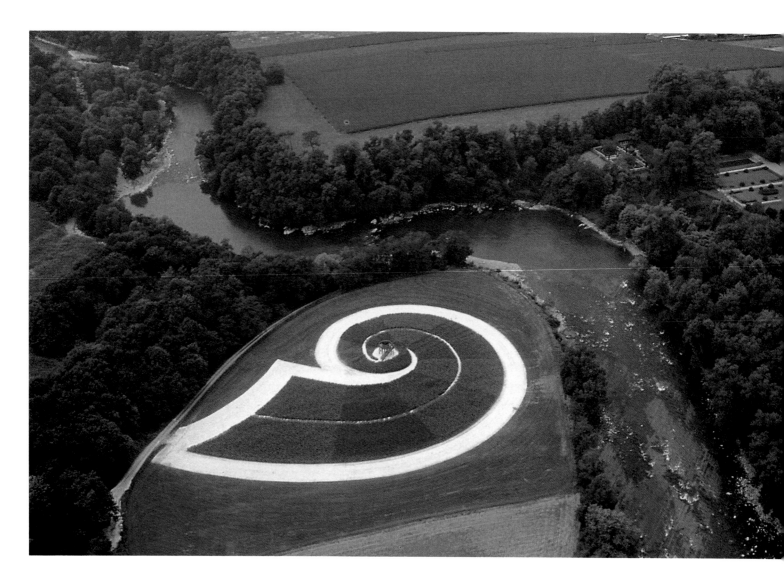

There is a clear intention to intercept and accumulate the energy flows of natural movements. This work, rather similar to hydraulic engineering, involves a transformation process that also consists of three phases: intercepting, accumulating and transforming the force that moves water.

Since the style known as *modernismo* (Spain), Art Nouveau (France) and Jugendstil (Germany), much contemporary European art has paid great attention to the way the structures of natural shapes arise. Natural forms have long been a valuable and immediate figurative reference point. Think of all the peacocks, lotus flowers and palm leaves used by artists and craftsmen in the late XIX and early XX centuries. The difference between their attitude and that of Nils-Udo is that they were investigating a type of stylistic x-ray of nature, trying to catch its expressiveness on a surface, but ending up by transferring something artificial onto a plane. Consider the images of an octopus or human bones that Antoni Gaudí used in the ceiling of Park Güell (Barcelona).

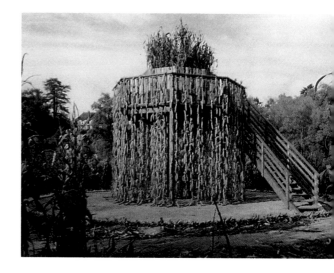

Nils-Udo works on a quite different plane, but in the same figurative vein. The five senses are the means by which we can perceive the meaningfulness unleashed by - or contained within - natural forms. Yet there is nothing artificial about his work. He seeks (and if he has achieved it or not is for him to decide) to return to nature everything taken from her.

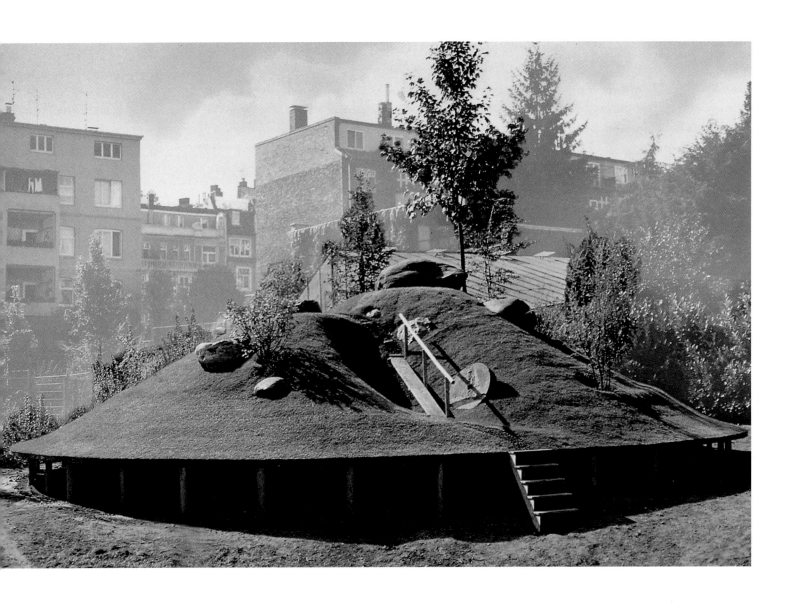

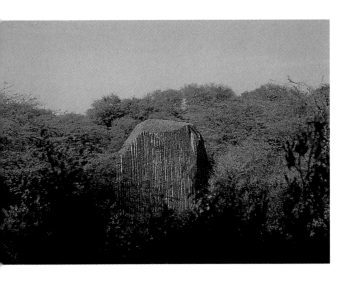

Le maïs, *Laäs, Pyrénées Atlantiques, France, May-October 1994. Aerial view of the general spiral arrangement.*

Le maïs. *The tower, Laas, France, 1994. In the centre of the great spiral there is a focal construction made of wood lined with maize cobs.*

Hain, Romantic Landscape, *Ludwig-Forum für Internationale Kunst, Aachen, 1992.*

India-rock, *New Delhi, 1994. The central rock rises out of the wild depths, displaying changes in its appearance with changes in the sunlight.*

Le maïs *(Laäs, Pirineos atlánticos, Francia, mayo-octubre de 1994). Vista aérea de la disposición en espiral.*

Le maïs. *La Torre (Laäs, Francia, 1994). El centro de la gran espiral está ocupado por una construcción central de madera revestida con mazorcas de maíz.*

Hain, Romantic Landscape *(Ludwig-Forum für Internationale Kunst, Aachen, 1992).*

India-Rock *(Nueva Delhi, 1994). La roca central emerge de la profundidad silvestre y muestra un aspecto cambiante con las variaciones de la luz solar.*

The figures used by Art Nouveau and *modernismo* were for socially different settings, from opera houses and the residences of the wealthier European bourgeoisie to worker and craft colonies and the head offices of agricultural cooperatives. Nils-Udo's works return the material used to where it came from - the natural landscape.

In 1978, Nils-Udo made his first great nest on Lunenburg Heath. It was built of stones, earth and birch wood. The least important thing about it was not its exact shape. Its value lies not in its process, or its similarities with other works or cultural currents, as Nils-Udo's work seeks to induce a trance, to allow an experience. Speaking about his first nest's he said, «*Sheltered up in the tree, I thought that the nests construction was not finished, I built myself a house that descends slowly through the treetops and settles on the ground. Open to the cold night sky, but sweet and warm, even after sinking into the shade of the earth.*»

Nils-Udo's work is clearly a determined search for absolute purity, lacking in readings and interpretations that are not directly written on nature herself, and is thus difficult to classify. His works are devices leading to an experience. The value of this experience is that it gives meaning to his work. Grasping his work requires a cautious approach to the trances he summons. This is very similar to the Japanese haiku, brief poems with hardly any of the normal linguistic connections, yet whose meaning leads to an experience.

«*La naturaleza me interesa sólo como* tal.» Así define su actitud el fotógrafo y escultor Nils-Udo, nacido en 1937 en la ciudad bávara de Lauf. Desde 1972 ha realizado exposiciones e instalaciones en diversos lugares del mundo y entre los títulos de sus obras es constante la referencia a figuras de la naturaleza como el sol, el agua, los bosques, los valles, el bambú, el maíz o las flores. Éstos constituyen tanto sus materiales como las herramientas que emplea en un trabajo cuyo propósito no consiste en imponerse a la naturaleza ni en alterar su constitución, sino en detectar sus fuerzas propias y aprovechar sus corrientes de energía expresiva para acentuar las posibilidades de su potencia oculta.

Su doble condición de escultor y fotógrafo le permite incidir sobre la naturaleza en dos planos distintos de la percepción. Como escultor, desarrolla un curioso e intenso trabajo, localizando puntos concretos en parajes naturales sobre los que intervenir. En ese sentido procede, como los localizadores de exteriores cinematográficos, escrutando a través de la intuición las posibilidades significantes contenidas en la estructura de un paraje. Como fotógrafo, su objetivo consiste no tanto en retener la fijación de un instante sobre la superficie del papel, como en componer la nueva territorialidad que las imágenes adquieren al comparecer reunidas sobre un marco que las encuadra y las segrega de su entorno continuo en la naturaleza.

En algunas de sus notas de trabajo, Nils-Udo se plantea una serie de propósitos enunciados en infinitivo: «Dibujar con flores. Pintar con nubes. Escribir con el agua. Registrar el viento de mayo, la caída de una hoja. Trabajar para una tempestad. Anticiparse a un glaciar. Curvar el viento. Orientar el agua y la luz... ». Existe, por tanto, un evidente propósito de captar y recoger en los movimientos naturales sus corrientes de energía, de ponerlas en tensión y transformarlas en fuerza expresiva. Es un tipo de trabajo próximo a la ingeniería hidráulica, cuyo proceso de transfor-

Child among tree ferns, Réunion, 1990.

Grenouille. *Naked child covered in duckweed, Marchiènnes Forest, France, 1994.*

Nid de lavande. *Oaks and plantation of lavenders, CIAS, Crestet, France, 1988.*

Naked child covered in poppy petals, Raimes Forest, France, 1994.

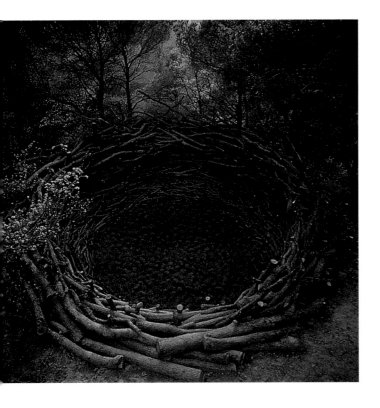

Niña entre helechos arborescentes (Isla de la Réunion, 1990).

Grenouille. *Niño desnudo con el cuerpo cubierto de lentejas de agua (Bosque de Marchiènnes, Francia, 1994).*

Nid de lavande. *Robles y plantación de pequeñas lavandas (Cias, Crestet, Francia, 1988).*

Niña desnuda con el cuerpo recubierto de pétalos de amapola (Bosque de Raimes, Francia, 1994).

mación atraviesa también tres momentos: captación, acumulación y transformación de la fuerza que mueve el agua.

Buena parte del arte contemporáneo europeo, desde el modernismo, el *Art Nouveau o el Jugendstil,* ha volcado su atención sobre la estructuración formal de la naturaleza. En sus formas ha hallado un valioso e inmediato referente figurativo. Pensemos en las figuras de pavos reales, de flores de loto o de palmeras que emplearon numerosos artistas y artesanos de finales del siglo XIX y principios del XX. La diferencia entre la actitud de aquéllos y la de Nils-Udo está en que los primeros exploraban una especie de radiografía estilizada de la naturaleza, buscando la expresividad en la superficie de sus formas, pero para concluir en una trasposición al plano de lo artificial. Pensemos, por ejemplo, en las imágenes de pulpos o de huesos humanos a las que Antoni Gaudí recurrió en la cripta del Parc Güell de Barcelona.

Nils-Udo se mueve en otro plano, aunque compartiendo como origen el mismo «yacimiento» figurativo. En efecto, los cinco sentidos son el vehículo que permite percibir la fuerza significante desatada por -o contenida en- las formas naturales. Pero en su trabajo no hay traslado al dominio de lo artificial. Hay una voluntad -si se ha alcanzado o no, será el propio autor quien debe decidirlo- de retornar a la naturaleza todo cuanto se ha tomado de ella. Los repertorios figurativos del modernismo y del *Art Nouveau* hallaban su destino en espacios sociales de ámbitos bien distintos: desde salones de ópera o residencias de la alta burguesía europea hasta colonias obreras y artesanas, o sedes de cooperativas agrícolas. Los esfuerzos de Nils-Udo retornan la materia empleada al mismo punto donde fueron captados: su paraje natural.

En 1978, Nils-Udo realizó en la Lüneburger Heide su primer gran nido. Se trataba de una construcción realizada empleando piedras, tierra y madera de abedul. Lo que menos importa es describir con exactitud la forma de este nido. Su valor no radica en procesos ni similitudes con otras obras o corrientes culturales, pues el trabajo de Nils-Udo aspira a posibilitar un trance, a permitir una experiencia. Él mismo, hablando de este primer nido, dice textualmente: «Refugiado allí arriba, pensaba que la construcción del nido aún no había sido concluida; me construí una casa que, descendiendo silenciosamente, atravesando las copas de los árboles, se posa sobre el suelo del bosque. Abierta al frío del cielo nocturno y, sin embargo, cálida y dulce, aun hallándose hundida en la penumbra de la tierra.»

Con la obsesión manifiesta de aspirar a una pureza absoluta, libre de lecturas e interpretaciones que no estén escritas directamente sobre el mismo cuerpo de la naturaleza, el trabajo de Nils-Udo tiene una difícil valoración formal. Sus obras son dispositivos que conducen a una experiencia. Es el valor de ésta el que da sentido y valor a su trabajo. Comprender su obra requiere aproximarse sigilosamente a los trances a los que invita. Y en esto guarda una estrecha relación con los *haiku* japoneses, aquellos breves y concisos poemas, casi desprovistos de las articulaciones lógicas del lenguaje, cuya profundidad significante desemboca, sin embargo, en un trance de la experiencia.

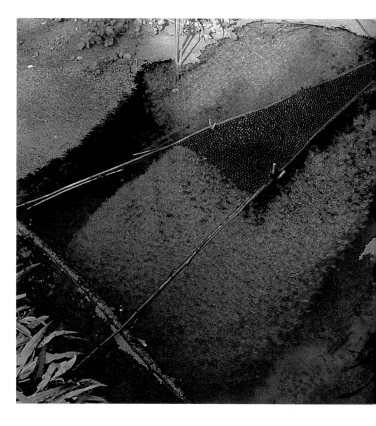
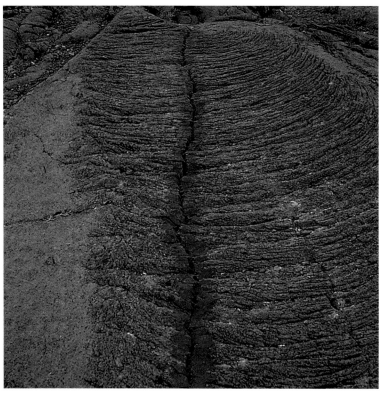
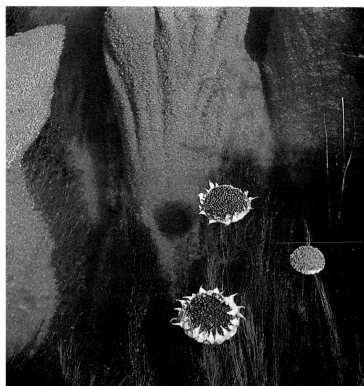

Foxglove flowers on a bed of volcanic
earth, Réunion, 1990.

Crack in the lava, marked with «fire-
tongue» petals, Réunion, 1990.

Wild hazel with rowan berries in a riv-
er, Bavaria, 1993.

Sunflowers with viburnum and rowan
berries over a river, Bavaria, 1993.

Elderberries on an oak, Bavaria, 1992.

Flores de dedalera sobre un lecho de
tierra volcánica (Isla de law Reunión,
1990).

Grieta en la lava, marcada con pétalos
de «lenguas de fuego» (Isla de la
Reunión, 1990).

Avellano silvestre con frutos de serbal
en un río (Baviera, 1993).

Flores de girasol con bayas de mundillo
y frutos de serbal sobre el curso de un
río (Baviera, 1993).

Bayas de saúco sobre un roble
(Baviera, 1992).

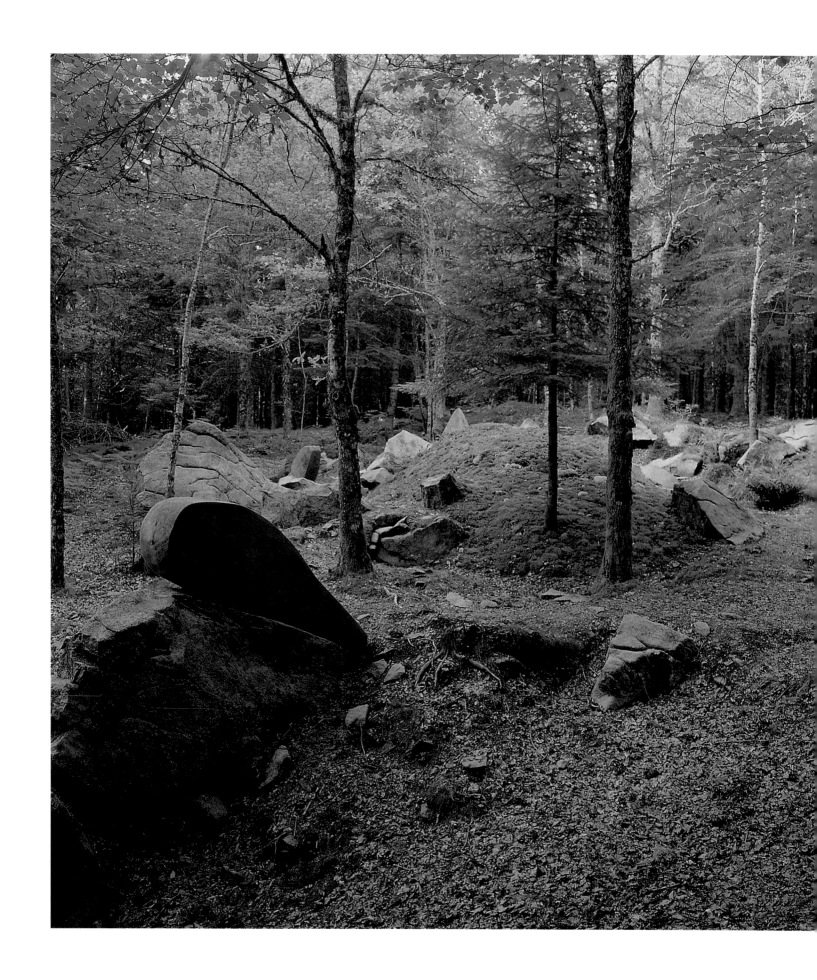

Blocs de chêne taillés, rochers, mousse. *Surface of 15 × 8 m (Parc de Sculpture de Vassivière, Limousin, 1990).*

Blocs de chêne taillés, *rochers, mousse. Superficie de 15 × 8 m (Parc de Sculpture de Vassivière, Limoousin, 1990).*

Dominique Bailly
L'enceinte
Architecture végétale
Le lit de la rivière
Alignement...

Perhaps the least understood and valued of all the forms of *Arte Povera* are those tending towards Land Art, in the widest sense of the term. This is not for aesthetic reasons or because the final results of the landscape modification do not satisfy the viewer's retina, but because it is difficult to understand the posture that has led the artist to work on nature in order to express messages that are sometimes not merely aesthetic, but contain innovative ideas of great importance to artistic development. To unearth the underlying intention is extremely difficult. Its great difference from traditional concepts of sculpture obliges us to break our schemes, something we are not always willing to do. Furthermore, its underlying philosophy goes beyond the mere creation of forms and volumes, and takes us into the world that identifies nature as the source of all energy.

Dominique Bailly (Paris, 1949) is one of the few French artists in the field of landscape art. She lives and works in Paris, but alternates with her workshop in Limousin, where she creates her works in direct contact with nature. Surprisingly, her first works were in textiles. She was captivated by age-old Moroccan and Turkish craft techniques, and in the mid 1970s she settled in Quénécan, in the heart of Brittany. In her workshop in the middle of an immense forest, she created works deeply inspired by nature, an inspiration that would leave its mark on all her future works. She did not completely forsake Paris, but continued to visit it frequently so as to acquire the cultural training necessary to give her work its depth.

Her creative concerns led her to investigate materials other than textiles, very much in the line of *Arte Povero*, such as rope, paper and bamboo canes. They made her work very personal, and allowed her some independence from the rigidity imposed by a traditional loom. The logical next step was volumetric creation, still inspired by African constructions (mainly from the Sahara desert, which she knew well from her many trips there) in which textile and plant features played the main role.

By the 1980s her works could easily be considered sculpture. She used almost the same techniques for them as she used in her tapestries, but based on a purely sculptural concept. The flexibility of the branches allowed her to create mainly spiral forms, that are rendered even more expressive by the inclusion of delicate fabrics, hardened and coloured to create a surprisingly expressive vehicle, as if the graphic symbols left the paper to take control of space. She uses a personal calligraphy in which gaps and shadow play an important role. Lead is used to express solidity. Charcoal represents earthiness. This was when she started to exhibit in the Beau Lézard gallery in Paris, the ENAC (Toulouse) and the House of Culture in Amiens, alternating her shows with interventions in nature.

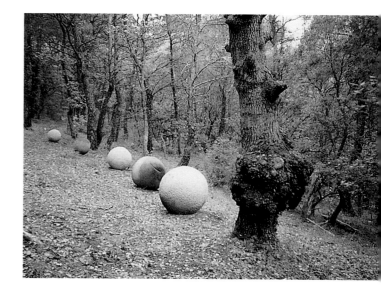

Her talent as a sculptress led her to reflect deeply on the use of materials, and she changed from working with flexible branches to working on the rigidity of the tree-trunk, which she sculpts as earnestly and carefully as a potter works on clay. Bailly does not seek to change their form, but to emphasise it and permit its intrinsic fullness to break through. Her dialogue with natural forms goes even further, and since 1987 she has been creating installations and sculptures that might be called «forest art». The sphere figures prominently in these works, whether on the ground, on a pole (giving the form great delicacy) or over water, where its reflection extends the sculpture's real and aesthetic aspect in order to underline the spiritual vigour of the intertwined branches.

Alignments, spirals, furrows, cones, natural vaults and pure geometric forms are all present in her work. Yet Dominique Bailly uses the sphere's simplicity and roundness as a vehicle to transmit her artistic message of fitting into the landscape, in order to create a perfect symbiosis between nature and art. This is why her spheres use calcareous stone, wood or flexible intertwined branches, whose alternation symbolises the multiple possibilities of contemplation and plenitude the landscape offers.

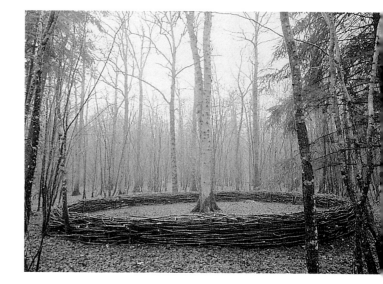

Her work's coherence and depth mean that the pieces created in her workshop, using almost the same elements as her landscape installations, lie at the root of the works she performs on and with the landscape. Her landscape works are the final phase of a creative process that starts with mental abstraction, progresses to graphic expression on paper and culminates by taking a never definitive form in stone, charcoal, wood, branches and so on, in other words, on nature herself.

Bailly's outdoor installations achieve a rhythm that, with the help of the landscape, is musical in nature. When she surrounded a tree in Crogny woods with a circle of intertwined branches 15 metres in diameter and almost one metre tall (L'enceinte, 1993), she was creating an encirclement that both fits into the landscape and transforms it, like music breaking the silence to enrich it, creating an ancestral harmony that is absolutely modern in nature. When air or sunbeams enter her installations, it is hard to distinguish between sculpted forms and natural ones. They combine to create an atmosphere that is one of the most subtle revelations of contemporary art.

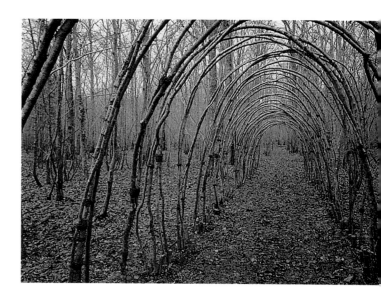

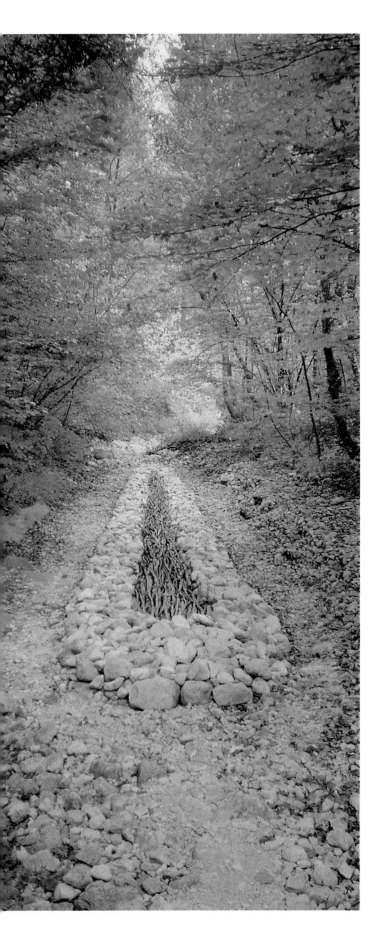

Cinq sphères de calcaire et de chéne. *Between 50 cm and 1 m in diameter (Parc du Centre d´Art du Crestet, Vauclusse, 1991).*

L´enceinte. *Wood and branches; 15 m in diameter, 90 cm high and 40 cm thick. (Domaine foestier de Crogny, Aube, 1993).*

Architecture végétale. *Branches and shubs; 13 m long. 2'70 m tall and 2.50 m wide (Domaine foestier de Crogny. Aube. 1993).*

Le lit de la rivière. *Wood and stone; 15 × 1'50 m. Ephemeral installation in Trentino, Italy (Arte Sella, autumn 1990).*

Cinq sphères de calcaire et de chène. *De entre 50 cm y 1 m de diámetro (Parc du Centre d´Art du Crestet, Vaucluse, 1991).*

L´enceinte. *Madera y ramas; 15 m de diámetro, 90 cm de altura y 40 cm de espesor (Domaine Forestier de Crogny, Aube, 1993).*

Architecture végétale. *Ramajes y arbustos; 13 m de longitud, 2,70 m de altura y 2,50 m de amplitud (Domaine forestier de Crogny, Aube, 1993).*

Le lit de la rivière. *Piedras y madera; 15 × 1'50 m. Intervención efímera en Trentino. Italia (Arte Sella, otoño de 1990).*

Quizá de todas las manifestaciones del *arte povera*, la que menos ha sido entendida y, por tanto, valorada, ha sido su derivación hacia los dominios del *land art*, entendido en su sentido más amplio. Esto no se debe a que su estética o el resultado final de las modificaciones artísticas del paisaje no satisfagan gratamente la retina del receptor, sino porque es difícil comprender la toma de postura que lleva al artista a intervenir en la naturaleza para expresar unos mensajes que, en ocasiones, no son meramente estéticos y poseen una carga innovadora fundamental en la evolución de los conceptos artísticos. Acercarse a ese planteamiento de intenciones es verdaderamente difícil: por una parte, se aleja del concepto tradicional de escultura asimilado secularmente y nos obliga a realizar una ruptura de esquemas, ejercicio al que no siempre estamos predispuestos; por otra, su filosofía va más allá de la mera creación de formas y volúmenes, y nos adentra en una identificación con la naturaleza como fuente y origen de energía.

Dominique Bailly (París, 1949) es una de las pocas creadoras francesas que trabajan en el ámbito del paisajismo artístico. En su ciudad natal reside y trabaja, pero alternándola con el Lemosín, donde en su taller, en pleno contacto con la naturaleza, desarrolla sus creaciones. Es curioso recordar cómo sus primeras obras eran textiles: enamorada de las antiquísimas técnicas artesanales de turcos y marroquíes, se instaló a mediados de los setenta en Quénécan, en plena Bretaña. Allí, en medio de la inmensidad del bosque, montó un taller en el que realizó unas obras profundamente inspiradas en la naturaleza, inspiración que marcará toda su obra futura. De todas formas, no abandona por completo París, ciudad a la que acude con frecuencia para seguir adquiriendo esa formación cultural necesaria para dotar de un sentido profundo a su obra.

Su inquietud creativa le hace investigar con materiales no exclusivamente textiles, muy en la línea del *arte* povera, como pueden ser cuerdas, papeles o ramas de bambú, que confieren una acusadísima personalidad a su obra, al tiempo que le permiten una autonomía propia, fuera de la rigidez que imponen los arcaicos telares. De ahí, el salto lógico es la volumetría, inspirada todavía en las construcciones africanas (preferentemente del desierto del Sáhara, muy conocidas por sus continuos viajes), en las que los elementos textiles y vegetales son prioritarios.

En la década de los ochenta, sus obras pueden calificarse plenamente como esculturas. En ellas emplea prácticamente los mismos materiales con que realizaba sus tapices, pero con un concepto puramente escultórico. La flexibilidad de las ramas le permite crear formas, preferentemen-

The photographs are of the Lycée Claude Nicolas Ledoux installation, Besançon, 1992. Cone of compact earth with lawn, 10 m in diameter and 3'50 m tall. A spiral 30 m in diameter formed by 52 calcareous stones in shades of grey and blue. Line 50 m long consisting of 30 spherical topiary box shrubs.

Las distintas fotografías corresponden a la instalación del Lycée Claude Nicolás Ledoux, Besançon, 1992: cono de tierra compacta y con césped de 10 m de diámetro y 3'50 m de altura; espiral de 30 m de diámetro, dibujada con 52 piedras calcáreas de tonos grises y azules y línea de 50 m de largo realizada con 30 arbustos de boj podados en forma esférica.

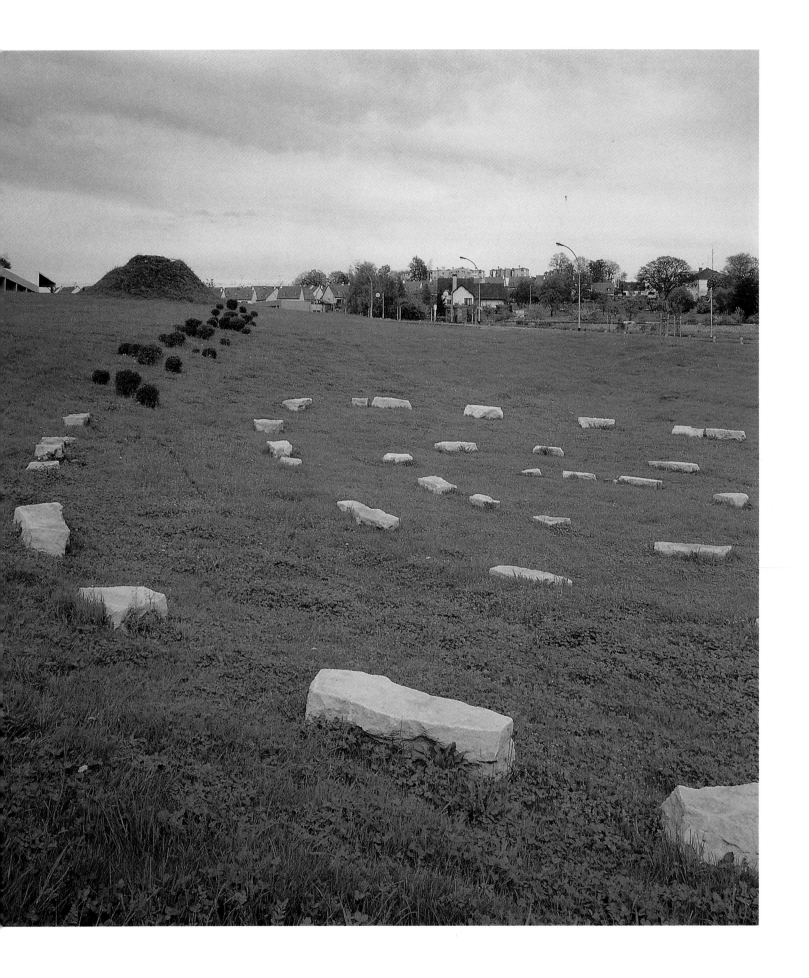

te espirales, a las que da una mayor expresividad al incluir livianas telas, endurecidas y coloreadas para crear un vehículo de insospechada expresividad, como si los signos gráficos salieran del papel para adueñarse del espacio, con una singular caligrafía en la que los vacíos y las sombras no están exentos de protagonismo. El plomo aporta la expresión de solidez; el carbón vegetal, la de terrenalidad. Es en esta época cuando comienza a exponer sus obras en la galería Beau Lézard de París, en ENAC (Toulouse) o en la Casa de la Cultura de Amiens, alternando las muestras con sus intervenciones en la naturaleza.

Su talante de escultora le hace reflexionar profundamente sobre los materiales que emplea, y pasa de las flexibles ramas a la rigidez de los troncos, esculpiendo la madera con dedicación y mimo de alfarero. Bailly no intenta cambiar las formas, sino que pretende enfatizarlas y hacer que aflore toda su riqueza intrínseca. Su diálogo con las formas naturales va más allá y, a partir de 1987, realiza unas instalaciones y esculturas a las que podríamos llamar «trabajos forestales», en los que aparece de forma decidida la forma esférica, ya sea en el suelo, sobre un mástil (lo que da enorme ligereza a la forma) o sobre el agua, para que el reflejo amplíe la dimensión real y estética de la escultura y remarque así la fuerza espiritual de las ramas entrelazadas.

Alineaciones, espirales, surcos, conos, bóvedas naturales, formas geométricas puras... Pero es sobre todo la esfera la que, por su simpleza y rotundidad, sirve a Dominique Bailly como vehículo para transmitir su mensaje plástico de unirse íntimamente con el paisaje y crear así una simbiosis perfecta entre lo natural y lo artístico. Por eso, sus esferas están realizadas con piedra calcárea, con madera o con flexibles ramas entrelazadas, que se alternan entre sí simbolizando las múltiples posibilidades de contemplación y plenitud que ofrece el paisaje.

La coherencia y profundidad de su obra hace que las piezas realizadas en taller, para las que emplea prácticamente los mismos materiales que en las instalaciones paisajísticas, sean la matriz de las que realiza sobre y con el paisaje. Éstas últimas son la fase final de un proceso creativo que, desde la abstracción mental, se plasma en representación gráfica sobre el papel y culmina tomando una forma, que nunca es definitiva, sobre la piedra, el carbón, la madera, las ramas... En definitiva, sobre la misma naturaleza.

En estas instalaciones exteriores, Bailly consigue un ritmo que, ayudado por el del propio paisaje, se convierte en musical. Cuando, en el bosque de Crogny, rodea un árbol con un círculo de ramas entrelazadas de 15 m de diámetro por casi 1 m de altura (*L'enceinte*, 1993), está creando un movimiento envolvente que se integra y transforma al mismo tiempo el paisaje, como una música que rompiera el silencio para enriquecerlo, creando una armonía ancestral que resulta de una modernidad absoluta. Cuando el aire o los rayos de sol se introducen en sus instalaciones, es difícil distinguir las formas esculpidas de las naturales, conformando entre ambas una atmósfera que es una de las más sutiles manifestaciones del arte contemporáneo.

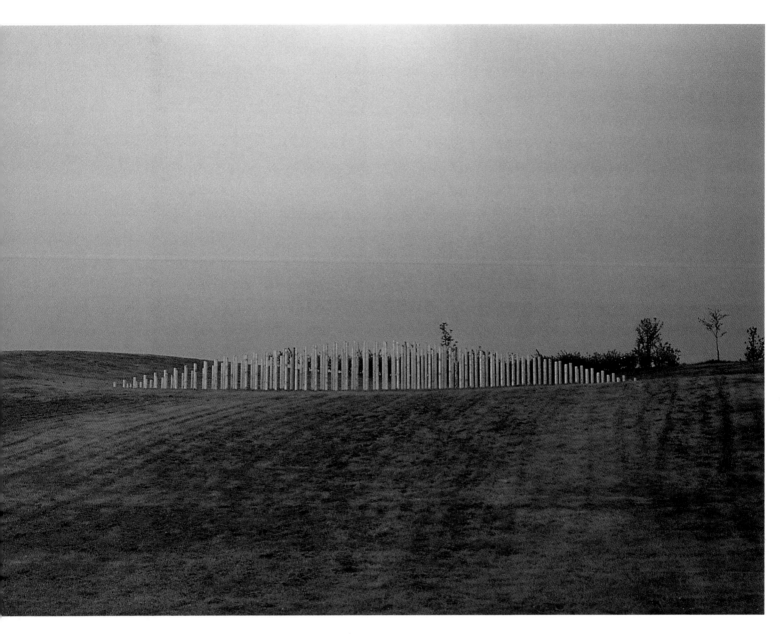

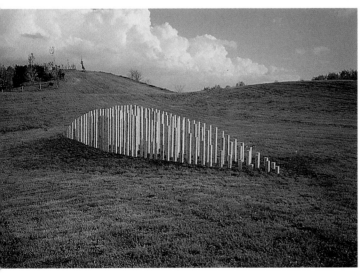

Facing page, two shots of L'ille aux animaux ou les Amers *(Eighien les Bains, 1994-1996). Pine posts on the island and in the lake.*

Different perspectives of Alignement. *Pine stakes; 20× 2× 2 m. Art Grandeur Nature II (Parc de la Courneuve, 1994).*

En la página anterior, dos fotografías de L'ille aux animaux ou Les Amers *(Enghien les Bains, 1994-1996). Estacas de pino en la isla y en el lago.*

Distintas perspectivas de Alignement. *Estacas de pino; 20 × 2 × 2 m. Art Grandeur Nature II (Parc de la Courneuve, 1994).*

Cai Guo Qlang
Project for Extraterrestrials Nos. 3, 9, 10 and 14
Celebration of Chang'an

Cai Guo Qiang is an artist who represents the emergence of contemporary art in China. The conditions in which he grew up and his training in China during the Cultural Revolution have produced his very special reaction in response to cultural and information isolation. He was born in Quanzhou, Fujian Province in 1957, and studied design and theatre at Shanghai University's Department of Fine Arts. Since 1987 the artist has lived and worked in Japan. The most important part of his training is related to a journey he made using the money his mother had saved for his wedding. Freeing himself from tradition and facing up to his own definition of an artist were his implicit aims for this adventure. He crossed the Tibetan plateau, the Xinjiang Uigur region and the valley of the Yellow River, the route known as the silk route. It was there that he says he entered into communion with nature and ancient cultures. This voyage was his initiation into artistic reflections and aroused his interest in ideas about creation. These ideas developed in his work in close connection with explanatory models of the origin of the universe, a constant concern throughout his career. He is interested in recent scientific theories of the formation and evolution of the universe.

Most of his projects, almost all of which are performed in open landscapes, mountains, riversides and squares, update the universalist conception of existence, and the scientific mythology of the creation, giving special importance to the image of the Big Bang, the primeval explosion. Precisely for this reason, gunpowder plays an essential role in all his works. Since he began to create his famous paintings in gunpowder, he has repeatedly used a process of creation in which the action of fire on

Project for Extraterrestrials Nº. 3, *1990.*
The moment of explosion.

Proyecto para extraterrestres nº 3,
1990. Instante de la explosión.

different media, originally fabric and the earth, becomes a fascinating spectacle. Gunpowder, a material that, in spite of its legendary violence, can follow the paths that Cai lays down for his projects, acts as a vehicle covering an ancestral instant. Both the form of the lines that the fire follows and the process of preparation and the ritual of contemplation confirm this feeling of regression that his works arouse, connecting the past to the present, in a way that is traditional for eastern cultures.

One of his most recent works, *Project for Extraterrestrials No. 14 - The Horizon from the Pan-Pacific,* took place in 1994 off Iwaki Island (Japan), and created the spectacular visual effect of a horizon burning bright on the sea. Thus, by laying a 5 km line of gunpowder along the surface of the water, and setting fire to it, it would make an imaginary line real. At the same time, the action revealed that the instant when a ship's mast disappears below the horizon is not only the point of inflection revealing the curvature of the earth, but also an ancient frontier between heaven and earth. Considering this phenomenon led to the participation of the people of Iwaki, enthusiastic supporters of the project. To accentuate the intensity of the few seconds that the burning gunpowder lasted, the collaborators requested everyone living on the coast to turn their electric lights off for a few minutes. The effect produced by this global spectacle on those who saw it has been describes as the awareness of a collective imagination.

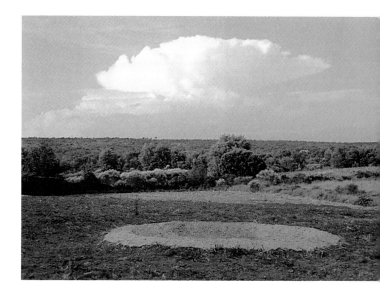

Cai's work has benefitted from being considered rupturist and demystifying with respect to the limits of contemporary art. Yet the artist appears to compensate for this vacuum by introducing different concepts based on the universe and existence. Thus, everything from commemorations of time to visions on a cosmic scale all form part of what he has called Projects *for Extraterrestrials.* This series of creations started in 1989 with *Human Abode.* The following year he performed *Project for Extraterrestrials No. 3,* subtitled *Meteorite Craters Made By Humans on Their 45.5 Hundred-Million-Year-Old* Planet, as part of the *Chine demain pour hier* exhibition in Pourriéres (Aix-en-Provence). The number of craters excavated in a field near this small French town corresponded to the age of the earth. Once they had been filled with gunpowder and a paste made of newspaper, a fuse was lit when night fell, joining all the craters together. Once again the rapidity with which fire consumes human labour, represented by the thirty days required for its preparation, led to reflection on the inevitable destruction of humanity, in spite of its patient work of civilisation. In this sense, the figure of the artist is outstanding in his desire to mediate between nature and his fellow humans. It is no coincidence that his works as a whole are explicitly dedicated to extraterrestrials, expressing the desire to install an eternal perspective that is not determined by limited human memories.

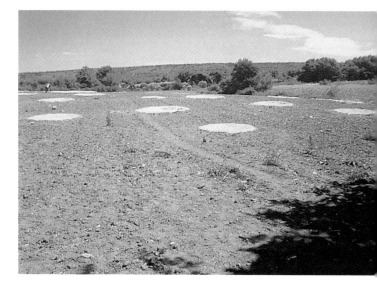

Although it appears that Cai is part of a craft tradition that manipulates fire with skills based on long experience, his international recognition has led him to experiment, not only in the forms of his explosions, but also with the coincidence of factors and the media potential. In 1992, Cai was invited to participate in a proposal entitled Encountering the Others, to which he contributed with Project *for Extraterrestrials No. 9 - Fetus Movement* II. For this event, the artist recreated a fetus movement. Cai had previously prepared the site at a German military base, forming a pattern of lines of gunpowder that connected the centre

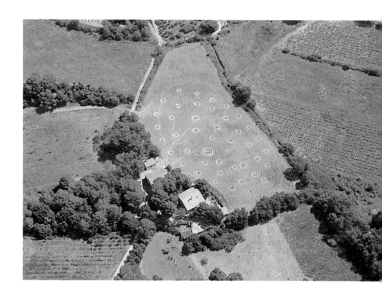

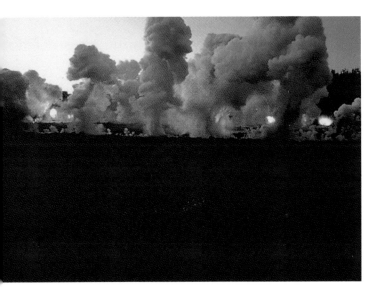

of this space to a circular stream of water. The geomantic condition of the structure, which follows the laws of *feng shui,* sought to introduce a new pulse in the military base, and return it to nature. The series of explosions (from the centre to the periphery and back to the centre) lasting nine seconds was measured by sensors that received vibrations from the earth and the central body. Thus the relation between the explosion and the neighbouring bodies was translated onto a purely human scale, derived from the impulses registered using electroencephalograms and electrocardiograms.

Attraction to scales that are beyond human perception can be seen in his project to increase the length of the Great Wall of China by 10 km. The *Project for Extraterrestrials No. 10 - Project to Add 10,000 Metres* to the *Great Wall of China,* which took place on February 27 1993 at 19.35, updates humanity's desire to be seen from outer space. This is how humanity as a whole seeks to be recognised by an extraterrestrial intelligence. The Great Wall of China is the only human structure that can be seen from space. The speed at which the fuse burns has poetic connotations and contributes to spectator enjoyment.

We must also remember that for Chinese culture, gunpowder is a festive material, for parties and merrymaking. For the 1200th anniversary of the city of Kyoto, Cai had the opportunity to promote a more festive experience. To do this, as many litres of saki were used as the city's age. Alcohol's behaviour on ignition is very similar to explosives but the spectacle lasted longer, and encouraged spectators to gather in front of the town hall to have a drink and summon up courage to face the future.

Only by considering the articulation between collective awareness and the awareness of the artist himself, is it possible to understand that Cai Guo Qiang's projects seek the visual representation of a common imagination, often at the moment the sun sets.

Project for Extraterrestrials Nº. 3, *1990. Preparing and lighting the various craters.*

Bottom right: Project for Extraterrestrials Nº. 14 – The Horizon from the Pan-Pacific, *1994. Moment of extinction in the Pan-Pacific.*

Proyecto para extraterrestres nº 3, *1990. Proceso de preparación e ignición de los distintos cráteres.*

Inferior derecha: Proyecto para extraterrestres nº 14 – Horizonte desde el Pan-Pacific, *1994. Momento de su extinción en el Pan-Pacific.*

Cai Guo Qiang es un artista que bien puede representar la emergencia del arte contemporáneo chino. Las condiciones de su crecimiento y formación en la China que vive las consecuencias de la Revolución Cultural han producido en él una reacción muy peculiar que responde al aislamiento cultural e informativo. Nacido en Quanzhou, provincia de Fujian, en 1957, estudió en el Departamento de Bellas Artes de la Universidad de Shanghai, en las especialidades de diseño y teatro. Desde 1987, el artista reside y trabaja en Japón. No obstante, lo más destacable de su formación está relacionado con un viaje, cuya finalidad fue la de liberarse de la tradición y enfrentarse a su propia definición como artista. En su periplo, recorrió la meseta tibetana, la región de Xinjiang Uigur y el valle del río Amarillo, camino conocido como la Ruta de la Seda. Ahí es donde afirma haber entrado en comunión con la naturaleza y las culturas antiguas. Este viaje significó su iniciación en la reflexión artística y despertó por primera vez sus intereses acerca de las ideas sobre la creación. Estas ideas se desarrollarán en su obra en estrecha conexión con los modelos explicativos sobre la génesis del universo, preocupación que no abandona en toda su carrera, hasta el punto de interesarse por las más recientes teorías científicas que dan cuenta de la formación y evolución del universo.

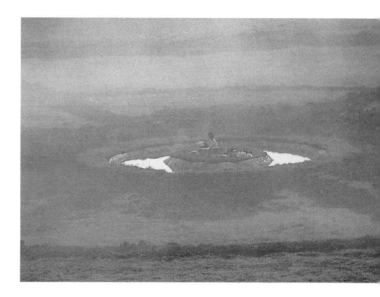

La mayoría de sus proyectos, casi todos ellos realizados en paisajes abiertos, montañas, riveras y plazas, actualizan tanto una concepción universalista de la existencia como una mitología científica de la creación en la que se recrea el origen y el apocalipsis del planeta, otorgando una especial importancia a la imagen del *Big Bang,* la explosión primigenia. Precisamente por este motivo, la pólvora juega un papel esencial en todas sus acciones. Desde que empezara a trabajar en sus famosas pinturas con pólvora, ha insistido sobre un proceso de creación en el que la acción ígnea sobre diferentes medios, primero la tela y después el propio suelo del paisaje como soporte, se convierte en un espectáculo de fascinación. La pólvora, un material que, a pesar de la violencia que se le atribuye, es capaz de seguir los caminos que Cai le dicta en sus proyectos, actúa como un vehículo que recupera un instante ancestral. Tanto la forma de los perfiles que surca el fuego encendido como el proceso de preparación y el ritual de contemplación confirman este sentimiento de involución que despiertan sus obras, conectando pasado y presente en un sentido ya tradicional para las culturas de Oriente.

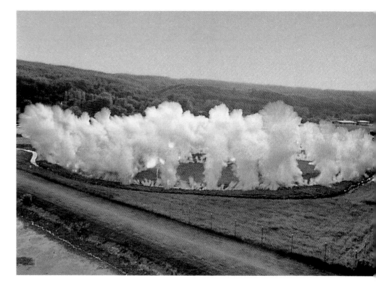

Project for Extraterrestrials Nº. 9 – Fetal Movement II, *1992. Process of preparation and ignition.*

Proyecto para extraterrestres nº 9 – *Movimiento fetal II. 1992. Proceso de preparación e ignición.*

Project for Extraterrestrials Nº. 10. Project to Add 10,000 metres to the Great Wall of China, *1993. Sequence showing preparation and ignition.*

Proyecto para extraterrestres nº 10. Proyecto para añadir 10 km a la Gran Muralla China. *1993. Secuencia de su preparación e ignición.*

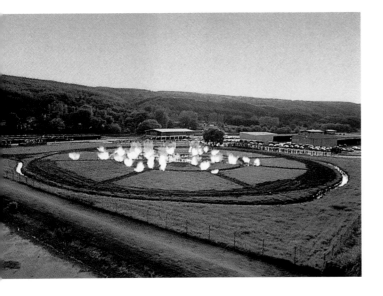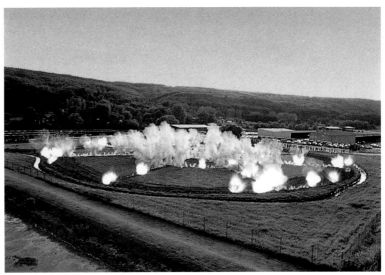
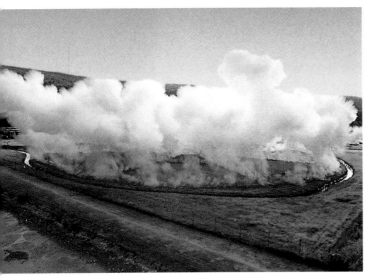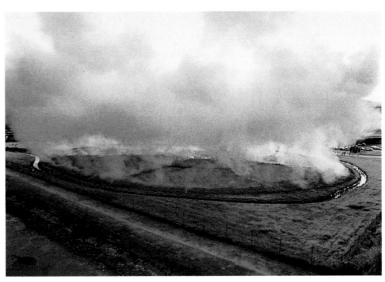

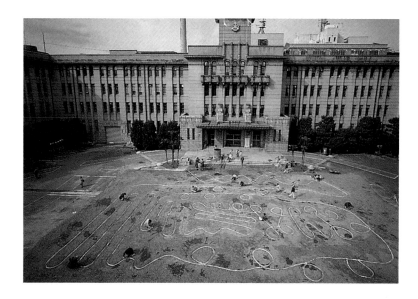

Una de sus obras más recientes, Proyecto *para extraterrestres n⁰ 14 Horizonte desde el* Pan-Pacific, realizada en 1994 frente a la costa de Iwaki (Japón), ofrecía la espectacular visión de una línea del horizonte vivamente encendida sobre el mar. Así, al depositar un cinturón de pólvora de 5 km sobre la superficie del agua, una vez prendida la mecha, se actualizaría un límite imaginario. Al mismo tiempo, la acción revelaba que aquel instante en el que desaparece el mástil de un barco que se adentra en el mar no es sólo el punto de inflexión que hace patente la curvatura del planeta, sino también una antigua frontera entre el cielo y la tierra. La contemplación de este fenómeno involucró a los propios habitantes de Iwaki, convertidos en fervientes colaboradores del proyecto. Con el fin de acentuar la intensidad de esos pocos segundos que duraría el prendimiento de la línea de pólvora, los colaboradores rogaron a los habitantes de la costa que prescindieran de la luz eléctrica por unos instantes. El efecto que este espectáculo global produjo en aquellos que lo contemplaban ha sido descrito como la conciencia de una imaginación colectiva.

El trabajo de Cai se beneficia de una reputación rupturista y desmitificadora con respecto a los límites del propio arte contemporáneo. Sin embargo, el artista parece compensar este vacío con la introducción de diferentes concepciones vertebradoras del universo y la existencia. De esta manera, desde conmemoraciones del tiempo hasta visiones de escala cósmica, todo cabe en lo que el artista ha convenido en llamar *Proyectos para extraterrestres*. Esta serie de creaciones tiene su inicio en 1989, fecha en la que realiza *Morada humana*. Al año siguiente realizaría el *Proyecto para extraterrestres n⁰ 3*, subtitulado *Cráteres de meteorito hechos por humanos en la superficie de su planeta de 45.500 millones de años*, en el marco de la exposición *Chine demain pour hier*, que tuvo lugar en Pourrières (Aix-en-Provence). Esta vez, el número de cráteres que fueron excavados en un campo de hierba en los alrededores de la pequeña villa francesa coincidía con la edad de la Tierra. Una vez rellenados con pólvora y una pasta de papel de periódicos secada siguiendo un proceso de labor campesina, una mecha prendida al atardecer uniría los diferentes cráteres. Nuevamente la brevedad con la que se consume el fuego y la misma labor humana, que aquí está representada por los treinta días empleados

Celebration of Chang'an, *1994. During the preparation, outside Kyoto City Hall.*

Celebration of Chang'an, *1994. Night shot of ignition.*

Celebración de Chang'an, *1994. Durante su preparación, frente al Consistorio de Kioto.*

Celebración de Chang'an, *1994. Imagen nocturna durante su ignición.*

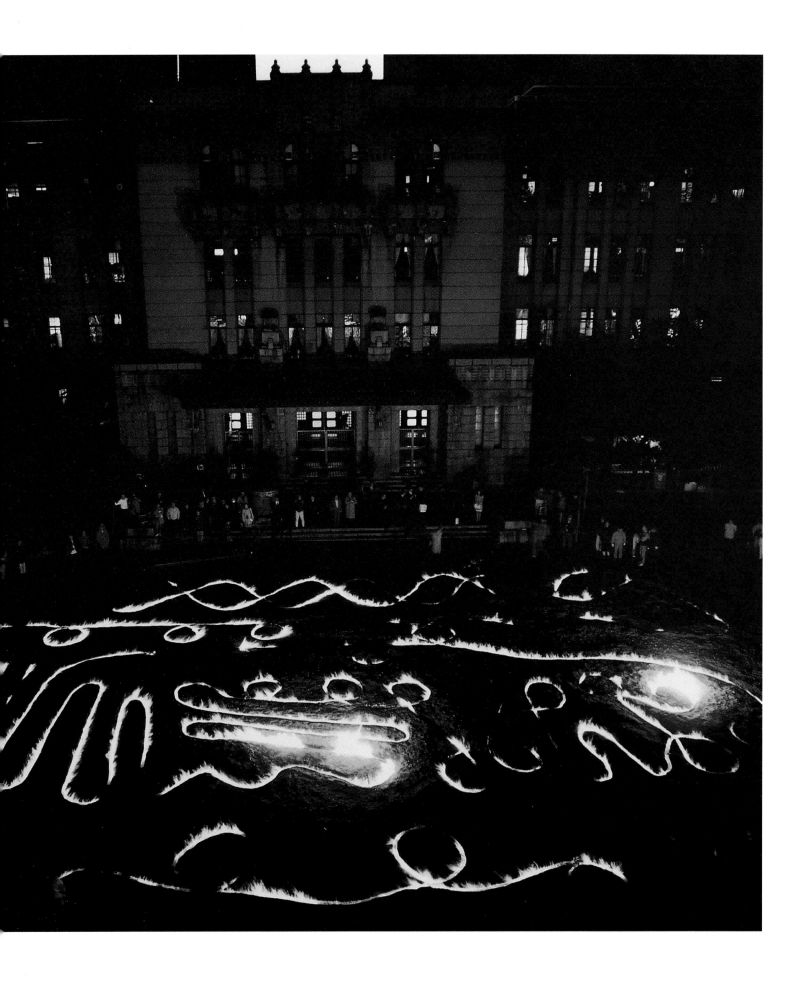

en su preparación, convocan una reflexión acerca de la inevitable destrucción a la que está abocada la humanidad, a pesar de su paciente tarea civilizadora. La figura del artista destaca por su voluntad mediática como intermediario entre la naturaleza y sus semejantes. No en vano, el hecho de que la globalidad de sus proyectos estén dedicados explícitamente a seres del más allá expresa el deseo de instaurar una perspectiva externa que no esté determinada por la memoria limitada del hombre.

Y aunque parezca que Cai está ensimismado en una tradición artesanal que manipula el fuego con la habilidad que concede el tiempo, su reconocimiento internacional le ha llevado a experimentar no sólo con la forma que adoptan sus proyectos de explosiones, sino también con la coincidencia de factores y su potencial comunicativo. En 1992, Cai fue invitado a participar en Kassel en una propuesta titulada *Encountering the Others*, a la que aportó su *Proyecto para extraterrestres nº 9 - Movimiento fetal 11*. Para esta ocasión, el artista recreó un gesto de contracción como el que define la incipiente palpitación del feto. Cai había preparado previamente el terreno de una base militar alemana, dibujando un esquema de surcos de pólvora que conectaban el centro de este espacio con una corriente circular de agua. La condición geomántica de esta estructura, que sigue las leyes del *feng shui,* pretendía introducir un nuevo pulso en la base militar, devolviéndola a la naturaleza. El curso de las explosiones (desde el centro a la periferia y viceversa) durante nueve segundos fue detectado a partir de varios sensores que recogieron las vibraciones de la tierra y las del cuerpo central. Así pues, la relación entre las explosiones y los cuerpos cercanos se tradujo a una escala humana, derivada de los impulsos registrados mediante la ayuda de electroencefalogramas y electrocardiogramas.

Una cierta atracción hacia las magnitudes inabarcables desde la percepción humana puede percibirse en su proyecto de aumentar en 10 km la longitud de la Gran Muralla China. El Proyecto *para extraterrestres nº 10*, realizado el 27 de febrero de 1993, concretamente a las 19,35 h, actualiza el deseo del hombre de ser percibido desde el espacio exterior. Así es como la humanidad conjunta apela por el reconocimiento de una inteligencia extraterrestre. Como se sabe, la Gran Muralla China es la única obra humana visible desde el espacio. La brevedad con que la mecha recorre el trayecto de pólvora le confiere connotaciones poéticas y contribuye al éxtasis contemplativo.

Pero es necesario recordar también que la pólvora representa en la cultura china un material lúdico, relacionado con la fiesta y la embriaguez. Con motivo del 1.200 aniversario de la ciudad de Kioto, Cai tuvo la oportunidad de promover una experiencia de este tipo, más festiva. Para tal ocasión, en lugar de usar pólvora, se utilizaron tantos litros de sake como años celebraba la ciudad. El comportamiento del alcohol al arder, muy similar al del explosivo, deparó un espectáculo menos fugaz, invitando a la población que se aglutinaba frente al edificio consistorial a beber y alcanzar el valor suficiente para adentrarse en el futuro.

Sólo si se considera la articulación entre la conciencia colectiva y la conciencia del propio artista, se puede llegar a entender que los proyectos y acciones de Cai Guo Qiang persiguen como resultado final la representación ante los ojos de una imaginación común, compartida con frecuencia en el mismo momento en que el sol desaparece.

Celebration of Chang'an, *1994. Sequence showing the act of ignition.*

Celebración de Chang'an, *1994. Distintas secuencias del proceso de ignición.*

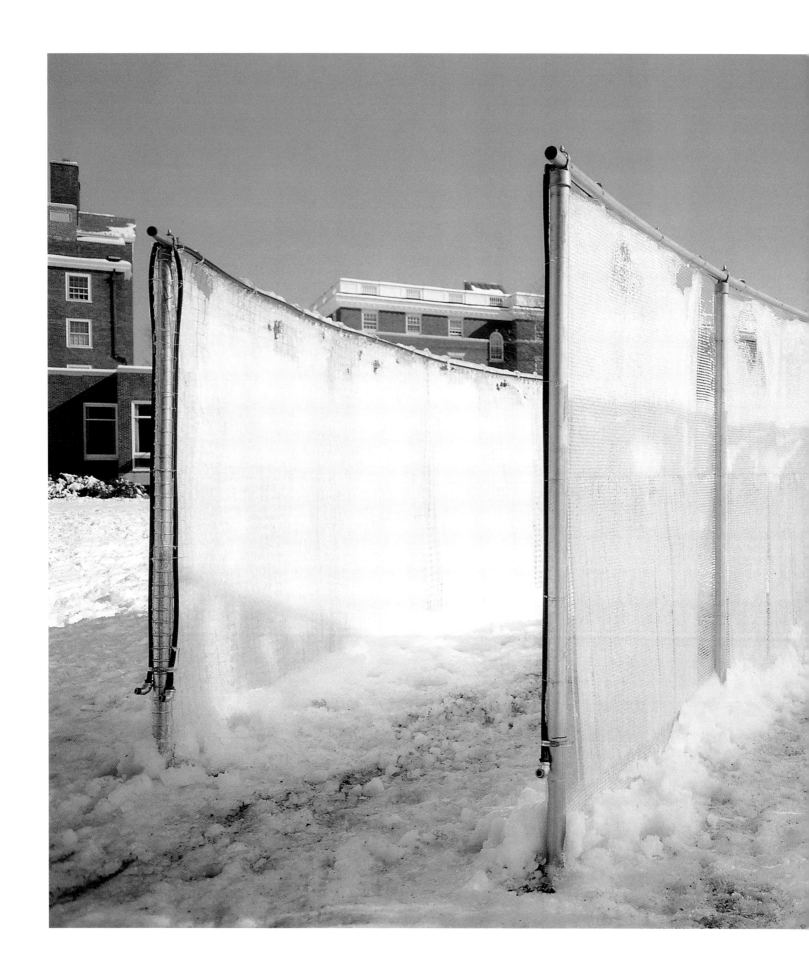

Michael Van Valkenburgh Associates
Radcliffe Ice Walls
Krakow Ice Garden
Pucker Garden

A series of experiments carried out on the campus of Harvard University in winter 1987, culminated with the installation of the Radcliffe Ice Walls in the university´s Radcliffe Yard a year later.

Fruto de una serie de experimentos realizados en el campus de Harvard durante el invierno de 1987, un año más tarde se instalaron en el Radcliffe Yard de Harvard los Radcliffe Ice Walls.

Michael Van Valkenburgh graduated in landscape architecture from the University of Illinois (Urbana Champaign) in 1977. He is now a lecturer and president of the Landscape Design Department of the Graduate School of Design at Harvard University (Massachusetts). He has been in charge of largl- scale Landscape Design Projects, including the West Hollywood Civic Center, the development plan for the Minnesota Landscape Arboretum, the square at the Pacific Atlas Center in Los Angeles and the 20 ha riverside park in Columbus, Mill Race Park.

His work explores the relationship between the images created by natural phenomena and abstract structures that stimulate the mental processes of perception. He does not so much transfer the complex form of natural phenomena to these structural codes of expression, as exploit their mutual relationship and construct objects showing the tension between them. Organic growth, crystal formations, watercourses and contrasts in temperature are set off against each other over a structural reference playing much the same role as a music stave in the performance of a symphony.

An example of this can be seen in one of the activities on Van Valkenburgh´s course, where students must plan a wood paying careful attention to the layout, species and sizes of the trees. Van Valkenburgh encourages his students to explore phenomenological experience and the cultural significance of forms such as a group of different-sized trees laid

out on a rectangular grid or, conversely, a group of similar-sized trees on a random layout.

His ideas are reflected in the two types of poetic imagination expunded by Gaston Bachelard in his essay L´eau et les Rêves: an imagination of form, which is necessary for a piece of work to acquire «the variety of the word and the changing life of light»; against an imagination of matter, which nourishes the images of matter «that sight can name, but which the hand simply knows». This power of imagination contemplates the structure and movement of forms while a more intimate imagination seeks the images hidden behind the outward appearance of matter. In his ice installations, Van Valdenburgh uses an ephemeral material that relates well to both concepts of imagination: on the one hand, it is only a temporary material and thus susceptible to change; on the other hand, it provides a unique response to seasonal changes in light with its ever-changing, diverse appearance.

In 1987, Van Valkenburgh carried out an experiment at Harvard University that led to the installation of a group of ice walls in the University´s Radcliffe Yard the following year. The design of the Radcliffe Ice Walls consisted of three walls each measuring 15.2 m (50 ft) long by 2.1 m (7 ft) high, constructed from a fine galvanized stainless steel mesh with a thin irrigation pipe running along the top. Water emitted from the irrigation system froze and created walls of ice. In 1991, Van Valkenburgh followed the same principles for his ice garden in the Krakow residence in Martha´s Vineyard. He constructed a circle of galvanised steel mesh with a diameter of 11.60 m (38 ft) designed to change its appearance according to the different seasons. In winter, a drip irrigation system causes walls of ice to form on the mesh.

Ice is an extremely delicate material, and certain technical conditions were necessary to ensure the ice remained frozen. The water supply was located so as to ensure easy access for maintenance or repairs. The pipes were made of cork, a material which is both resistant to the expansion of water on freezing and more flexible at low temperatures than plastic or metal. A heating cable run on mains electricity or solar energy controls the effect of freezing in extreme conditions. When the installation is not in operation, a drainage system regulates the supply of water. Hydraulic clamps hold the walls in place as they become unstable due to the wind and the weight of the ice.

Van Valkenburgh again played with the idea of a two-faceted installation, a permanent support also reflecting environmental changes on its surface, in his design for the Pucker Garden in the private residence of a

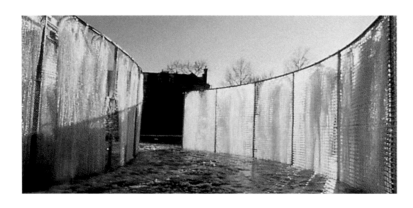

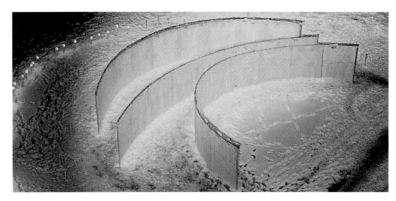

Boston gallery owner in 1990. The dark and dingy view over the 18.3 x 27.5 m (60 x 90 ft) backyard, hemmed in by a slope and a garage, was lightened up by painting the garage surface and creating a diagonal retaining wall in line with the slope. A steel checker plate staircase was constructed on the slope in line with the axis running through the house and across a polished stone paved surface. The slope is designed to display a collection of sculptures, and stakes supporting plants enhance the system of visual references. The garden is dominated by the use of industrial materials in the main elements, but the layout confers a serenity suggestive of Japanese gardens. Van Valkenburgh insists the garden will change with the weather and the passing of time, and that the very nature of these seasonal changes means they cannot be retained in one fixed image.

Built from a fine stainless steel mesh, the surface of the curtain-like walls reflects the changing light in the surrounding environment.

The Radcliffe Ice Walls are three vertical arching walls each measuring 15.2 m long and 2.1 m high.

Ice gradually accumulates on the surface grid of the walls, so that they no longer resemble a tenuous curtain but a thick wall of ice.

A view of the Radcliffe Ice Walls in Radcliffe Yard on the grounds of Harvard University.

Icicles form on the galvanised steel mesh.

Illumination of the walls at night.

Construidos con una fina malla de acero inoxidable, la superficie de los paneles registra como una cortina las variaciones lumínicas del entorno ambiental.

Los Radcliffe Ice Walls son tres bandas verticales trazadas en arco y con una longitud de 15,20 m de largo por 2,10 m de altura cada una.

La retícula que forma la superficie de los paneles se va colmatando progresivamente y pasa de parecer una tenue cortina a configurar un espeso muro de hielo.

Aspecto de los Radcliffe Ice Walls en su emplazamiento del Radcliffe Yard del campus de la Universidad de Harvard.

Formación de témpanos sobre la malla de acero galvanizado.

Iluminación nocturna de los paneles.

Michael Van Valkenburgh, graduado como arquitecto paisajista por la Universidad de Illinois (Urbana Champaign) en 1977, es profesor y presidente del Departamento de Paisajismo en la Graduate School of Design de la Universidad de Harvard (Massachusetts). Ha intervenido en proyectos de paisajismo a gran escala, entre los que cabe destacar el West Hollywood Civic Center, el plan para la ordenación del Minnesota Landscape Arboretum, una plaza en el Pacific Atlas Center de Los Ángeles y el Mill Race Park, un frente fluvial de más de 20 ha en Columbus.

Su trabajo se inscribe dentro de una línea de investigación más amplia que contempla las relaciones entre las imágenes ofrecidas por los fenómenos naturales y la abstracción de las estructuras en que se sustentan los procesos mentales de la percepción. No trata tanto de transferir la configuración compleja de los primeros a los códigos de expresión de las segundas, como de explotar su mutua relación y construir objetos que manifiesten la tensión entre ambos términos. Crecimientos orgánicos, formaciones cristalinas, cursos de agua y oscilaciones de temperatura se confrontan sobre estructuras trazadas como referencia y que juegan el mismo papel que un pentagrama en la interpretación de una sinfonía.

Uno de los ejercicios que Van Valkenburgh propone en sus cursos ejemplifica claramente este interés. Consiste en emplazar un bosque atendiendo tanto a la elección del tipo de árboles como a su tamaño y su distribución. Van Valkenburgh insta a sus alumnos a explorar la experiencia fenomenológica y la significación cultural de formas tales como un conjunto de árboles de tamaño variable distribuidos sobre una retícula regular o, a la inversa, una agrupación de árboles de tamaño uniforme pero dispuestos según la pauta de una trama aleatoria.

Su interés se mueve en el ámbito de las dos clases de imaginación poética que Gaston Bachelard señalaba en su ensayo *L´Eau et les Revés* (El agua y los sueños): una imaginación formal, imprescindible para que la obra adquiera «*la variedad del verbo y la vida cambiante de la luz*», frente a una imaginación material, que alimenta directamente las imágenes de la materia «*a las que la vista puede nombrar, pero a las que la mano, sin embargo, conoce*». Una fuerza imaginativa que contempla la estructura y el movimiento propios de los cuerpos frente a una imaginación íntima que busca las imágenes que permanecen ocultas tras la apariencia evidente de

The installation of the Krakow Ice Garden followed the same principles as the experimental project at Harvard University.

There is a sensation of transparency within the circular wall of the Krakow Ice Garden.

La instalación del Krakow Ice Garden se realizó siguiendo los mismos principios experimentados en el proyecto del campus de Harvard.

Una sensación de transparencia preside el interior del Krakow Ice Garden, delimitado por la superficie curvada del panel.

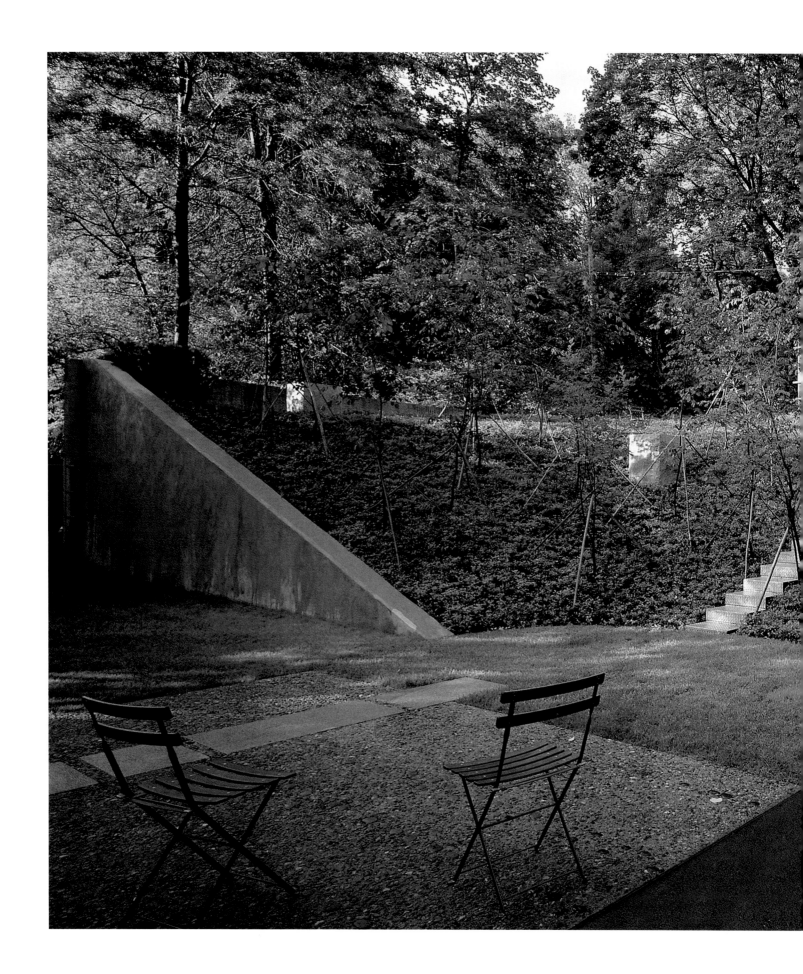

la materia. Van Valkenburgh usa en algunas de sus instalaciones el hielo, un material que, por su efímera condición, se relaciona muy bien con ambos conceptos de imaginación: por un lado, se trata sólo de un estado de la materia, susceptible por tanto de ser alterado; por otro, ofrece una particular respuesta a las diferentes condiciones lumínicas de los cambios estacionales, con lo cual puede manifestarse en aspectos tan diversos como cambiantes.

En 1987, Van Valkenburgh realizó en la Universidad de Harvard un experimento que culminó con la instalación, al año siguiente, de un conjunto de pantallas de hielo sobre el Radcliffe Yard del mismo campus. El diseño Radcliffe Ice Walls consistía en tres paneles verticales de 15,20 m de largo por 2,10 m de alto cada uno. Construidos con una malla de acero inoxidable y galvanizado, y provistos de un canal de irrigación en su borde superior, su superficie se rociaba para favorecer la formación de pequeños témpanos que acababan constituyendo, en su agrupación, un muro de hielo. Sobre estos principios, Van Valkenburgh instaló en 1991, en el jardín privado de la residencia Krakow en Martha´s Vineyard, una malla cilíndrica de 11,60 m de diámetro, cuya superficie de acero galvanizado varía de aspecto en función de los cambios estacionales, permitiendo en invierno, gracias al sistema de irrigación por goteo controlado, la formación de hielo sobre la pantalla.

La extrema precariedad que el hielo ofrece como material y las condiciones que requiere su mantenimiento exigieron respetar ciertas consideraciones técnicas. Así, en previsión de posibles reparaciones, el suministro de agua se ha situado en un punto que facilite el acceso para mantenimiento. Las canalizaciones son de caucho, ya que ofrecen buena resistencia a la expansión del agua que se congela en su interior y porque, a temperaturas bajas, son más flexibles que las de plástico o metal. Un cable calefactor, alimentado con energía eléctrica o solar, controla el efecto de las heladas en condiciones extremas. Cuando la instalación no está funcionando, el suministro de agua se regula mediante un sitema de drenaje. Tanto el incremento de peso debido al hielo como la acción del viento introducen un factor de inestabilidad que se previene

View of the Pucker Garden showing the main elements of the design: the staircase, the triangular wall, the garage, the polished stone paving and the planted slope.

The metal sheet staircase is in line with the axis running through the house to a «carpet» of stone.

Vista del Pucker Garden en la que se observan los principales elementos del recinto: la escalera, el muro de perfil triangular, el garaje, la escalera, el pavimento de piedra pulida y el talud aterrazado.

La escalera de chapa metálica está alineada con el eje longitudinal de la vivienda; su prolongación desemboca en la «alfombra» de piedra.

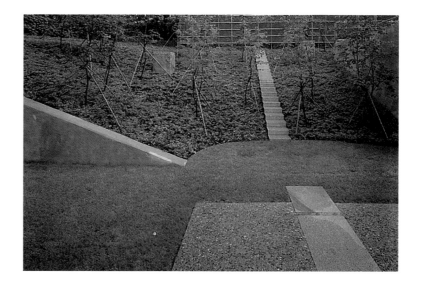

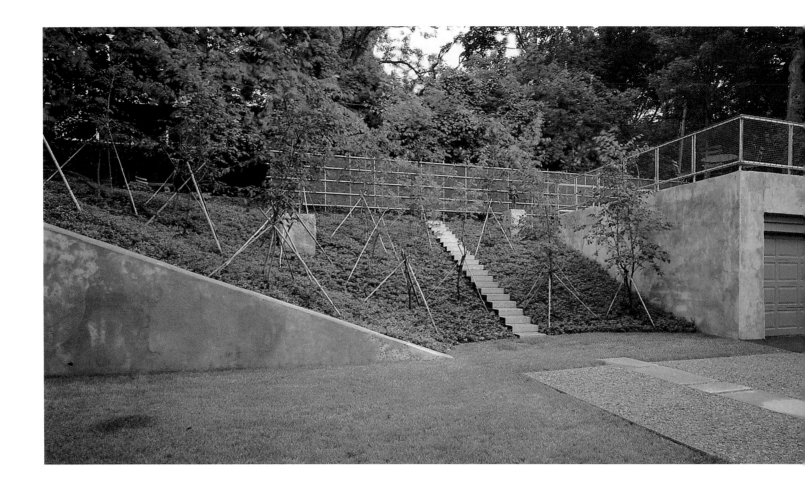

equilibrando la verticalidad de la pantalla mediante un dispositivo de gatos hidráulicos.

La doble naturaleza de la instalación, concebida como soporte permanente que registra y manifiesta en su superficie las alteraciones del entorno ambiental, es la misma idea con que Van Valkenburgh jugó para componer, en 1990, el *Pucker Garden*, situado en la finca privada de un galerista de Boston. La franja de terreno (de 18,30 x 27,50 m) del patio posterior de la parcela, flanqueada por el desnivel del terreno y el cuerpo del garaje, ofrecía un aspecto pobre y oscuro que el proyecto dignificó por medio de la adecuación del color de la fachada del garaje y la elevación de un muro de contención, coronado con el trazado en diagonal de su perfil superior. La conexión entre los dos niveles se salva mediante una escalera de chapa metálica alineada con el eje, que organiza longitudinalmente la vivienda y cuya prolongación desembarca en una superficie pavimentada con piedra pulida. El talud que salva el desnivel se ha configurado de modo que sobre su pendiente se puedan emplazar esculturas. Los soportes de caña que facilitan el crecimiento vegetal refuerzan el sistema de referencias visuales. El aspecto industrial de los materiales empleados en la construcción de las piezas más importantes domina la configuración del recinto, pero su disposición le otorga un clima de serenidad similar al de los jardines japoneses. Van Valkenburgh confía a las variaciones cíclicas del clima y a los efectos del curso del tiempo el aspecto que el jardín irá tomando; cambios estacionales que, por su propia naturaleza, no pueden retenerse en una única imagen fija.

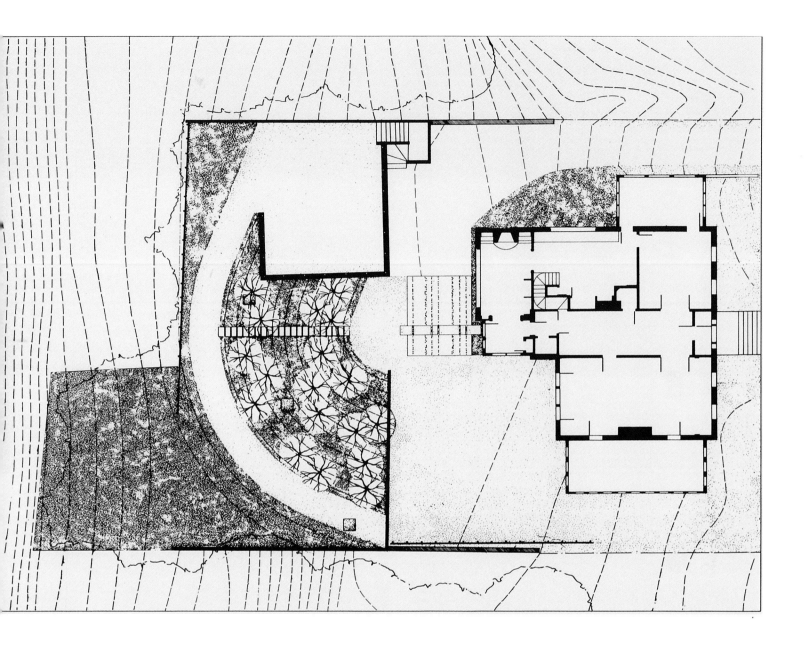

The tension between the elements creates a sensation of space at the end of the garden.

Ground plan of the residence, showing the dialectic tension between the building and the spatial structure of the garden.

Todas las piezas entran en tensión para crear una sensación de mayor amplitud espacial en el fondo de la parcela.

Representación en planta de la vivienda, en la que se observa la tensión dialéctica que relaciona el cuerpo edificado con la estructura de su espacio exterior.

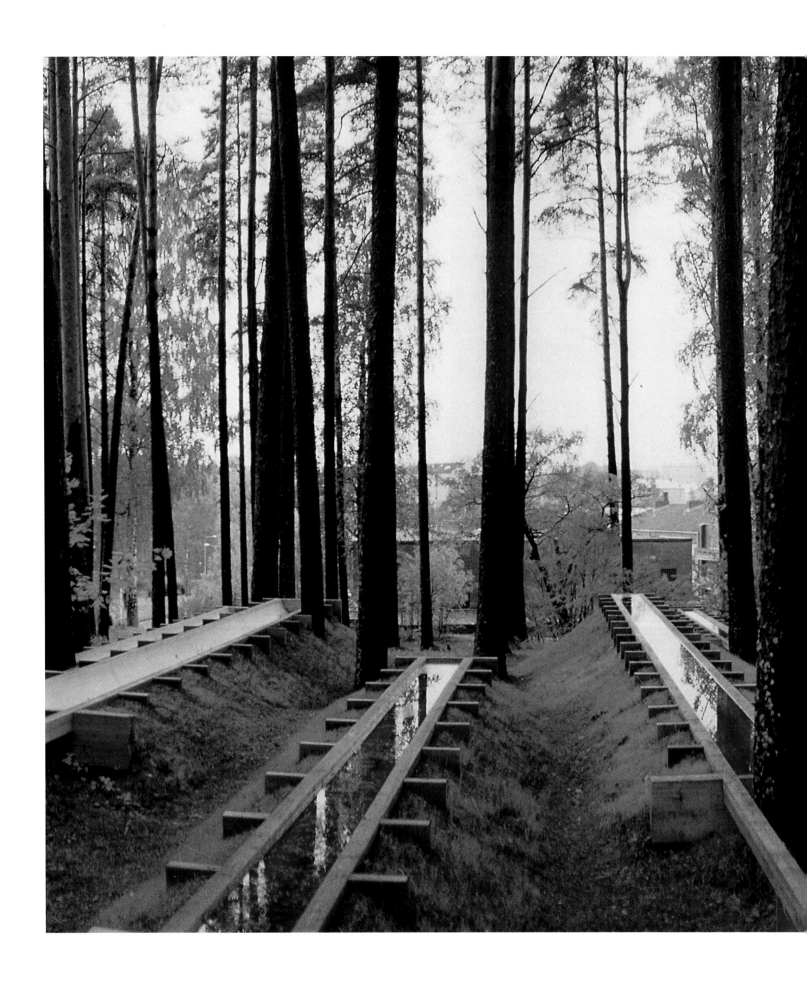

Installation for the Alvar Aalto Symposium (Jyvaskyla, Finland, summer 1994).

Instalación para el Alvar Aalto Symposium (Jyvaskyla, Finlandia, verano de 1994).

Mary Miss
South Cove
Pool Complex: Orchard Valley
University Hospital Project

«I realized that it was part of an old fortification and that there had been gun mounts along this area. It was completely covered with moss and underbrush, though, and it was one of the most interesting and mysterious places I had ever seen. There were curved steps, passages, sunken courts in a band along the edge of the island though its original use was barely evident.» (Mary Miss, The Princeton Journal, V II, 1985. This and all subsequent quotes are from the interview with Deborah Nevins published therein.)

Using the work Perimeters/Pavilions/Decoys (1978) by Mary Miss as an example of the historical rupture and the structural transformation of late-capitalist culture, Rosalind Krauss, in her influential essay «Sculpture in the Expanded Field» (October 8, 1979), redefined the previously reduced description of sculpture as neither architecture nor landscape to include both architecture and landscape, thus opening up a new set of possibilities. Between the years 1968 and 1970, this opening was already being explored in remote sites in the American West by artists such as Robert Smithson, Michael Heizer and Nancy Holt.

A Westerner herself, Mary Miss admits, «...working in my basement studio in New York I was making fence like structures and I started using `architectural references´ - fences, corrals - that I remembered as markers in that very extended space of the West. Driving across an open range in Colorado I was aware of how these fences mark the space, make it comprehensible.»

But early on, Mary Miss disagreed with the inaccessibility of these works in the faraway desert, «Only the select are allowed to view the work... My interest has always been in the direct experience of the place

by the viewer... I think that what I and a number of other people have been doing is in a marginal area; it's not within the mainstream of the art world because it´s outside the structure of the museums and galleries... It has moved from the confines of the «art» context into the real world. There is a chance for the first time in years for art to be part of part of people's lives - something they walk through, or by, or stop and sit on while on the way to work.»

This interest in the public realm, where direct contact was possible with as wide an audience as possible, has brought her into close contact and collaboration with architects during the length of her artistic activity. That collaboration has brought her work into an area very close to architecture, but still just outside its bounds.

While her work, consistently and though the years, has been characterised by the use of typically American building materials and techniques, post-and-beam wood construction, and by the sophisticated use of an architectural language of frames, thresholds and sequences, she has remained true to the most essential and transcendental nature of an architecture in its purest sense, as the making of place, independent of a modern architectural program, in a directly emotional sense. Without need to occupy herself in the mundane and technical details of a building´s economic function she has freed herself to directly explore an area left aside by much of the architectural profession.

That emotional directness is exactly in opposition to a society increasingly dominated by television and advertising, where the public is overwhelmed by visual offers of unlimited and constantly changing possibilities. The gaze is

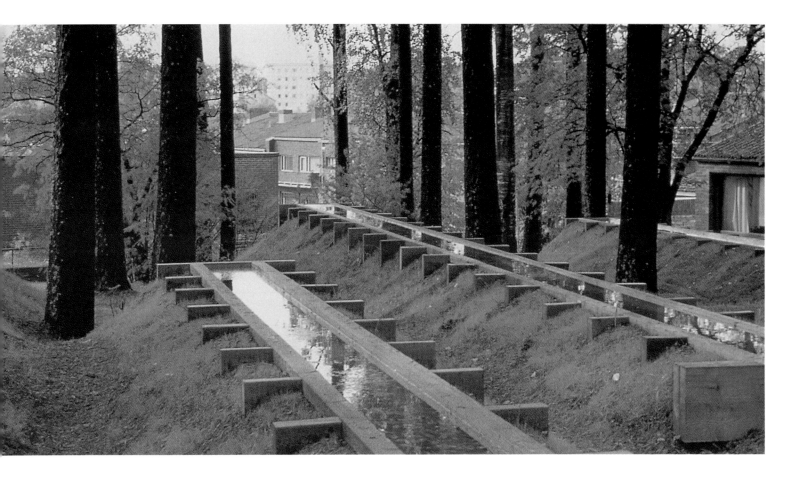

Mary Miss built a small viewing area overlooking the whole work, which was designed to last just a year.

View showing three of the seven galvanised steel channels framed in wood.

Each of the channels has its corresponding pine.

Mary Miss concibió una pequeña plataforma-mirador para observar el conjunto, instalación efímera con una duración prevista de un año.

Vista de tres de los siete canales de acero galvanizado con armazón de madera.

Cada uno de los canales está asociado a un pino determinado.

continually distracted by images and sounds with their incessantly hypnotic messages, designed to influence social behavior along programmed lines.

The importance of actual experience as opposed to reproductions or simulations, a need recognised by fringe cultures, is difficult to establish today... «(The idea is to) alter the context by introducing transition zones from street to building (human scale); construct spaces where slow motion is possible.»

That slow motion is something less and less available to an increasingly frenetic society where time for contemplation has been forced out of context, but which Mary Miss seeks to reestablish by making places to detain that headlong flight into the future. In her work for the 1980 Lake Placid Winter Olympics, Veiled Landscape (1979), the whole structure sought to detain the public just long enough to introduce it to the surrounding, very beautiful landscape. In Field Rotation (1981), the fortress-like shape seeks to make a place protected from the undifferentiated vastness of the flat surrounding landscape near Chicago that is passed by without interest by motorists. In Pool Complex: Orchard Valley (1985), she creates a mysterious procession over an abandoned, ruined site. In South Cove (1988), the lower Manhattan waterfront is reminded, over the noise, of its social and environmental origins. And more recently, in University Hospital Project (1990), patients can look down on or linger in an intermediate space to a perhaps more transcendental place.

«In Jane Austen's novels, for instance, characters are portrayed moving through a garden or the grounds of an estate: the overlaying of the plot or the character's feelings on that place is an emotional connection with the landscape that is made more explicit.»

Like the best novelists. Mary Miss seeks to detain our attention just long enough to focus on the present moment, the fleeting intensity of the here and now so rarely present in our distracted lives.

«Me di cuenta de que aquello formaba parte de una vieja fortificación, en la que antes había cañones. Estaba completamente cubierta de musgo y maleza, y, sin embargo, ha sido éste uno de los lugares más interesantes y misteriosos en los que he estado. Había escalones curvos, pasajes, patios hundidos a lo largo de la costa de la isla, aunque su uso original no estaba claramente evidenciado.» (Mary Miss, *The Princeton Journal*, vol. II, 1985. Todas las citas de este análisis remiten a esta entrevista de la autora con Deborah Nevins.)

Utilizando una obra de Mary Miss (*Perimeters/Pavilions/Decoys*, 1978) como ejemplo de la histórica ruptura y la transformación estructural de la cultura del capitalismo tardío, Rosalind Krauss, en su influyente ensayo *Sculpture in the Expanded Field* (October #8, 1979), sustituyó la anteriormente limitada definición de la escultura (ni arquitectura ni paisaje) por una nueva concepción que incluía arquitectura y paisaje, y que abría una nueva gama de posibilidades. Entre los años 1968 y 1970, esta nueva noción fue explorada en espacios remotos del oeste americano por artistas como Robert Smithson, Michael Heizer y Nancy Holt.

Como americana de la zona oeste, Mary Miss admite que «(...) trabajando en el sótano de mi estudio de Nueva York construía estructuras con forma de vallas y empecé a utilizar «referencias arquitectónicas» –vallas, corrales– que recordaba como señales de demarcación en los espacios del oeste. Conduciendo por los paisajes de Colorado tomé conciencia de cómo estas vallas marcan el espacio, facilitando su comprensión».

Muy pronto, Mary Miss se rebeló contra la escasa accesibilidad de estas obras en la lejanía del desierto : «Sólo un grupo selecto puede acceder a ver estas obras... Mi interés ha sido siempre la experiencia directa del lugar por parte del observador... Pienso que lo que hemos estado haciendo está limitado a un sector muy reducido; no está dentro de las principales vías del mundo del arte porque se aleja de la infraestructura de museos y galerías... Ha traspasado los confines del contexto del «arte» para localizarse en el mundo real. Existe, por primera vez en mucho tiempo, la oportunidad de que el arte forme parte de la vida de la gente –algo por donde ellos puedan caminar, o parar y sentarse en su camino al trabajo.»

Este interés por la esfera pública la condujo a establecer un contacto muy directo con arquitectos a lo largo de su actividad artística. Esa estrecha colaboración hizo que su obra accediera a un ámbito muy cercano a la arquitectura, pero sin llegar a traspasar sus fronteras.

Su trabajo, de forma coherente y a través de los años, se ha caracterizado por el uso de materiales y técnicas típicamente americanas (soportes y vigas de madera) y por el sofisticado uso de un lenguaje arquitectónico de estructuras, umbrales y secuencias. Sin embargo, siempre ha permanecido fiel a la naturaleza más esencial y trascendente de la arquitectura en su estado más puro, el de crear espacios en un sentido emocional, independiente de un programa arquitectónico moderno.

Esta dirección se opone a la de una sociedad dirigida por los medios de comunicación, en la que el público está alienado por ofertas visuales de posibilidades ilimitadas y en constante cambio. La mirada se centra

The sequence of pergolas in South Cove.

South Cove (Battery Park City, New York, 1988). The wooden structures make it possible to create long visual sequences.

The work´s typological and structural sources are wholly American.

Aerial view showing the circular structure of South Cove.

The work straddles the boundary between architecture and landscape, at the same time stressing its sculptural nature.

Vista de la secuencia de pérgolas de South Cove.

South Cove (Battery Park City, Nueva York, 1988). Las estructuras de madera permiten crear largas secuencias visuales.

La obra bebe de fuentes tipológicas y estructurales netamente americanas.

Vista aérea de la estructura circular de South Cove.

La obra oscila entre la arquitectura y el paisaje, pero afirmando su identidad escultórica.

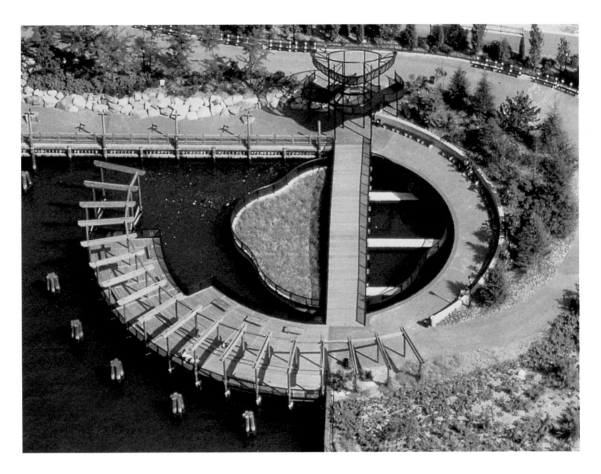

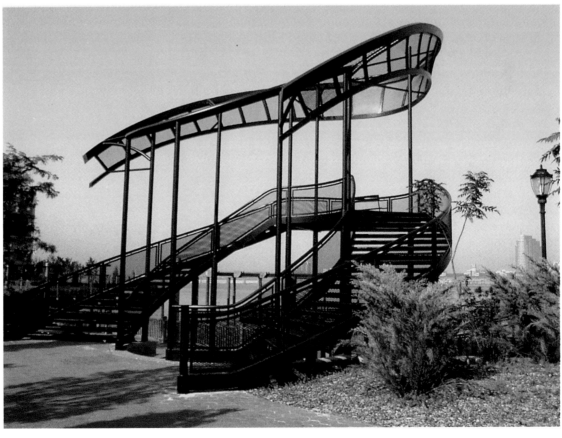

siempre sobre imágenes y sonidos cuyos incesantes e hipnóticos mensajes tienen como objetivo controlar la conducta social a través de unas vías de influencia.

En la actualidad, resulta difícil establecer la importancia de la experiencia real frente a las reproducciones o simulaciones, una necesidad reconocida por las vanguardias culturales. «(La idea es) alterar el contexto introduciendo zonas de transición entre la calle y el edificio (escala humana), construir espacios donde sea posible el movimiento a cámara lenta.»

Ese movimiento a cámara lenta resulta cada vez más inalcanzable para una sociedad frenética en la que la contemplación se encuentra fuera de lugar. Con su obra, Mary Miss pretende restablecer esa relación, creando espacios en los que la mirada se fije por un instante y permita detener el imparable avance hacia el futuro. En su trabajo para los Juegos Olímpicos de Invierno de Lake Placid en 1980, *Veiled Landscape* (1979), el objetivo de la obra fue el de captar la atención del público para introducirlo en el maravilloso paisaje circundante. En *Field Rotation* (1981), su estructura en forma de fortaleza pretende crear un espacio diferencial respecto a la inmensidad de las planicies de los alrededores de Chicago, que logre captar la atención de los motoristas. En *Pool Complex: Orchard Valley* (1985), Miss recrea una misteriosa procesión en un sitio abandonado y en ruinas. En *South Cove* (1988), la ribera de Manhattan permanece, por encima del ruido, gracias a sus orígenes sociales y medioambientales. Y, más recientemente, en el *University Hospital Project* (1990), los pacientes pueden contemplar y detener la mirada en un espacio intermedio, quizá la antesala a otro más trascendental.

«En las novelas de Jane Austen, por ejemplo, los personajes son retratados moviéndose a través de un jardín o de los alrededores de una mansión: la superposición sobre el lugar de la trama y los sentimientos de los personajes crean una conexión emocional con el paisaje, que se hace así mucho más explícita.»

Al igual que los grandes novelistas, Mary Miss busca fijar nuestra atención durante una fracción de tiempo que nos permita enfocar el momento presente, la fugaz intensidad del aquí y el ahora, tan escasa en nuestras distraídas vidas.

Aerial view over University Hospital Project *(Seattle, 1990).*

Pool Complex: Orchard Valley *(Laumeier Sculpture Park, Saint Louis, 1985).*

Metal grilles used in University Hospital Project.

Wood, stone and concrete were the materials used for Pool Complex: Orchard Valley.

Water and turf interplay in a striking way in University Hospital Project.

The entire project for Pool Complex: Orchard Valley *occupies a site covering 1.2 ha.*

Vista aérea del University Hospital Project *(Seattle, 1990).*

Pool Complex: Orchard Valley *(Laumeter Sculpture Park, Saint Louis, 1985).*

Estructuras metálicas de rejilla en University Hospital Project.

Los materiales empleados en Pool Complex: Orchard Valley *son la madera, la piedra y el hormigón.*

Agua y césped dibujan una fascinante silueta sobre el terreno del University Hospital Project.

La intervención de Pool Complex: Orchard Valley *abarca una extensión de unas 1,2 ha.*

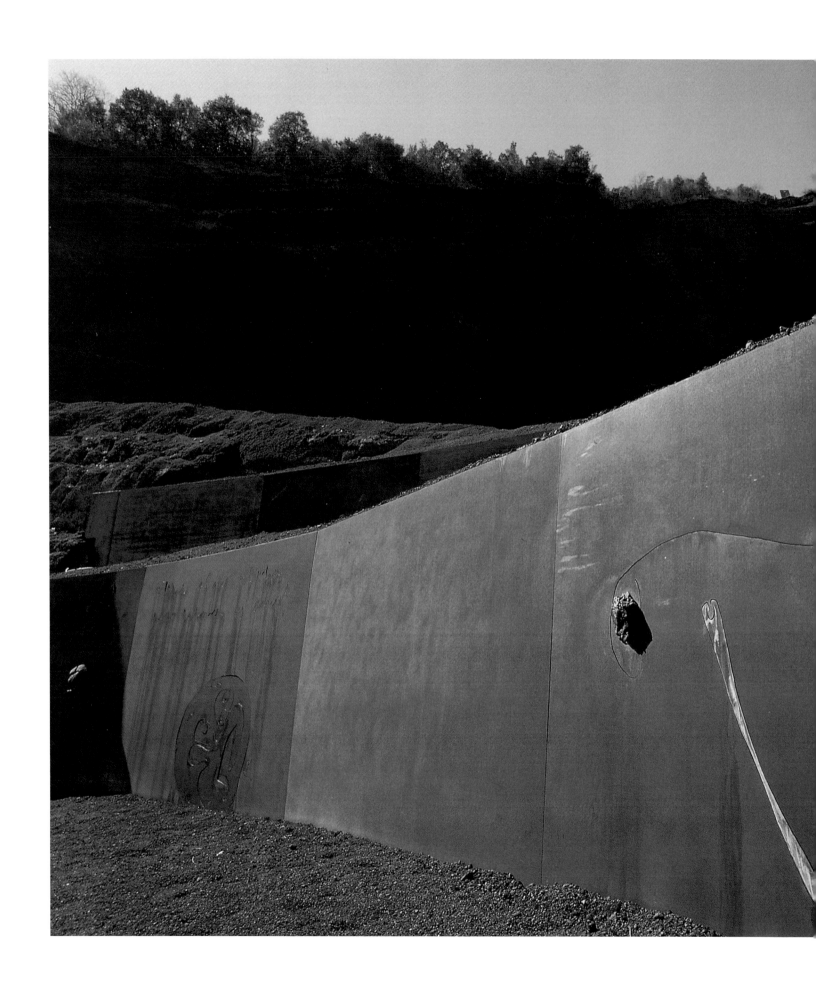

Lluís Vilà
Clàstics

Lluís Vilà has been conceptually associated with artists like Spoerri and Miralda, because of his use of edible materials such as bread, both to make pictures and in sculptures and installations. Yet this artist belongs to neither the New Realism or kitsch schools. It might be more appropriate to talk of an ironic, reflective look at the world of consumption, like that behind the 1972 creation of the group Tint-I in Banyoles, which he helped to found.

One of his latest creations is the installation Clàstics in the Croscat volcano in the Garrotxa volcanic zone, at the invitation of the engineers who have remodelled the whole Croscat. It consists of a total of 329 metres of rust-treated metal sheets covering the retaining walls, an interesting 20-metre sculptural group, and a conceptual route made up of icons, foodstuffs and unusual symbolic writings. The ten episodes express the dialogue between people and nature.

On many occasions, rather that merely reflecting imposed requirements, interpretation of the site provides Vilà with the key. It was the sculpture-like geology of the Croscat that inspired him to create this installation, from a site breached repeatedly over the years, as it was exploited as a quarry. The artist says, *«This enormous mass is one of the best lessons of sculpture I have ever had. On an energetic* level I *could* feel *Nature's vitality in its creativity and in its* perfect balance. It *makes me think of people's unending struggle for freedom and individual creativity.»*

Vilà's role was to make a «gesture» in the work's final appearance, but throughout the project he had the opportunity to make suggestions and raise his own artistic opinion on matters relating to proportions, materials and colouring.

The installation's Catalan name, Clàstics, means something formed from fragments («clastic» in English). This concept underlies the historic and aesthetic design, in which Vilà uses his indecipherable graphics on

Close-up of the sculptural installation.

Primer plano de la instalación escultórica.

steel sheets, as if they were blackboards for a «non-reading» from the provisional perspective of human nature. The irony that is such a constant feature of Vilà's work is again abundant. The three strong and highly symbolic features chosen are fossilised by their inclusion in the surface relief of the steel sheets. The bread is a symbol of nature, representing time, the hunger that devours life and consumes all its creations. Stone is the symbol of being, for which Vilà selected some fragments of lava and cast them in steel, meaning that the hand of man reverses the process and returns them to their origin. The third element is the tree, the symbol of absolute reality and tradition - a piece of a cherry tree branch represents the earthly desires, all impatiently awaiting a dialogue to relate them all.

The single conical peak of the Croscat volcano, like Stromboli in outline, is the tallest in the Iberian peninsula at 180 m, and its last eruption (9,500 BC) was the peninsula's most recent. So it combines educational and tourist interest. Geologically, it is well preserved, except for the north and north-west faces. It lies at the heart of the La Garrotxa Volcanic Area Natural Park, which was declared a nature reserve in 1982 for its unusual geology and scientific importance. The restoration project was by agricultural engineers working for the Banyoles company Aspecte, Martirià Figueras (landscaping) and Joan Font (environmental impact assessment).

The sheer size of the cut in the Croscat landscape makes it a «work of art» in its own right. It is not only the support for the artistic creation, but an interactive part of It. Its restoration raised challenges of synthesis and abstraction. The design tried to come up with simultaneous strips of different colours, in order to establish a connection between two essentially different landscapes.

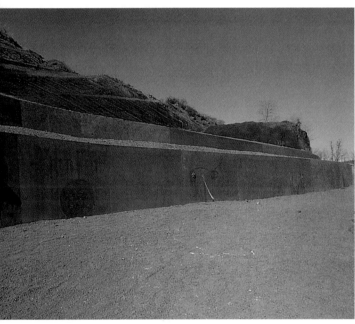

Sequence of illustrations with various fragments of the sculptural installation: tree (tradition); gestation; soul, spirituality; bread (metaphor of time); and microcosm within macrocosm, with scketch.

Lower sketches, visually related with the upper illustrations, show the expressiveness of Vilà's artistic approach.

Photos in centre: Vilà's work is a conceptual journey expressing the struggle to reach a balance with nature, and to reach personal and creative harmony by following her example.

Secuencia de ilustraciones con distintos fragmentos de la instalación escultórica: árbol (tradición); gestación; alma, espiritualización; pan (metáfora del tiempo); y microcosmos dentro del macrocosmos, con boceto.

Los bocetos inferiores, relacionados visualmente con las ilustraciones superiores, revelan la gestualidad del trazo artístico de Vilà.

Fotografías centrales: la obra de Vilà es un itinerario conceptual que expresa la lucha del hombre por encontrar el equilibrio de la naturaleza y, siguiendo su ejemplo, alcanzar la armonía personal y creativa.

The zone looked like it had been hit by a bomb when the quarrying company left. There was a 25-m-deep spoil heap from the 605 m contour to the 630 m contour. The walls rise from here at an angle of between 75 and 80°, to the 795 m contour line, cutting out a 30° slice that is 180 m deep.

The project's design is based on three types of criteria, geological, ecological and tourism-related, and the scheme is based around two routes. One, green and full of life, seeks to regenerate the site's exterior and merge it into the wooded agricultural landscape. The second route is red and arid, and seeks to preserve and highlight the internal volcanic landscape, emphasising its striking colours and textures and trying to achieve a whole that is suitable for rational use by members of the public.

The scheme modifies the relief by structuring the cut on the basis of a central geometric feature, a circular plaza 48 m in diameter. This articulates the whole space, with extensions on both sides in different planes. The steeply rising succession of terraces complete the view from outside by their use of height and vegetation, emphasising the striking landscape of the interior. The use of a set of retaining walls to form a dynamic, stratified structure brings out the plaza's central position. The rust-texture impregnated steel sheets covering the cut of the walls fit in perfectly with the reddish colour of the volcanic gravel.

The scheme suggests a false crater in its very centre, where all the tourism-related aspects are concentrated. The landscape's duality is clearly shown by the curved line the pedestrian route follows. This is more than one kilometre long and the architectural treatment of its materials and textures suggest different feelings and forms of perception.

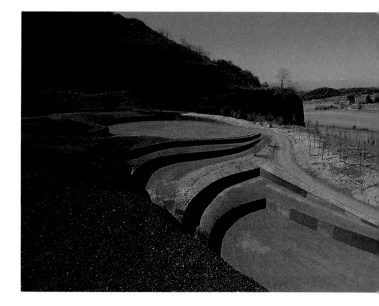

A Lluis Vilà se le ha asociado conceptualmente con artistas como Spoerri o Miralda por la utilización de elementos comestibles como el pan, tanto en la elaboración de cuadros como en esculturas o instalaciones. Pero este artista no pertenece al Nuevo Realismo ni al kitsch; más bien habría que hablar de una mirada irónica y reflexiva al mundo del consumo, como la que animó la creación en 1972 del grupo Tint-1, en Banyoles, del que fue cofundador.

Una de sus últimas creaciones es la instalación *Clàstics* en el volcán Croscat -invitado a participar por los ingenieros que han realizado la ejecución global de remodelación del Croscat-, situado en la zona volcá-

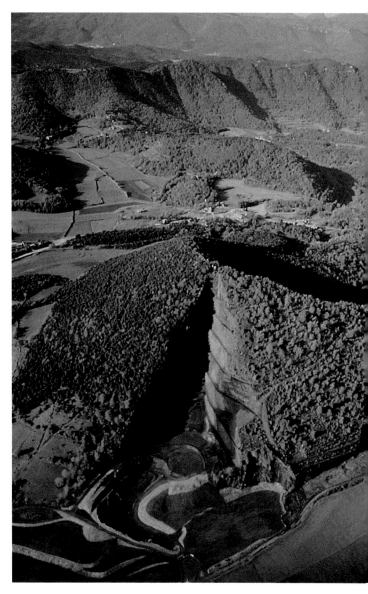

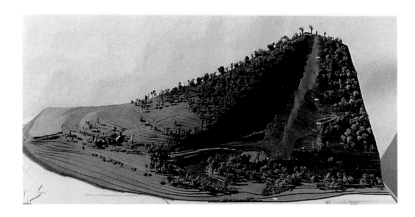

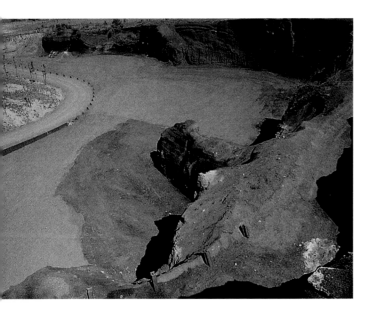

nica de la Garrotxa. Consta de un total de 329 metros de planchas metálicas oxidadas que cubren los muros de contención y de un sugerente conjunto escultórico de 20 metros, recorrido conceptual hecho de iconos, alimentos y grafías de recóndita simbología: diez episodios que plasman el diálogo entre hombre y naturaleza.

En muchas ocasiones, más allá de la reflexión programática, la interpretación del lugar proporciona una de las claves fundamentales del discurso, ya que es la propia geología escultórica del Croscat -consecuencia de la sistemática violación cometida durante los años de su explotación- la que inspiró a Vilà esta instalación. Según el propio autor, «esta enorme masa en sí es una de las mejores lecciones de escultura que he recibido. Además, a un nivel energético, experimentaba la sensación de vitalidad por la creatividad presente en la naturaleza y por *el perfecto* equilibrio que ésta disfruta. Así pues, pienso en la lucha continua del hombre por conseguir ese equilibrio. Es imprescindible que tome ejemplo *de ella* para poder encontrar la libertad y la creatividad individual.»

Si bien su participación consistía en dejar plasmado su «gesto» en el aspecto final de la obra, Vilà tuvo, desde los albores del proyecto y durante su desarrollo, la ocasión de poder plantear y sugerir, siempre desde su propio lenguaje artístico, su punto de vista sobre proporciones, materiales y cromatismos.

El significado de la palabra catalana *«clàstics»* (formado por fragmentos) es la base conceptual del diseño histórico y estético de la instalación, en la que Vilà despliega sus grafías ilegibles sobre unas planchas de acero, como si fueran pizarras para una «no-lectura» desde la provisionalidad de la existencia humana. Una vez más la ironía, uno de los rasgos más característicos de Vilà, vuelve a fluir. La elección de tres elementos de gran fuerza y carga simbólica quedan fosilizados al integrarlos en los relieves de las planchas de acero: el pan, símbolo de la naturaleza, aspecto astrológico de Saturno que representa el tiempo, el hambre que devora la vida y consume todas las creaciones; la piedra, símbolo del ser, para lo cual Vilà eligió unos trozos de lava expulsada y los fundió en acero -así, la mano del hombre invierte el proceso y los devuelve a su origen-; y, por último, el árbol, símbolo de la realidad absoluta y de la tradición -un trozo de rama de cerezo puede representar los deseos terrenales–, a la espera de que surja la necesidad urgente de establecer un diálogo de relación.

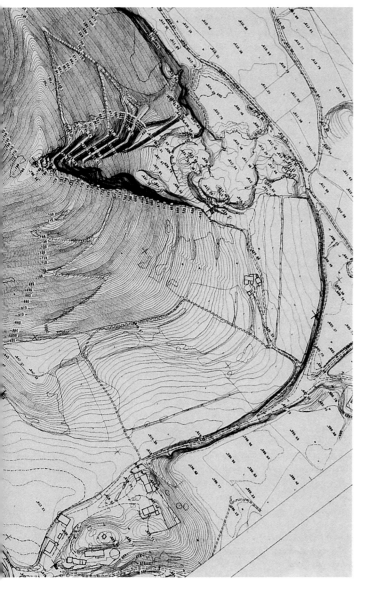

Model showing the section of the volcano that was cut out, and its recovery as an environment combining ecology and tourism.

From the central plaza, the topography is stratified into terraces, with drops emphasised by the use of rust-treated sheet metal.

Aerial view of the La Garrotxa Volcanic Area Natural Park, shortly before completion.

The scheme seeks to reintegrate the volcanic landscape into its wooded agricultural surroundings.

The site's initial relief.

Maqueta en la que se aprecia el corte indiscriminado sobre la estructura geológica del volcán y su recuperación como entorno que conjuga ecología y turismo.

Desde la plaza central, la topografía se estratifica en terrazas cuyo desnivel está enfatizado por la disposición de planchas metálicas oxidadas.

Vista aérea del Parque Natural de la Zona Volcánica de la Garrotxa, en una fase avanzada de ejecución.

La intervención pretende que el antiguo volcán vuelva a integrarse en su entorno ecológico y agrícola.

Topografía inicial de la zona.

El volcán Croscat, de tipo estromboliano monogénico, es el más alto de la península Ibérica (180 m). También es el último que entró en erupción (9.500 años a. C.), por lo que conjuga utilidad didáctica y turística. Su estado de conservación geológica es notable, con la excepción de sus vertientes norte y noroeste. Se encuentra en pleno corazón del Parque Natural de la Zona Volcánica de la Garrotxa, declarado Reserva Natural en 1982 por su originalidad geológica y científica de primer orden. El proyecto de restauración lo realizaron Martirià Figueras y Joan Font, ingenieros agrícolas de la firma Aspecte, de Banyoles, especializados en paisajismo e impacto ambiental, respectivamente.

En el caso del Croscat, la magnitud de su corte en el paisaje lo convierte en una obra en sí misma. No es sólo un soporte, sino que es parte interactiva de la creación artística. Asumir su restauración ha supuesto un desafío a la síntesis y a la abstracción. La actuación se ha dirigido hacia la concepción de unos trazos de color, diferentes y simultáneos, para establecer un nexo entre dos paisajes esencialmente distintos. La zona ofrecía una imagen apocalíptica: una escombrera de 25 m de profundidad, desde la cota 605 hasta la 630. A partir de esta última, las paredes se elevan con un ángulo de entre 75 y 80° hasta la cota 795, dejando una abertura de 30° y 180 m.

El diseño está basado en tres criterios, geológico, ecológico y turístico, por lo que la intervención se ha articulado en dos trazados: uno verde, vital, que persigue recuperar el paisaje exterior para incorporarlo al entorno agrícola forestal; y otro rojo, árido, que pretende preservar y realzar el paisaje volcánico interior, para enfatizar sus insólitos cromatismos y texturas, y conseguir un conjunto de uso público racionalizado.

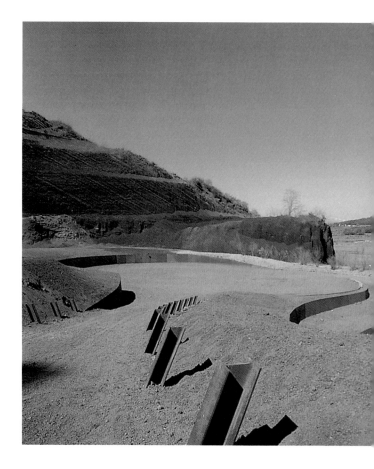

La intervención modifica la topografía, estructurando el corte a partir de un elemento geométrico central, una plaza circular de 48 m de diámetro. Ésta articula el espacio, prolongándose hacia los laterales en diferentes planos. Estas terrazas se superponen sucesivamente, cerrando con su altura y el empleo de vegetación las visuales exteriores: así se consigue enfatizar la singular riqueza del paisaje interior. La incorporación de un conjunto de muros de contención, que conforman una estructura estratificada y dinámica, realza la posición central de la plaza. Las planchas de acero con impregnación de textura oxidada que recubren el corte de los muros se integran a la perfección en el cromatismo rojizo de las gravas volcánicas.

La intervención sugiere un falso cráter en el centro mismo de la actuación, que es el que acoge de manera ordenada toda la actividad turística. La dualidad del paisaje queda perfectamente definida por las líneas marcadas en el itinerario pedestre cerrado, de más de 1 km de longitud, y por el tratamiento arquitectónico con materiales y texturas que sugieren distintos sentimientos y formas de percepción.

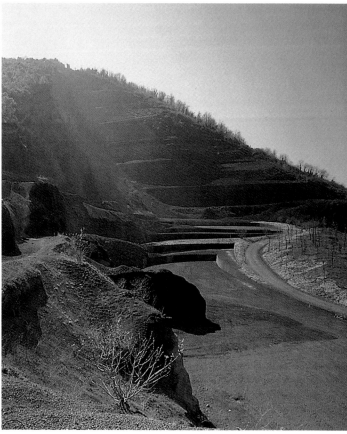

PLANTA GENERAL PROJECTE Escala: 1/ 2.500

View of the large circular plaza (48 m in diameter), the central feature from which the structural design unfolds.

The restructuring of the Croscat volcano combines geological history, ecology, landscaping and art.

General project plan.

Vista de la gran plaza circular de 48 m de diámetro, elemento central a partir del cual se despliega el diseño estructural.

En la restructuración del volcán Croscat se combina historia geológica, ecología, paisajismo y arte.

Planta general del proyecto.

Giuseppe Penone
The Colours of Storms
Path 3 (Sentier de charme)
Helicoidal Tree
Fingernail...

In the broad perspective of late XX century art, the distinction between figurative and abstract art, which led to the adoption of radically different postures in the middle of the century, has become obsolete. It would be better to refer to pre-conceptual art, understanding conceptualism in its widest sense, including Arte Povera, Micro-emotive Art, Process-related, Situational, Behavioural, Earth Art and Land Art, as well as many others. Land art may be one of the purest manifestations of conceptual art, as it avoids the manipulation of lavish materials. It thus avoids an industrial or craft process, by reaching the mental image, and the idea, directly. This is why, on many occasions, land Art is considered more as a creative art than as a truly material art.

Its rapid expansion in Europe, particulary in Italy, found a place in a group of artists interested in acting on nature, poor objects and situations, and Giuseppe Penone soon stood out. Their aim was to go beyond mere intervention in nature, such as Zen sand gardens, the geometric earth designs of Swedish cemeteries, and even beyond Japanese ikebana, with its clearly ornamental, hedonistic feeling. They sought to act on nature and within nature, in order to change the natural order artistically.

This is why Dibbets uses enormous photographs of landscapes to create «anti-landscapes», Christo covers beautiful countryside or well-known urban monuments in plastic, and why Penone intertwines branches and decorates them with bronze, playing with the textures of nature and of the artificial attachments.

One of Penone´s early sketches, Progetto para il giardino di pietra *(1968).*

Uno de los primeros bocetos de Penone, Progetto para il giardino di pietra *(1968).*

Giuseppe Penone (Garessio, 1947) was one of the leading members of a group of mainly Turin artists (Mario and Marisa Merz, Giulio Paolini, Alighiero Boetti and Luciano Fabro) that critics of the time considered clear exponents of arte povera. Their first exhibition was in the La Bertesca gallery in Genoa, and their works used the art form´s typical materials: rags, wood plaster, straw, earth, etc. Penone was a main advocate of this new art form with an initial individual show in Lucerne in 1977. Later shows of lhis work were also mainly in Switzerland, but soon reached across Europe and to Canada (With a very important installation at the Rodin Museum in Paris in 1988). Penone has always distanced himself from the American pioneers of Land Art by showing more interest in the project´s depth and marked symbolism. He continually returns to nature´s vital cycles, such as the alternation of life and death, using metaphors as an artistic gesture to represent the inevitability of death. Nobody else has extracted so many expressive resources from a tree, or known how to transform a shrubs´s form with wires and nails, without losing its natural structure, to make it reveal an aesthetic concept that reaches its peak in the use of bronze. Bronze is used to represent parts of the human body, joining them to the tree to form an expressive symbiosis, the artist´s main aim. His extreme sensitivity allows him to perform very subtle actions, such as «Soffio of leaves» (simple tapestries of dead leaves trembling in the wind) and to mimic the tree´s own shape with bronze additions.

Penone justifies the use of bronze in most of his works saying that it not only has the colour, but also the natural freshness of the greens, greys and reds of natural lichens and leaves. It also perpetuates the plant´s movements and vigour, although this is never definitive, as nature inexorably follows its cycles of growth and decay, life and death, preventing the work from ever reaching a final form.

For this Italian artist, the water present in many of his interventions is not only the source of energy giving life to nature, but also a continuous source of inspiration, present beyond what is visible. Penone feels that the water knows the secrets of the subsoil, as horizontal as the continuous, imaginary line of Zen philosophy. This horizontal symbolism of underground water becomes vertical when it surfaces. In this way, Penone equates plant movement with a waterfall, comparing the water´s mobility to the swaying of grass or branches.

He considers the human figure is similar in shape to a plant, comparing the relationship of the arms to the body, and that of the fingers to the hands, to the relationship between the tree trunk and its limbs. The movement of the fingers in space is like the movement of leaves in the wind. The artist also likens the circulation of blood in the human body to the circulation of sap in trees, both of which generate the same energy.

By using materials as different as bronze, glass, rope and marble Penone can form works that vary greatly in appearance and size but share the same symbology. Both his pieces close to minimal art and his immense intallations leave the imprint of his disconcerting flexibility and his deep feeling for nature.

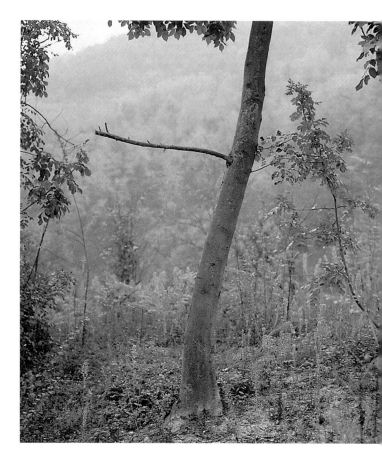

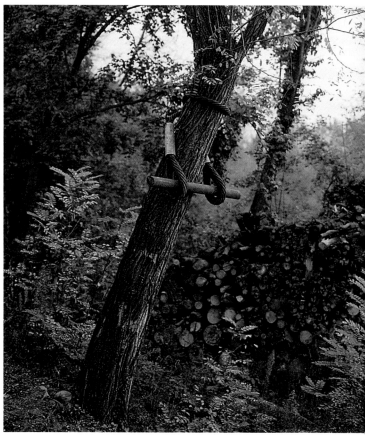

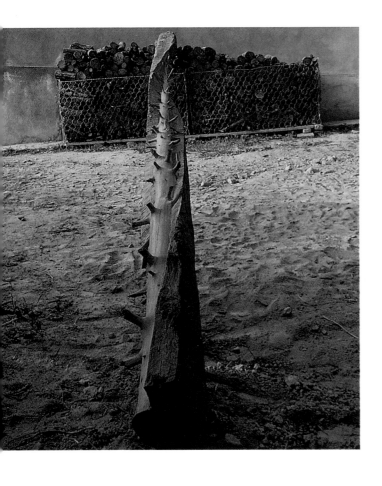

The Colours of Storms *(1987). Ash and bronze branch. San Raffaele (artist's collection).*

Untitled *(San Raffaele, 1986-1988).*

Helicoidal tree, *30 × 30 × 800 cm (Turin, Fondo Rivetti, 1988).*

The Colours of Storms *(1987). Fresno y rama de bronce. San Raffaele (colección del artista).*

Untitled *(San Raffaele, 1986-1988).*

Helicoidal tree, *30 × 30 × 800 cm (Turín, Fondo Rivetti, 1988).*

Al enjuiciar con visión amplia el arte de finales del siglo XX, resulta obsoleta la distinción entre figurativo y abstracto, que provocó la adopción de radicales tomas de postura a mediados de siglo. Habría que referirse más bien a arte preconceptual y posconceptual, entendiendo el conceptualismo en su acepción más amplia, que incluiría manifestaciones como *arte povera*, arte microemotivo, procesual, situacional, arte del comportamiento, *earth art* y *land art*, entre otras muchas. Quizás una de las manifestaciones más puras del arte conceptual sea precisamente esta última, en tanto que se aleja de lo agradable de la manipulación de materiales más o menos suntuosos, evitando así un proceso artesano o industrial, para encaminarse directamente hacia la imagen mental y, en consecuencia, a la idea. De ahí que, en muchas ocasiones, el land art sea considerado más como una actividad creadora que como arte matérico, propiamente dicho.

Su rápida expansión por Europa y, en concreto, por Italia, encontró acomodo entre un grupo de artistas interesados en la intervención de la naturaleza, los objetos pobres y las situaciones, entre los que pronto destacaría Giuseppe Penone. La intención de estos artistas era la de ir más allá de la mera intervención en la naturaleza, como son los jardines de arena zen, los cementerios suecos con sus dibujos geométricos de tierra e, incluso, los *ikebana* japoneses, que tienen un claro sentido ornamental y hedonista. Pretendían conseguir una intervención sobre la naturaleza y en la naturaleza, que alterara artísticamente el orden natural.

Así se explica que Dibbets utilizase gigantescas fotografías de paisajes para crear con ellas «antipaisajes», que Christo recubriera idílicos lugares o emblemáticos monumentos urbanos con plásticos, o que Penone recurriera a entrelazar ramas y guarnecerlas con elementos de bronce, jugando con las texturas que ofrece la naturaleza y las provocadas por los aditamentos artificiales.

Giuseppe Penone (Garessio, 1947) fue uno de los componentes más destacados de un grupo de artistas predominantemente turineses (Mario y Marisa Merz, Giulio Paolini, Alighiero Boetti o Luciano Fabro) que los críticos de la época consideraron como claros exponentes del arte povera. Hicieron su primera exposición en la galería La Bertesca de Génova, y sus obras se caracterizaron por la utilización de materiales propios de este arte: andrajos, madera, yeso, paja, tierra, etc. Penone destacó como uno de los principales exponentes de este nuevo arte, y una de sus primeras exposiciones individuales tuvo lugar en Lucerna, en 1977. Las posteriores muestras de su obra se centraron también en Suiza, pero pronto logró ampliar su círculo de difusión a distintos puntos de Europa y Canadá (especial repercusión tuvieron sus instalaciones en el Museo Rodin de París, en 1988).

Penone siempre se ha desmarcado de los pioneros americanos del Land Art, interesándose por la profundidad en los planteamientos de la obra y por la presencia de marcados simbolismos. Continuamente se recrea en los ciclos vitales de la naturaleza, en la alternancia de vida y muerte, utilizando metáforas como gesto artístico que regenera lo indefectible de la muerte. Nadie como él ha sabido extraer tantas posibilidades del árbol como recurso expresivo, o transformar la forma de un arbusto mediante alambres o clavos para que, sin perder su estructura natural, se conviertan en exponentes de una concepción estética que llega a su culminación con la incorporación del bronce. Este material es utilizado para representar partes del cuerpo humano, que se unen al árbol formando una simbiosis expresiva que es el principal objetivo del artista. Su

Path 3 (Sentier de charme); 1985-1986. Bronze and vegetation; 300× 70× 500 cm. Installation in Domaine Park in Kerguhennec (Brignan en Locminé, 1986).

Path 3 (Sentier de charme); *1985-1986. Bronce y vegetación; 300× 70× 500 cm. Instalación en el parque del Domaine de Kerguhennec (Brignan en Locminé, 1986).*

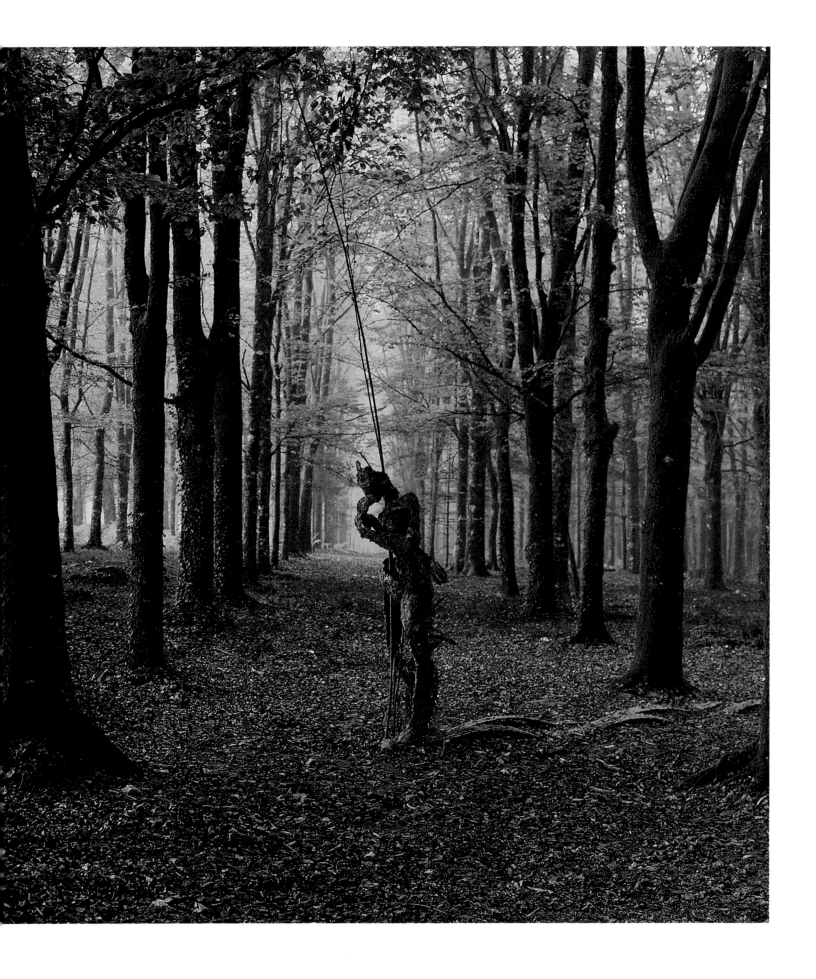

extrema sensibilidad le permite realizar acciones sutilísimas como *Soffio of leaves* (simples tapices de hojas secas, ligeramente agitadas por el viento) o establecer una relación mimética entre los elementos de bronce y la propia morfología de la planta.

El mismo Penone justifica la utilización del bronce en la mayoría de sus obras diciendo que esta materia no sólo tiene el color, sino también la frescura natural de los verdes, los grises y los rojizos de los líquenes y las hojas silvestres. Asimismo, sirve para perpetuar los gestos y la pujanza de lo vegetal, pero nunca de una manera definitiva, ya que el dinamismo de lo natural, que ha de cumplir inexorablemente sus ciclos de crecimiento y decadencia, de vida y muerte, impide que la obra alcance una forma definitiva.

Para el artista italiano, el agua, presente en muchas de sus intervenciones, no es sólo la fuente de energía que da vida a la naturaleza, sino también motivo continuo de inspiración, que está presente más allá de lo visible. Penone siente que el agua conoce los secretos del subsuelo, en una horizontalidad próxima a la línea imaginaria y continua de la filosofía zen. Ese simbolismo horizontal del agua subterránea adquiere verticalidad al aflorar a la superficie. Así, Penone atribuye gestos vegetales a una cascada, con paralelismos entre la movilidad del agua y el flexible movimiento de la hierba o de las ramas de un árbol.

También siente que la figura humana se asemeja en su morfología a lo vegetal y, por ello, identifica la situación de los brazos respecto al cuerpo y de los dedos respecto a la mano con la de las ramas y el tronco arbóreo. Asimismo, el movimiento de los dedos en el espacio es asociado al de las hojas movidas por el viento. Del mismo modo, el autor establece un paralelismo entre la circulación de la sangre en el cuerpo humano y la de la savia en los árboles, generadoras ambas de una misma energía.

La utilización de materiales tan distintos como el bronce, el vidrio, las cuerdas o el mármol, permite a Penone configurar obras muy dispares en aspecto y tamaño, pero de las que siempre emana una misma simbología: tanto en sus piezas que rozan el *minimal* como en sus inmensas instalaciones, su mano deja una impronta de inquietante plasticidad y de profundo sentimiento hacia la naturaleza.

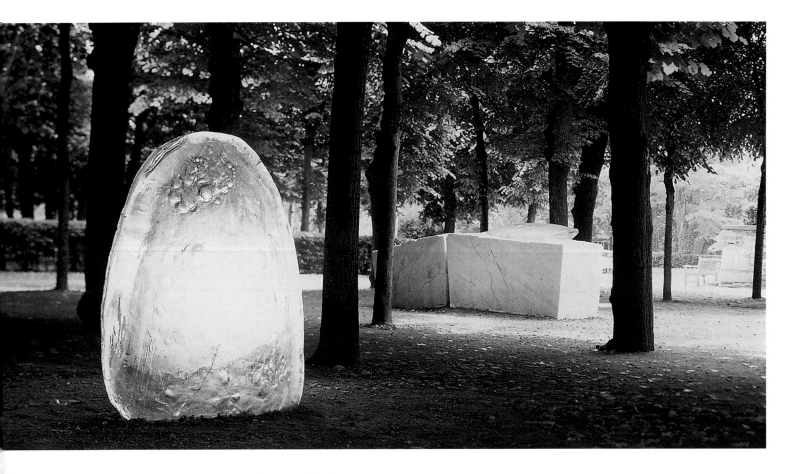

Otterlo Beech, *bronze tree 10 m tall. Installation in the Rijksmuseum Kröller-Müller Sculpture Park (Otterlo, 1988).*

Nail and earth *(1988), in foreground, and Nail and Marble (1988). Installation in the Musée Rodin, Paris.*

Fingernail *(1988). Stone and glass. 150 × 300× 30 cm. Installation in the Musée de l´Oeuvre Nôtre Dame, Strasbourg.*

Otterlo Beech, árbol de bronce de 10 m de altura. Instalación en el Rijksmuseum Kröller-Müller Sculpture Park (Otterlo, 1988).

Nail and earth (1988), en primer plano, y Nail and marble (1988). Instalación en el Musée Rodin de París.

Fingernail (1988). Piedra y cristal; 150× 300× 30 cm. Instalación en el Musée de l´Oeuvre Nôtre Dame, Estrasburgo.

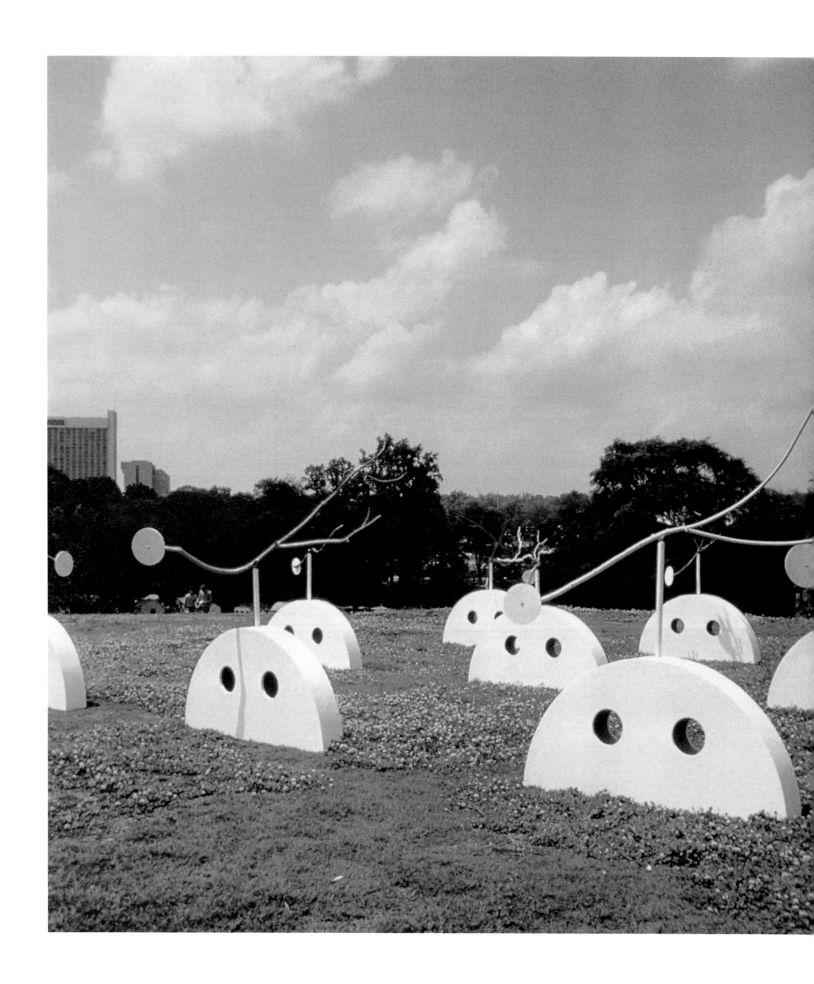

The multiplicity of human thought is the subject of Thoughtfield *(Piedmont Park, Atlanta, Georgia, 1985).*

La multiplicidad del pensamiento humano es el tema de Thoughfield *(Piedmont Park, Atlanta, Georgia, 1985).*

James Pierce

Pratt Farm
Thoughtfield
Octopus
Boma

Among land artists, Pierce fits into a long tradition of landscape craftsmanship. Above all, he is inspired by the intricacy of the XVIII-century English garden, such as Stourhead (Wiltshire), one of the oldest and best maintained, rather than the formal, regularised symmetry of the French garden style of Le Nôtre. Pierce is not unaware of the transformations that have occurred in contemporary art, but he draws his inspiration from the distant past and ancestral traditions. He is also interested in the ideas of Burke on the sublime, and those of Uvedale Price and Richard Payne Knight on what is picturesque.

James Pierce was born in 1930 in Brooklyn, New York, but like so many of his contemporaries he had to leave the big city in order to work. His works change the natural landscape. The material he manipulates is the earth's crust and its plants. He cuts and scarifies it as if it were skin, he creates relief, he excavates. The created environment is thus superimposed on the original. Yet, as he himself says, he works with the landscape, not against it.

For Pierce, working on a garden is something that requires years of dedication. This is shown by his work on Pratt Farm, which he has called a «garden of history». John Beardsley, in his book *Earthworks and Beyond. Contemporary Art in the Landscape,* singles out Pierce as one of the greatest figures of earth art for his work on Pratt Farm. Pierce started to work on this property, to the east of the River Kennebac in Clinton (Maine, USA) in 1970. He sited 16 different figures on an area of nearly 7 ha

over a period of over 12 years, unaided except by his two children. The individual but interrelated pieces are in a landscape of open fields alternating with small woods. They refer to the site's previous cultures, or distant myths he feels linked to. He started work in 1971 by constructing the circular wall of the Kiva, based on ceremonial structures built by American Indians, while Stone Ship (1975) and Tree *Burial (1975-1977)* recall Bronze Age Scandinavian burials. *Shaman's Tomb* is based on Siberian culture, while *Altar* is clearly Christian but also clearly sexual, with references to central Asian culture.

Within this «garden of history» there are two human figures. The female figure called *Earthwoman* (1977), which is 10 m long, 5 m wide and 1.5 m tall, is inspired by the Venus of Willendorf (Paleolithic), and aligned so the sun rises between her legs on the summer solstice. The second, male, figure is called *Suntreeman* (1978) and is 13.70 m long, 12.54 m wide and 0.6 m tall. It is a man with an erection, like the Cerne Abbas Giant in Dorset, with arms suggesting the branches of trees and a head symbolising the sun. In 1979 he installed, close to *Earthwoman, a* snaking 25-m-long line of boulders called Serpent, which is a clear fertility symbol. Distinguishing himself from other land artists who prefer simple geometric forms, Pierce opts for more complex narrative forms, although the effect is almost rustic and homemade.

Other structures, such as *Triangular Redoubt* (1971) and *Circular Redoubt* (1972) are allusions to the fortifications used in the XVIII-century by the British and French colonists in the area. Motte, on the other hand, recalls medieval defence towers, and is a spiral mount almost 3 m tall and 6 m in diameter. Next to it is a curious labyrinth of grass, Turf Maze, an equilateral triangle with sides 40 m long. The idea of the maze is common in the European tradition but unusual in North America. An allegory of time and life, it offers several paths but only one entrance and only one exit. The small Observatory nearby has a view of the maze as a whole. Pratt Farm's imagery revolves around life and death - funereal themes are replaced by frequently phallic fertility symbols. Play and fantasy combine in this homage to the forces of nature.

After working at Pratt Farm, James Pierce continued throughout the 1980s on several projects. Thoughtfield (1985) is a group of 20 semicircular «heads» with 2 large holes drilled to make «eyes» and topped with structures of different shapes and colours, which the wind moves by means of a system of rockers. Each one is arranged on an area of 2.5 M2 recalling the headstones of military cemeteries. James Pierce explains the meaning of his work: the different tops symbolise the multiplicity of thoughts in the human mind. Some are simple and others are magnificent, while some are unoriginal and some are original. It was created for the Atlanta Arts Festival in Piedmont Park, and used lightweight materials, such as aluminium and lightweight woods.

In 1988 he created another series of works. Bower is a work inspired in the mating rites of bower birds in the south Pacific. Boma was suggested by an east African herding game played by children. As the project progressed it came to symbolise all who are herded, penned, imprisoned. Octopus is a large grass octopus created in collaboration with schoolchildren and university students. A unique work of public art, it clearly shows Pierce's desire to relate to his surroundings and serve them.

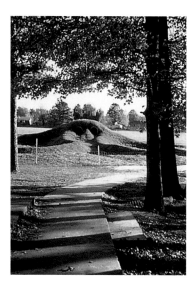

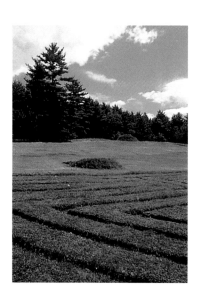

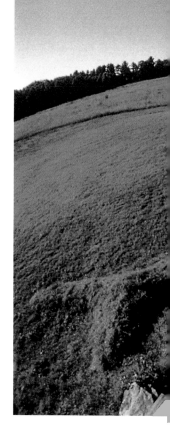

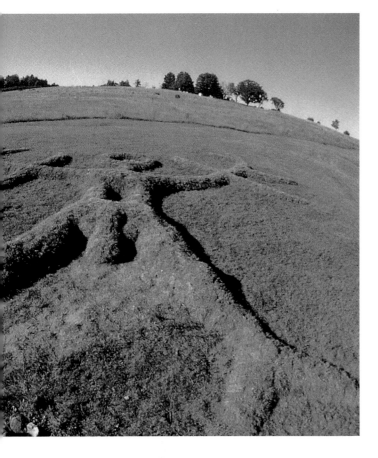

Entre los artistas del *Land Art,* Pierce se inscribe en una larga tradición de manipuladores del paisaje. Sobre todo le inspira la complejidad del jardín a la inglesa del siglo XVIII, en especial Stourhead, en Wiltshire, uno de los más antiguos y mejor conservados, contrapuesto a la regularidad y simetría que anima el jardín a la francesa de Le Nôtre. Aunque no le son ajenas las transformaciones que se han producido en el arte contemporáneo, Pierce halla su inspiración en un pasado remoto, en la tradición histórica ancestral. A ello se suma su afición por las teorías de Burke acerca de lo sublime, y las de Uvedale Price y Richard Payne Knight sobre lo pintoresco.

James Pierce nació en 1930 en Brooklyn (Nueva York), pero, al igual que otros coetáneos suyos, tuvo que alejarse de la gran ciudad para poder trabajar. Sus obras constituyen decididas intervenciones en el paisaje natural. El material que manipula es la corteza terrestre, la vegetación; en ella realiza cortes y escarificaciones como si se tratase de una piel, crea relieves, excava. El entorno así creado se sobrepone al entorno topográfico original. Pero, como él mismo dice, trabaja con el paisaje, no contra él.

Para Pierce, el trabajo en un jardín es una obra que implica años de dedicación; así lo demuestran sus intervenciones en Pratt Farm, en lo que él ha denominado como un «jardín de la historia». John Beardsley, en su libro *Earthworks and beyond. Contemporary Art in the Landscape,* señala a Pierce como una de las figuras de mayor envergadura del *earth art* por su trabajo en Pratt Farm. En esta propiedad, situada al este del río Kennebec en Clinton (Maine, EE. UU.), Pierce empezó a trabajar en 1970. Sobre una

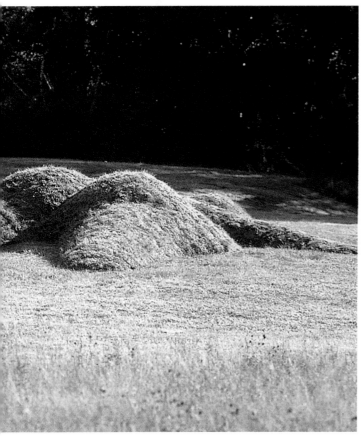

Bower *was a temporary work for the Anne Weber Gallery, Georgetown, Maine, in 1988.*

Octopus *(Hidden Valley Elementary School, Charlotte, North Carolina, 1988). Its eight tentacles cover a diameter of almost 30 m in the school's playground.*

In the foreground is Turf Maze *(1972-1974). Further away are* Observatory *(1974) and* Motte *(1975), a group of works from the artist's early period at Pratt Farm (Clinton, Maine).*

Suntreeman *(1978), a male figure (above), and* Earthwoman *(1976-1977), a female figure (below). Both of these images at Pratt Farm form part of the cycle dedicated to procreation.*

Bower *fue un trabajo efímero realizado para la galería Anne Weber de Georgetown (Maine), en 1988.*

Octopus *(Hidden Valley Elementary School, Charlotte, Carolina del Norte, 1988). Los ocho tentáculos de este pulpo se extienden sobre un diámetro de más de 30 m en el área de recreo de esta escuela.*

En primer término, Turf Maze *(1972-1974); más alejados,* Observatory *(1974) y* Motte *(1975), conjunto de obras realizadas en la primera época del Pratt Farm (Clinton, Maine).*

Suntreeman *(1978), figura masculina (arriba), y* Earthwoman *(1976-1977), figura femenina (abajo). Ambas representaciones, en Pratt Farm, forman parte del ciclo dedicado a la procreación.*

superficie de casi 7 ha y en el transcurso de más de doce años, situó 16 figuras diferentes contando con la única colaboración de sus dos hijos. En un paisaje natural donde alternan campos abiertos y pequeños bosques, fue ubicando y transformando estas obras, independientes pero relacionadas entre sí. Hacen referencia a leyendas y culturas que se han desarrollado en aquel lugar, o a mitos más lejanos, pero a los que se siente vinculado. En 1971, empezó erigiendo el muro circular *Kiva*, que se inspira en construcciones rituales de los indios americanos, mientras que *Stone Ship* (1975) y *Tree Burial* (1975-1977) enlazan con tradiciones funerarias escandinavas de la edad del bronce. *Shaman's Tomb* alude a ciertos pueblos siberianos y *Altar*, vinculado a la tradición cristiana pero con referencias también a culturas centroasiáticas, da paso a un nuevo grupo de realizaciones que giran en torno al tema de la procreación.

En ese mismo «jardín de la historia» se hallan dos figuras humanas: una femenina, *Earthwoman* (1977), de 10 m de largo, 5 de ancho y 1,5 de alto, inspirada en la Venus paleolítica de Willendorf y que se halla orientada hacia el sol naciente y el solsticio de verano; otra masculina, *Suntreeman* (1978), de 13,70 m de largo, 12,54 m de ancho y 0,6 de alto, un hombre con una erección semejante a la del gigante de Cerne Abbas en Dorset, y cuyos brazos sugieren ramas de árboles y su cabeza, el disco solar. En 1979, cerca de *Earthwoman,* instaló la línea ondulante y rocosa de *Serpent*, de unos 25 m de largo, en una clara alusión fertilizadora. En esto se diferencia Pierce de otros artistas del *land art* que prefieren formas geométricas simples, mientras que él opta por otras más complejas y narrativas, aunque siempre realizadas con una gran sencillez formal que incluso permite hablar de cierta rusticidad.

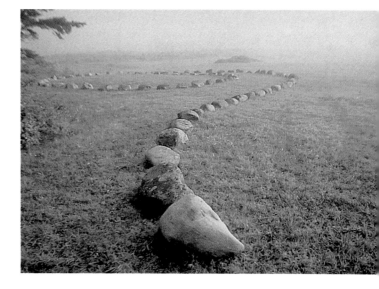

Otras estructuras, *Triangular Redoubt* (1971) y *Circular Redoubt* (1972), hacen alusión a las fortificaciones que en el siglo XVIII ingleses y franceses utilizaron durante la colonización de estas tierras. *Motte*, en cambio, evoca las torres defensivas medievales. Este promontorio en espiral, de casi 3 m de alto y unos 7 m de diámetro, se halla próximo a un curioso laberinto de hierba, *Turf Maze,* en forma de triángulo equilátero de unos 40 m de lado. La estructura laberíntica, elemento tradicional en los jardines europeos, es poco frecuente en Norteamérica. Se trata de una alegoría del tiempo y la vida que, aunque ofrezca varios caminos, sólo permite una entrada y una salida; desde el pequeño Observatorio adyacacente se tiene una vista sobre el conjunto del laberinto. El programa iconográfico en Pratt Farm gira en torno a la vida y la muerte, los temas funerarios dan paso a los de fecundación y los símbolos fálicos son frecuentes. Lo lúdico y lo fantástico se combinan en este homenaje a las fuerzas de la naturaleza.

Tras el importante esfuerzo que supuso Pratt Farm, James Pierce trabajó durante los años ochenta en diferentes obras. *Thoughtfield (*1985) es un conjunto de 20 «cabezas» semicirculares horadadas por dos grandes ojos circulares y coronadas por estructuras móviles de diferentes colores y formas, accionadas por el viento mediante un sistema de cojinetes. Cada una de ellas se dispone sobre una superficie de unos 2,5 m² que recuerda las lápidas de los cementerios militares. James Pierce explica el significado de su obra: los diferentes remates simbolizan la multiplicidad de pensamientos que animan las mentes humanas; unos son sencillos, otros grandiosos; los hay ruines, pero también los hay elevados; hay pensamientos que se parecen entre sí y otros son originales. Realizado para el Arts Festival celebrado en Piedmont Park, Pierce optó por materiales livianos, como aluminio y distintas maderas ligeras.

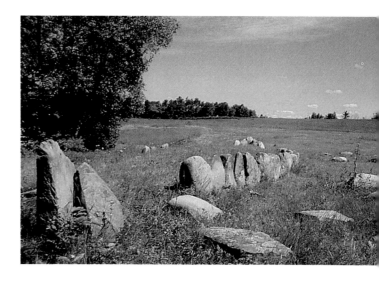

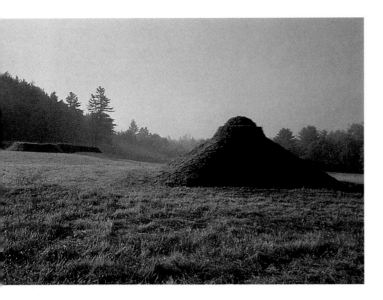

En 1988, realizó otra serie de obras: *Bower*, un trabajo inspirado en el apareamiento de los pájaros en el Pacífico sur; *Boma*, que le fue sugerido por un juego practicado por los niños del este de África, consistente en emular a sus padres cercando el ganado (a medida que su proyecto fue avanzando, se convirtió en símbolo de la opresión, del encarcelamiento); y *Octopus*, un gigantesco pulpo de hierba que fue realizado en colaboración con los niños de una escuela y alumnos universitarios. Se trata de un trabajo único en arte público, que muestra claramente la voluntad de Pierce de implicar a su entorno y ponerse a su servicio.

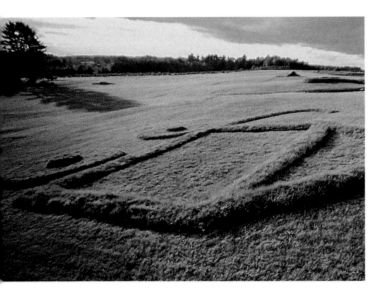

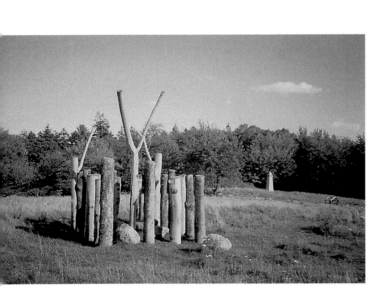

Motte *(1975). This spiral mound is similar to the fortifications built by the Normans to defended themselves in England.*

Serpent *slithers out of the nearby woods. Its physical closeness to* Earthwoman *reinforces its symbolic nature.*

View of Stone Ship.

Janus *(1978-1982) was one of the last projects of Pratt Farm. The lower photograph is* Cart *(1979-1982).*

The pen-like Boma *(1988) and in the background* Herm *(1988), from which there is a view of the entire landscape and the picturesque objects within it.*

Motte *(1975). Este promontorio en espiral remite a las fortificaciones que construían los normandos para defenderse de los ingleses.*

Surgiendo del bosque, Serpent. *Su proximidad física a la escultura* Earthwoman *refuerza su sentido simbólico.*

Perspectiva de Stone Ship.

Janus *(1978-1982), una de las últimas realizaciones en Pratt Farm. En la fotografía interior,* Cart *(1979-1982).*

A modo de cerca, Boma *(1988) y, al fondo,* Herm *(1988), desde los cuales se tiene una vista sobre todo el paisaje y los objetos pintorescos que en él se sitúan.*

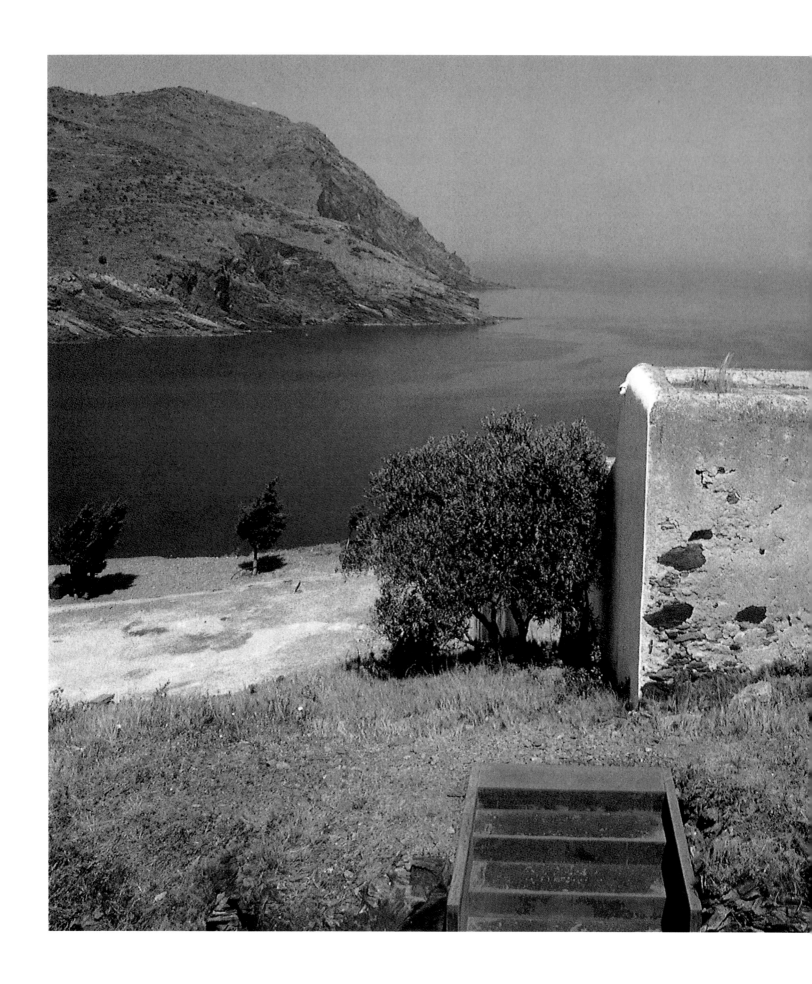

The various different elements in Passages *blend into the dramatic Meditterranean landscape of Portbou. Shown here: discontinuous flight of steps with olive tree in the background.*

Todos los elementos de Passages *se funden en el soberbio entorno mediterráneo de Portbou (aquí, tramo discontinuo de escaleras y, al fondo, el olivo).*

Dani Karavan
Passages
Gurs Monument

Dani Karavan is a versatile artist, and hard to classify. A painter, sculptor and architect, he is halfway between Land Art and conceptual art and is a leading figure in each of these fields. He is a creator of surroundings, and not only seeks to resolve planning and spatial problems and to create functional works, but also to endow each of his sites with individuality and personality.

In his creations Karavan initiates a dialogue between the space, the individual, the climate and historical memories, or in other words, between the sacred and the profane. His work is marked by Jewish tradition and is sensitive to Mother Nature, listening to her forces and using her symbology, most clearly shown by the olive tree representing the survival of an entire people.

Dani Karavan was born in Tel Aviv in 1930. He was the son of a landscape architect, and has always felt close to the land, having grown up in constant contact with the dunes surrounding the city. After studying painting in Tel Aviv, he went to Italy, as he greatly admires the artists of the Renaissance. His youth was deeply marked by the foundation of the state of Israel. His career is marked by major works: architectural environments, murals, sculptures and stage design. His most outstanding works include *Ma'alot, Environment for Peace* in Florence, *Axe Majeur in* Cergy-Pontoise (Paris) and The *Way of Human Rights* in Nuremberg.

Passages was installed in Portbou in homage to the German-Jewish philosopher Water Benjamin (1882-1940), fifty years after his death. It is in Portbou, a small Spanish village near the French border, because Benjamin committed suicide here by jumping into the sea. Karavan erected his work on the cliff housing the old Catholic cemetery. According to the artist, nature witnessed the philosopher's death, and nobody could

165

explain the tragedy better than her. The landscape had to interpret what nature wanted to say.

The environment consists of three parts. The first is a passage starting from a vertical wall on the side of the mountain near the cemetery, and descending the cliff in the form of a 33-m-long steel tunnel. The second is a discontinuous stretch of steel steps installed near an olive tree growing at the corner of the cemetery. The third is a steel platform made of sheets and cubes, opposite the wall surrounding the rear of the cemetery.

The steel tunnel runs down the cliff to the sea. To ensure visitor safety, there is a glass wall at the end of the tunnel. This wall has a sand-blasted text in German, Catalan, Spanish and English by Walter Benjamin: «It *is more arduous to honor the memory* of the nameless *than that of* the *renowned. Historical construction is* devoted to the *memory of the nameless.*»

Everything within Passages has a meaning, nothing is uncalled for. The water breaking against the rocks of the cliff talks of tragedy, of violence. The olive growing in the dry ground is scorched by the sun and beaten by the wind, and represents the tenacity of life. The wall represents the impossibility of flight, and the cemetery represents death. The platform has a seat at its centre, with a broad view of the blue sea and the clear sky, and represents freedom. The wind bears the rattle and grating of the trains from the frontier railway station. The trains that not so long ago bore prisoners to almost certain death.

Gurs Monument is based on a similar theme to Passages, although its proposal is different. Here, the introduced elements play the leading role, reducing nature's importance. However, he continues to work with symbology and evocation. This monument arose from an idea proposed by the people of Gurs and the French government. They wanted to construct a landscape in memory of the prisoners of the Gurs concentration camp during the Second World War.

The work's central axis consists of 198 metres of railway line joining two 12 x 12 m concrete platforms. The railway lines, the means of transport used to take the prisoners to the camp, symbolise capture. One platform is set between four lamp posts, located at the four corners, and is surrounded by a barbed wire fence. The other platform has a built wooden structure recalling the barracks the prisoners were crammed into. On each platform there is a bronze plaque 1.60 x 1.60 m bearing a dedication. Austerity and symbology both warn of historical tragedies and remind us that they should never have happened.

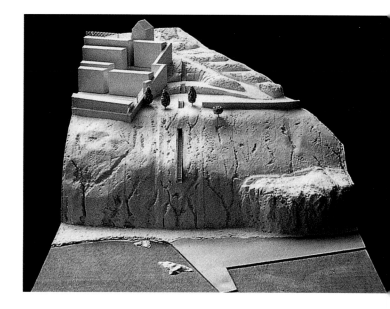

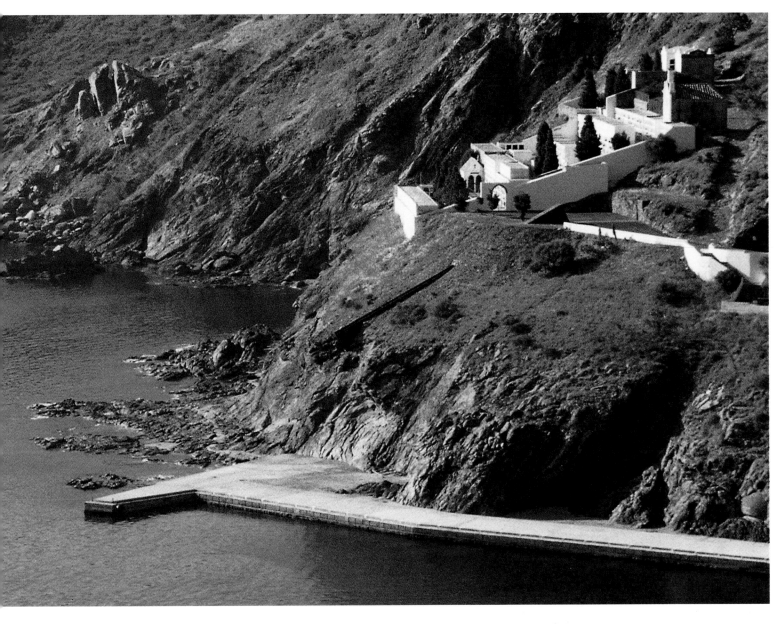

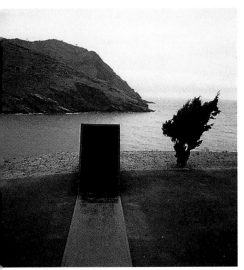

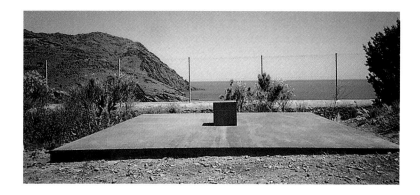

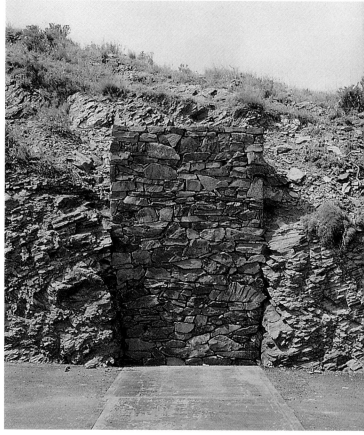

Dani Karavan puede ser considerado como un artista polifacético, difícil de clasificar. Pintor, escultor y arquitecto, a medio camino entre el *Land Art* y el conceptual, destaca en cada uno de esos campos por méritos propios. Sin embargo, es ante todo un creador de entornos preocupado no sólo por solucionar problemas de planificación o espacio, o por conseguir un máximo de funcionalidad para sus obras, sino, principalmente, por dotar de vida y personalidad propias a cada uno de los lugares sobre los que trabaja. En sus creaciones, Karavan establece un diálogo entre el espacio, el individuo, el clima, los recuerdos históricos, entre lo sagrado y lo profano. Su obra, marcada por la tradición judía, está atenta a la Madre Naturaleza, escucha sus fuerzas y se aprovecha de su simbología, cuyo ejemplo más claro es el olivo, representación de la supervivencia de todo un pueblo.

Dani Karavan nació en Tel Aviv en 1930. Hijo de un arquitecto paisajista, gran conocedor de la tierra y sus secretos, creció cerca de las dunas que rodeaban la ciudad. Estudió pintura en Tel Aviv y amplió sus conocimientos en Italia, dada su enorme admiración por los autores del Renacimiento. Su carrera se encuentra jalonada por importantes trabajos: entornos arquitectónicos, murales, esculturas, escenarios teatrales...Y entre sus creaciones cabe destacar Ma'alot, *el Environment for* Peace en Florencia, el *Axe Majeur* de Cergy-Pontoise (París) o *The Way of Human Rights,* en Nuremberg.

Passages se instaló en Portbou en homenaje al filósofo judeo-alemán Walter Benjamin (1882-1940), con motivo de la conmemoración del 50º aniversario de su muerte. Se escogió Portbou porque fue en este pequeño pueblo español, fronterizo con Francia, donde Benjamin se suicidó arrojándose al mar. Karavan erigió su obra sobre el acantilado que rodea el viejo cementerio católico. Según el artista, la naturaleza había sido testigo de la muerte del filósofo, y nadie mejor que ella podía explicar la tragedia. La creación paisajística debía servir para interpretar lo que la naturaleza quería decir.

El conjunto consta de tres partes: un pasillo que surge de un muro vertical situado en la pared de la montaña, cerca del cementerio, y que luego desciende por el acantilado convirtiéndose en un túnel de acero de 33 m de longitud; un tramo discontinuo de escaleras de acero instaladas cerca de un olivo que crece en una esquina del cementerio; y una plataforma realizada con chapas y un cubo central de acero, situada frente al cercado que rodea el camposanto por su parte posterior.

El túnel de acero baja por el acantilado hasta llegar al corte del frente marítimo. Para preservar la seguridad de los visitantes, al final del túnel se

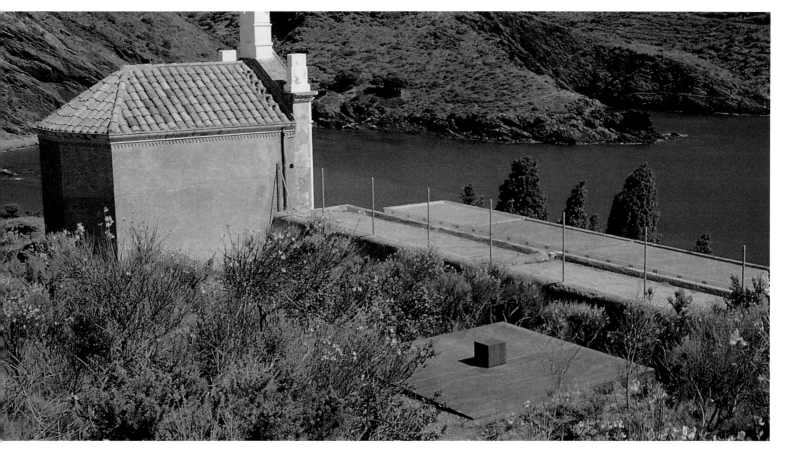

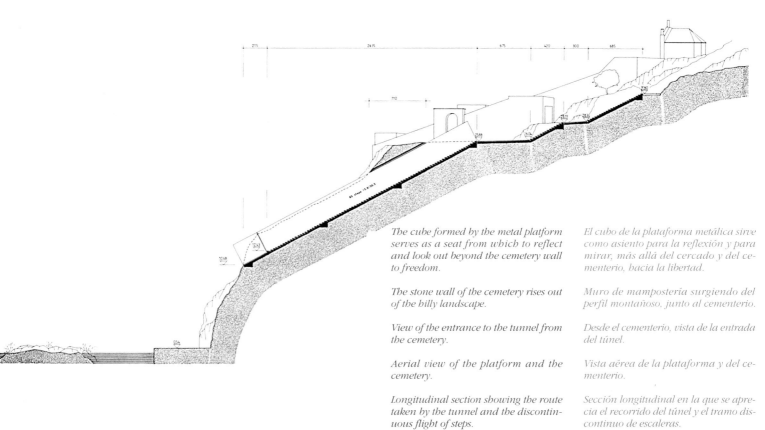

The cube formed by the metal platform serves as a seat from which to reflect and look out beyond the cemetery wall to freedom.

The stone wall of the cemetery rises out of the hilly landscape.

View of the entrance to the tunnel from the cemetery.

Aerial view of the platform and the cemetery.

Longitudinal section showing the route taken by the tunnel and the discontinuous flight of steps.

El cubo de la plataforma metálica sirve como asiento para la reflexión y para mirar, más allá del cercado y del cementerio, hacia la libertad.

Muro de mampostería surgiendo del perfil montañoso, junto al cementerio.

Desde el cementerio, vista de la entrada del túnel.

Vista aérea de la plataforma y del cementerio.

Sección longitudinal en la que se aprecia el recorrido del túnel y el tramo discontinuo de escaleras.

ha instalado una pared de cristal, en la que se ha grabado en cuatro idiomas –alemán, catalán, español e inglés- y por el sistema de chorro de arena, la siguiente frase de Walter Benjamin: «Es tarea más ardua honrar la memoria de los seres anónimos que la de las personas célebres. La construcción histórica está consagrada a la memoria de los que no tienen nombre.»

Todo en *Passages* tiene un significado, nada es gratuito. El agua que se arremolina y choca salvaje contra las rocas del acantilado habla de violencia, de tragedia; el olivo que crece en una tierra seca, quemada por el sol y azotada por el viento, representa la lucha por la vida; el cercado es la imposibilidad de huir; el cementerio, la muerte; y la plataforma, con un asiento en su centro, amplía la visión, la aleja del cercado y del cementerio, y deja ver el mar azul, el cielo despejado, la libertad. El viento acerca los sonidos de la estación fronteriza, con el traqueteo y el rechinar de trenes. Esos trenes que, tal vez, en un pasado no muy lejano, llevaban a los prisioneros a una muerte casi segura.

Gurs Monument es de temática similar a *Passages*, aunque su planteamiento es distinto. En este caso, los auténticos protagonistas de la escena son los elementos introducidos, por lo que pierde importancia la naturaleza. No obstante, se continúa jugando con la simbología y la evocación. Este monumento surgió de una idea impulsada por el pueblo de Gurs y el gobierno francés. Se deseaba construir un entorno paisajístico en memoria de los prisioneros que estuvieron encerrados en el campo de concentración de Gurs durante la segunda guerra mundial.

El eje central de esta obra son los 198 metros de vía férrea que unen dos plataformas de hormigón de 12 x 12 m. Los carriles, medio de transporte que servía para conducir a los prisioneros al campo, simbolizan la captura. Una de las plataformas está enmarcada por cuatro postes de alumbrado, situados en las esquinas y rodeados por una alambrada; en la otra, se ha alzado una estructura de madera que recuerda los barracones en los que se hacinaban los prisioneros. En cada plataforma se colocó una placa de bronce de 1'60 x 1'60 m, con una frase dedicatoria. Así, la austeridad y la simbología se unen para alertar sobre las tragedias históricas y para recordar lo que nunca debió haber sucedido.

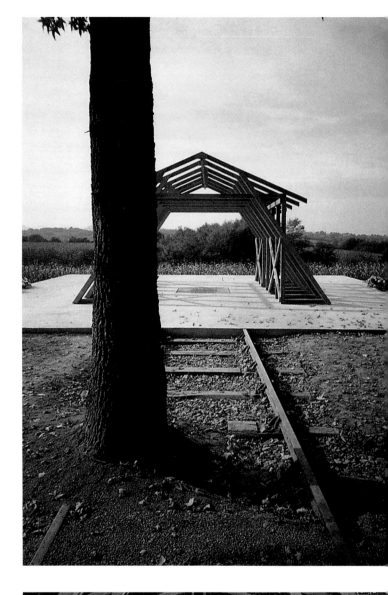

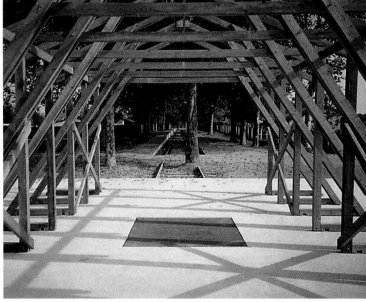

Platform in Gurs Monument *with the wooden structure that evokes the prisoners'huts.*

In the centre of each of the platforms there is a bronze plaque as a reminder of that which must never be forgotten.

Railway tracks are a highly representative element in Karavan's symbology.

Ground plan of Gurs Monument, *with various structural details.*

Plataforma de Gurs Monument *con la estructura de madera que evoca los barracones de prisioneros.*

En el centro de cada plataforma se ha dispuesto una placa en bronce para recordar que no se debe olvidar.

Las vías de ferrocarril son elementos muy representativos de la simbología de Karavan.

Planta general de Gurs Monument *y algunos detalles estructurales.*

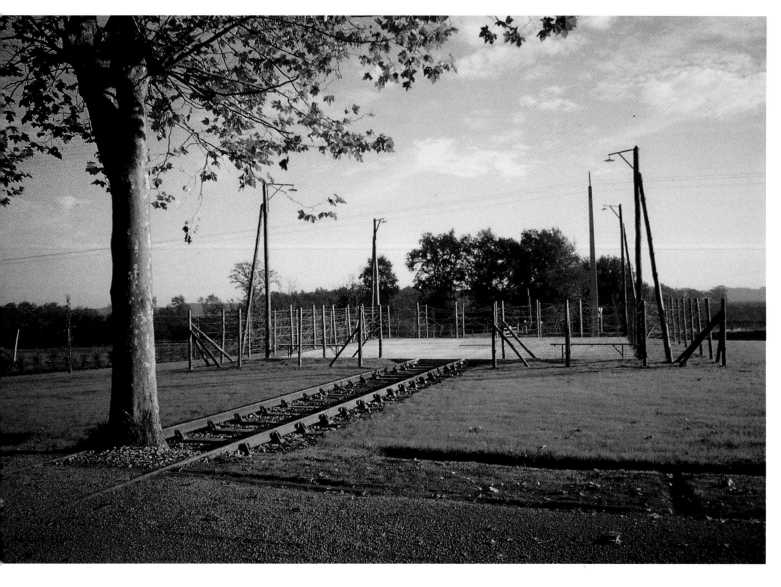

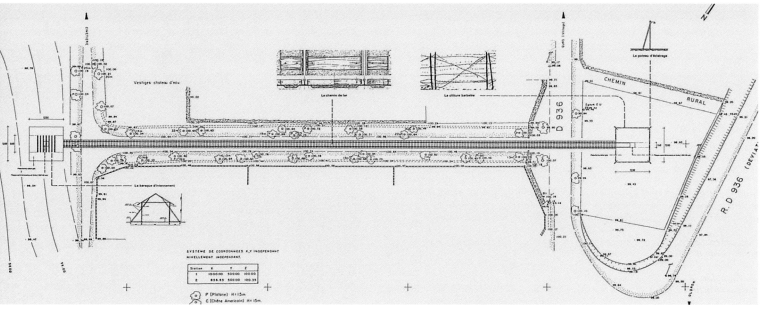

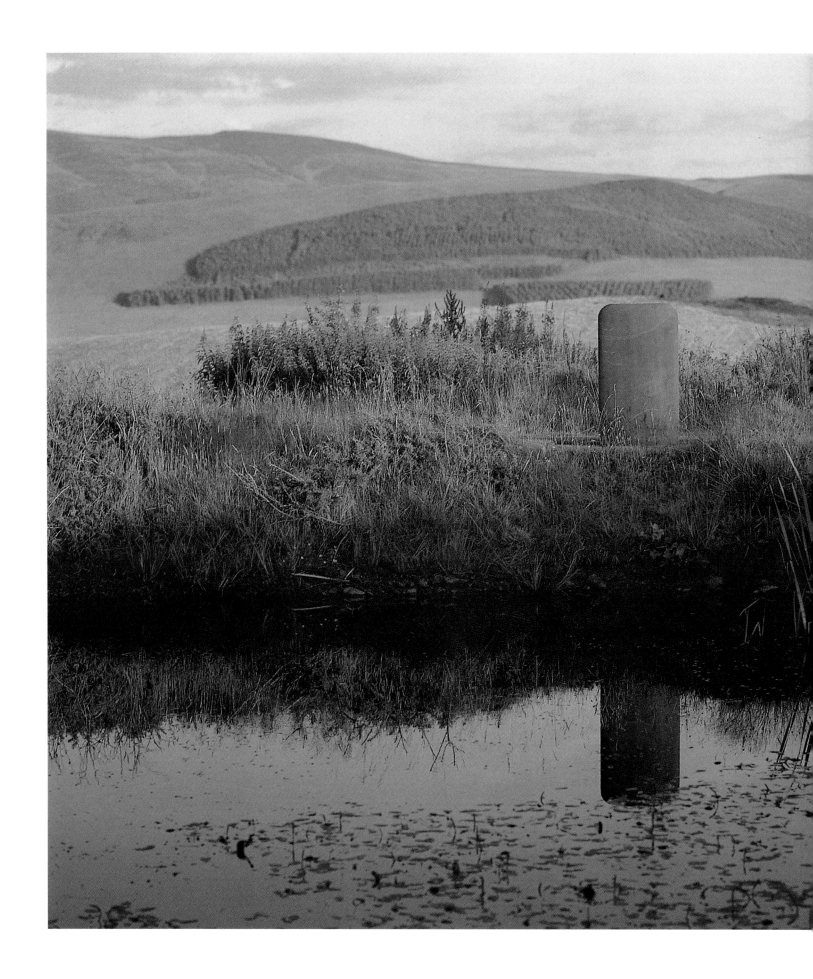

Nuclear Sail *(Stonypath, 1974). Slate,
in collaboration with John Andrew.*

Nuclear Sail *(Stonypath, 1974). Pizarra,
en colaboración con John Andrew.*

Ian Hamilton Finlay
Little Sparta
Six Proposals for the Improvement of Stockwood Park

«In Britain, ideal landscape is coloured silver, in Italy, gold.» (Detached Sentences on Gardening in the Manner of Shenstone, Ian Hamilton Finlay.)

«The hyperborean Apollo, sojourning, in the revolutions of time, in the sluggish north for a season, yet Apollo still, prompting art, music, poetry, and the philosophy which interprets man's life, making a sort of intercalary day amid the natural darkness; not meridian day, of course, but a soft derivative daylight...» (Apollo in Picardy, Walter Pater.)

The Neo-classical garden at Little Sparta by Ian Hamilton Finlay occupies the geographical zone between the Antonine Wall, abandoned by the Romans after their first push towards Ultima Thule, and the more defensible bastion of Hadrian's Wall in northern England. Fixing the position of a Neo-classical garden on the cold, northern margins of an extinct Roman civilization on the approach to the second millennium evokes an unstable cultural geography, of centre and periphery in crisis, in which the centre was unable to hold together and the rest fell apart.

Finlay was, by the early 1960s, an important international avant-garde poet, but had by the end of the decade become disillusioned with its possibilities. An important shift of attention was marked by the poem Arcady in the discovery or revelation that even the letters of the alphabet could be seen as echoes of a classical landscape in typeface. This was an initial period, after his arrival at the farm of Stonypath, of cross-fertilization between his work as a poet and his incipient activity as a gardener. This shift, an implicit critique of the reductionist sterility of avant-garde poetry, be-

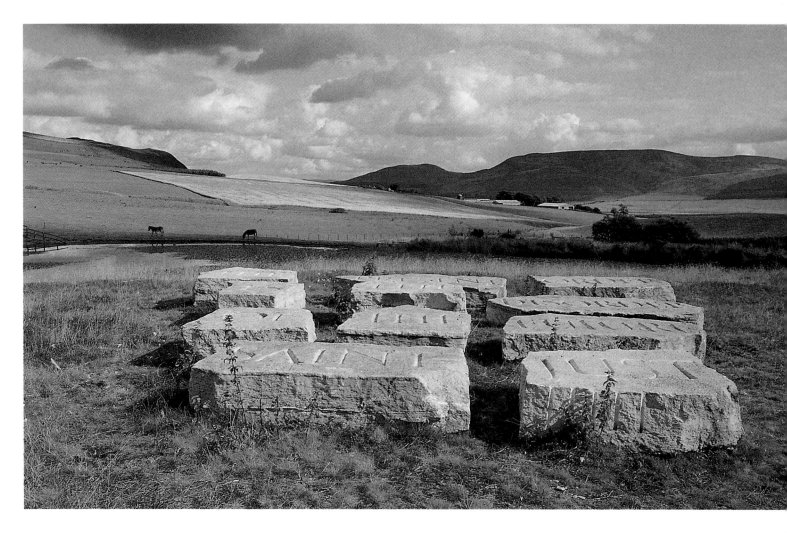

came, with his Neo-classical treatment of the garden in the 1970s, a broader critique of the state of international modern art and society that drew many parallels from the celebrated eighteenth-century literary gardens of William Shenstone and Alexander Pope. Summed up by his Epistle to *Lord Burlington,* celebrating antique Roman virtues and rustic simplicity, Alexander Pope's garden, more than a poet's retreat for meditation, was a commentary and counterattack on the political and cultural corruption that had spread throughout English society.

But the parallels extend further to the problem of subjectivity and the assertion of selfhood or individuality in the private struggles of Finlay to cross artistic fields in the late twentieth century, and the gradual extinction of the eighteenth-century garden of the enlightened poets under the generic standardizing treatments of Capability Brown. Where Finlay seeks to reopen the deep well of the Classical past, likewise the negative effect of the influence of Capability Brown was to close off the garden as an area of individual introspection and political criticism.

A revolutionary, in the sense of breaking open a new area of artistic intervention in the twentieth century, struggling against the received strictures of an academic and reductionist modernism of galleries and museums, Finlay uses his garden at Little *Sparta* as a text to deliver his unsettling criticism of contemporary society. As Jean Starobinsky wrote in his study of the symbols of the French Revolution, The *Emblems of*

174

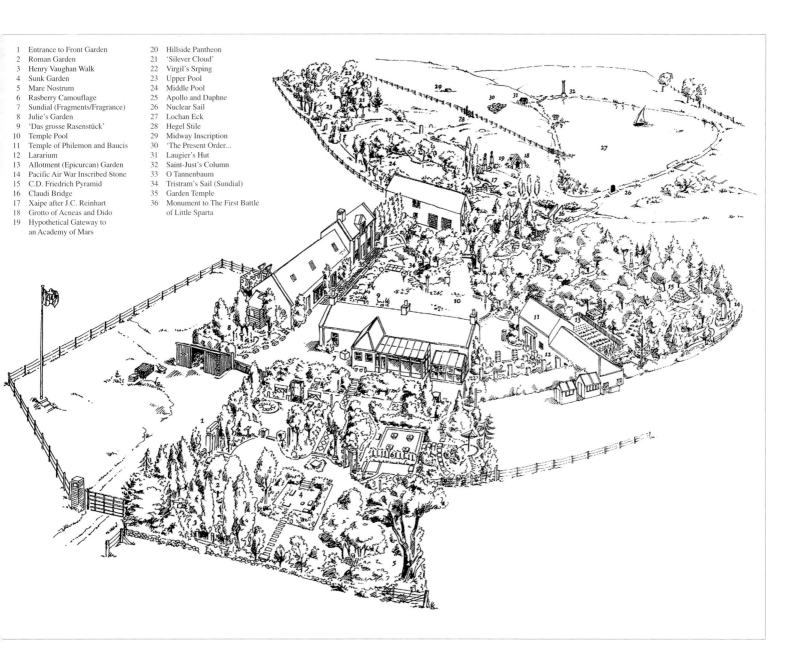

1 Entrance to Front Garden
2 Roman Garden
3 Henry Vaughan Walk
4 Sunk Garden
5 Mare Nostrum
6 Rasberry Camouflage
7 Sundial (Fragments/Fragrance)
8 Julie's Garden
9 'Das grosse Rasenstück'
10 Temple Pool
11 Temple of Philemon and Baucis
12 Lararium
13 Allotment (Epicurcan) Garden
14 Pacific Air War Inscribed Stone
15 C.D. Friedrich Pyramid
16 Claudi Bridge
17 Xaipe after J.C. Reinhart
18 Grotto of Acneas and Dido
19 Hypothetical Gateway to
 an Academy of Mars
20 Hillside Pantheon
21 'Silever Cloud'
22 Virgil's Srping
23 Upper Pool
24 Middle Pool
25 Apollo and Daphne
26 Nuclear Sail
27 Lochan Eck
28 Hegel Stile
29 Midway Inscription
30 'The Present Order...
31 Laugier's Hut
32 Saint-Just's Column
33 O Tannenbaum
34 Tristram's Sail (Sundial)
35 Garden Temple
36 Monument to The First Battle
 of Little Sparta

The Present Order (Stonypath, 1983).
Piedra, con Nicholas Sloan.

Apollon Terroriste (Upper Pool,
Stonypath, 1988). Resin and gold leaf,
with Alexander Stoddart.

Ground plan of Little Sparta (drawn by
Gary Hincks, 1992).

The Present Order (Stonypath, 1983).
Piedra, con Nicholas Sloan.

Apollon Terroriste (Upper Pool,
Stonypath, 1988). Resina y hoja dora-
da, con Alexander Stoddart.

Plano general de Little Sparta (dibujo
de Gary Hincks, 1992).

Reason: «*...conscious of its powers, [Reason] could unify mankind in the light of the good and the clarity of the* intellect. It believed it *could convert everything into light."*

The mute, black stone of *Nuclear Sail* suggests not only the primitive force of the standing stones of pre-historic Britain but the disturbingly alien scale of the scientific power of the submarine Polaris, a sleek black machine to deliver the blinding light of reason. At the same time, the re-assuringly familiar initials «AD» not only recall the sacrifice of the Christian God and the fulcrum of Western Judeo-Christian history, but more specifically, Dos *grosse Rasenstück,* the watercolour landscape by Albrecht Dürer, that, in the ironic context of the quotation, only reveals the degradation of the modern environment. Finlay's poetic language resonates with subtle allusions to power, even in the humble watering-can that refers to the faith of the French revolutionaries in the regenerative, life-giving power of spilled blood - «*watering the tree of Liberty with the blood of tyrants,*» referring simultaneously to the French word *arrosoir,* watering-can or machine gun, and the day in the revolutionary calendar on which Robespierre was guillotined.

The rich web of obscure allusions, cross-referencing and the poetic substructures of language and image require an informed interpretation that Noam Chomsky has called literary or cultural competence in the observer. Finlay's refusal to accommodate himself to popular tastes, to an ease of understanding, is a fiat rejection of the simplistic democratic ideals of popular entertainment, and go to the very great political and philosophical depths involved in the interpretation of politics and history. With the moralising harshness of a rough country squire, he has no patience with people's ignorance: «*... so vague about the world that they seriously expect a weathercock to tell the time.*» But this is the very ignorance of a sheltered modern society, so preoccupied with the present that it has all but forgotten how much has been built on the repeated struggles of the past.

Little Sparta, the garden at Stonypath, is not (in William Morris' term) «A Garden by the Sea». But it is an island garden where reminiscences and evocations of the sea are omnipresent....At Stonypath, the ocean is one absent domain. Another is the Classical world, to which its inscriptions and citations repeatedly return. The elegiac is the note of feeling which pervades all of these fragmentary references to a lost order.

This is not a superficial nostalgia, but a reasoned exploration of critical moments in human history in which the idea of the Classical held central importance. The emblems of the French Revolution, recalling Saint-Just, Robespierre and others, who in the name of Roman ideals and Virtue, and of the simple pastoral life celebrated by Rousseau, led civilisation into a series of violent cycles of tyranny and destruction that continue to the present day. And yet these were moments of great artistic flourishing. By reanimating motifs that had fallen into oblivion and approaching perennial philosophical problems regarded as beyond the proper range of acceptable modern art practice, Finlay alone has perhaps anticipated, when the best lack all conviction, that some revelation is at hand.

Top row; various pictures taken at Stonypath: Hypothetical Gateway to a Military Academy *(1991, with David Edwick);* Arrosoir; Unda; L'Idylle des Cerises *(1987); and* Louvet Plaque *(1991, with Andrew Whittle), a quote from the Girondist and Rousseauesque poet Jean Baptiste Louve (1769-1797). Main picture,* Xaipe after J.C. Reinhart.

En la sencuencia superior, distintas imágenes de Stonypath: Hypothetical Gateway to a Military Academy *(1991, con David Edwick);* Arrosoir; Unda; L'idylle des Cerises *(1987) y* Louvert Plaque *(1991, con Andrew Whittle), una cita del poeta girondino y rousseauniano Jean-Baptiste Louvet (1769-1767). En la fotografía grande,* Xaipe after J.C. Reinhart.

«En Inglaterra, el paisaje ideal es de color plateado; en Italia, dorado.» (*Detached Sentences on Gardening in the Manner of Shenstone,* Ian Hamilton Finlay.)

«El hiperbóreo Apolo reside en la rueda del tiempo, en el indolente norte durante una estación, pero aún es Apolo, inspirando arte, música, poesía y la filosofía que interpreta la vida de los hombres, como si intercalara un día en la oscuridad natural, pero no un día en su cenit sino uno de claridad suave y tamizada...». (*Apollo in Picardy,* Walter Pater.)

El jardín neoclásico de Little Sparta, obra de Ian Hamilton Finlay, ocupa la zona geográfica existente entre el Antonine Wall, abandonado por los romanos tras su primer avance hacia Ultima Thule, y el bastión más defendible del Hadrian's Wall, en el norte de Inglaterra. Al emplazar un jardín neoclásico, casi al final del segundo milenio, en los fríos y septentrionales márgenes de una civilización romana extinta, el artista evoca una inestable geografía cultural, cuyo centro y periferia están en crisis: el centro no se puede sostener y el resto se desmorona.

Durante los primeros años de la década de los sesenta, Finlay era un poeta vanguardista de renombre internacional; pero, hacia el final del decenio, el artista se sintió desilusionado de las posibilidades que le ofrecía la lírica. El poema *Arcady* marcó un importante cambio de rumbo, a causa del descubrimiento o revelación de que hasta las letras del alfabeto pueden ser consideradas como un paisaje clásico impreso. Durante este periodo inicial, tras su llegada a la granja de Stonypath, se produjo un fértil maridaje entre su labor como poeta y su incipiente actividad de jardinero. El mencionado cambio, una crítica implícita a la esterilidad reduccionista de la vanguardia poética, se convirtió, a partir de su tratamiento neoclasicista del jardín durante los años setenta, en una crítica más amplia del estado del arte moderno internacional y de la sociedad, que ofrecía bastantes paralelismos con los célebres jardines literarios del siglo XVIII creados por William Shenstone y Alexander Pope. Resumido en su *Epistle to Lord Gurlington,* que celebraba las virtudes de la Roma antigua y su rústica simplicidad, el jardín de Alexander Pope, más que el refugio de un poeta para la meditación, constituyó una radiografía y un ataque frontal contra la corrupción política y cultural que había invadido la sociedad inglesa de la época.

Pero estos paralelismos se extienden hasta el conflicto de la subjetividad y de la animación de la individualidad: esto se percibe en los esfuerzos de Finlay por trascender los límites artísticos de finales del siglo XX y por procurar la progresiva extinción de los jardines ochocentistas concebidos por los poetas adoctrinados bajo los tratamientos estandarizados de Capability Brown. Al tiempo que Finlay intenta reabrir las profundas fuentes del pasado clásico, está intentando acabar con la negativa influencia de Capability Brown por medio del concepto de jardín como área de introspección individual y de crítica política.

Revolucionario en el sentido de ruptura y abertura hacia un nuevo ámbito de intervención artística en el s XX, luchando contra las estrictas convenciones de un modernismo academicista y reduccionista de galerías y museos, Finlay utiliza su jardín de *Little Sparta* como un texto que expresa su inquietante crítica de la sociedad contemporánea. Como Jean Starobinsky escribió en su tratado sobre los símbolos de la Revolución Francesa, *The Emblems of Reason:* « ... conscientes- de su poder, [la razón] podría unir a la humanidad en la luz del bien y en la claridad del intelecto. Podría convertirlo todo en luz.»

Drawings: Sundial. A project for a Promontory *(Nordhorn, Germany, 1990).*

A Proposal for a London Garden, *with Annika Sandell* (Little Sparta, 1993).

Lochan Eck, Little Sparta *(Stonypath).*

Dibujos: Sundial. A Project for a Promontory *(Nordhorn, alemania, 1990).*

A Proposal for a London Garden, *con Annika Sandell (Little Sparta, 1993).*

Lochan Eck, Little Sparta *(Stonypath).*

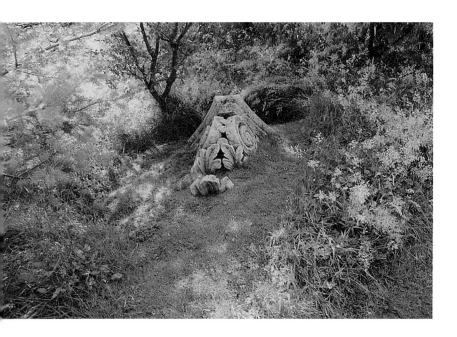

Top and centre: Six Proposals for the Improvement of Stockwood Park Nurseries in the Borough of Luton *(completed 1991). Drawings by Gary Hincks and garden installation by Bob Burgoyne.* The errata of Ovid, *with drawing; drawing and photograph of* Tree Plaque, *with Nicholas Sloan; drawing and photograph of* Capital, *with John Sellman.*

Bottom row: Six Milestones. A proposal for Floriade *(The Hague, Netherlands, 1992). With Michael Harvey.*

Ilustraciones superiores y centrales. Six Proposals for the Improvement of Stockwood Park Nurseries in the Borough of Luton *(completado en 1991). Dibujos de Gary Hincks e instalación de jardines de Bob Burgoyne.* The Errata of Ovid *y dibujo; dibujo y fotografía de* Tree Plaque, *con Nicolas Sloan; y dibujo y fotografía de* Capital; *con John Sellman.*

Secuencia inferior: Six Milestones. A Proposal for Floriade *(La Haya, Holanda, 1992). Con Michael Harvey.*

La silente piedra negra de *Nuclear Sall* sugiere no sólo la primitiva fuerza de las piedras de la prehistoria británica, sino también la perturbadora y extraña escala del poder científico del submarino Polaris, una brillante, poderosa y oscura máquina que expresa la deslumbrante luz de la razón. Al mismo tiempo, la tranquilizadora familiaridad de las iniciales «AD» *(Anno Domini)* no sólo remite al sacrificio del Dios cristiano y al fulcro de la historia judeo-cristiana occidental, sino más concretamente a *Das grosse Rasenstück,* la acuarela paisajística de Alberto Durero que, casi como una cita de contexto irónico, revela la degradación del entorno ambiental contemporáneo. El lenguaje poético de Finlay resuena con sutiles alusiones al poder, incluso en la humilde regadera que simboliza la fe de los franceses revolucionarios en el poder regenerador y portador de vida de la sangre derramada -«regando el árbol de la Libertad con la sangre de los tiranos», en una alusión simultánea a la palabra francesa *arrosoir* (regadora-ametralladora) y al día del calendario revolucionario en el que fue guillotinado Robespierre.

El rico entramado de oscuras alusiones, referencias y subestructuras poéticas del lenguaje y la imagen exigen una exhaustiva interpretación, que Noam Chomsky ha denominado como competencia literaria o cultural del observador. La renuncia de Finlay a acomodarse a los gustos populares, a la facilidad de comprensión, es un claro rechazo a los simplistas ideales democráticos del espectáculo popular, para acceder a las profundidades políticas y filosóficas que afectan a nuestra interpretación de la política y la historia. Con la rigidez moralizante de un aristócrata rural, Finlay no soporta la ignorancia de la gente: «...tienen una idea tan confusa del mundo, que esperan confiadamente que una veleta les indique la hora.» Pero ésta es la auténtica ignorancia de una parapetada sociedad moderna, tan preocupada por el presente que ha olvidado por completo todo lo que se ha edificado sobre los constantes esfuerzos del pasado.

Little Sparta, el jardín de Stonypath, no es (en términos de William Morris) «un jardín en el mar». Pero es un jardín insular en el que las reminiscencias y evocaciones del mar están omnipresentes... En Stonypath, el océano es un dominio ausente. Otro es el del mundo clásico, cuyas inscripciones y citas se repiten constantemente. La elegía es el tono del sentimiento que prevalece sobre todas estas fragmentarias referencias a un orden perdido.

No se trata de una nostalgia superficial, sino de una profunda exploración de los momentos críticos de la historia de la humanidad, en la que la noción de lo clásico asume una importancia crucial. Los emblemas de la Revolución Francesa hacen referencia a Saint-Just, Robespierre y otros que, en nombre de los ideales y virtudes romanas, y de la simplicidad de la vida pastoral celebrada por Rousseau, han conducido a la civilización a una serie de violentos ciclos de tiranía y destrucción que continúan hasta nuestros días. Y, sin embargo, eran momentos de gran florecimiento artístico. Al recuperar motivos que habían caído en el olvido y al plantear problemas filosóficos eternos que van más allá del radio de acción convencional de la práctica del arte moderno, tal vez solamente Finlay ha anticipado, cuando hasta los mejores carecen de cualquier convicción, que alguna revelación está muy próxima.

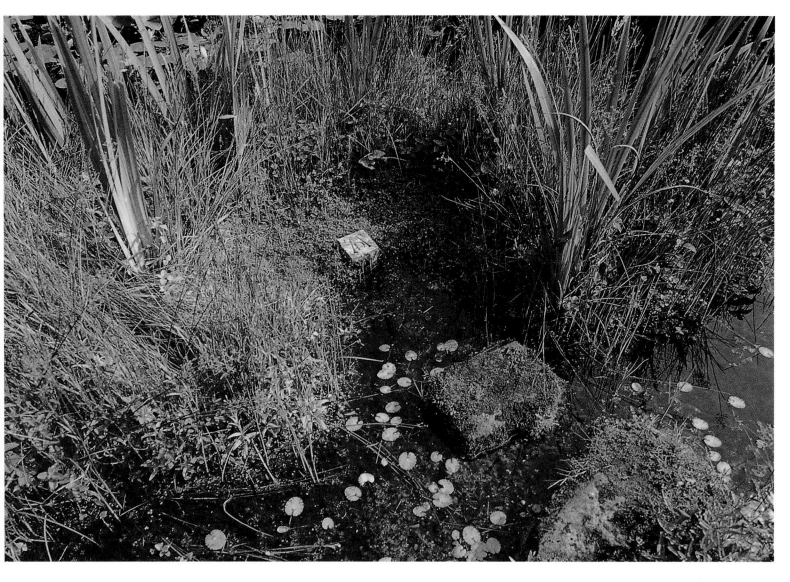

HIC·IACET
PARVULUM
QUODDAM
EX·AQUA
LONGIORE
EXCERPTUM.

Saint-Just. Tree-Column Base, Little Sparta *(stonypath)*.

Island, with Silver Cloud. Upper Pool, Little Sparta *(Stonypath)*.

The Great Piece of Turf, *Temple Pool, Little Sparta (Stonypath, 1975). Inspired Abrecht Dürer's watercolour* Das Grosse Rasenstück.

Pond Inscription, *Temple Pool*. Little Sparta *(Stonypath)*.

Saint-Just. Tree-Column Base, Little Sparta *(Stonypath)*.

Island, with Silver Cloud. Upper Pool, Little Sparta *(Stonypath)*.

The Great Piece of Turf, *Temple Pool, Little Sparta (Stonypath, 1975). Según la acuarela de Alberto Durero* Das Grosse Rasenstück.

Pond Inscription, *Temple Pool*. Little Sparta *(Stonypath)*.

183

Beverly Pepper
Sol i Ombra
Amphisculpture
Teatro Celle: Fattoria Celle

Beverly Pepper (New York, 1924) began her training at the Pratt Institute and the Arts Students League in her home town, later going on to study with Fernand Leger and Andre Lhote in Paris. Although she embarked on a career in painting in 1949, since 1960 she has concentrated definitively on sculpture. Since 1951 she has been migrating between Italy and New York, from which, throughout her career, she has held individual and collective exhibitions all over the world. She was awarded the honorary degree of Doctor of Fine Art by both the Pratt Institute (in 1982) and the Maryland Institute (in 1983), and in 1987 she was named Academic Emeritus by the University of Perugia (Italy).

The environs of Barcelona's Estació del Nord, a disused railway station now refurbished as a bus terminal, was the setting for Beverly Pepper's creation of Sol i Ombra, from 1986 to 1991. The project covers an area of 33.624 square metres, and because of the scale of the site, the sculptures take on the role of the landscape, while the ground, appropriately manipulated, becomes the sculpture as such. The name evokes two opposing spheres -sunlight and shade. In a Spanish context, this juxtaposition brings to mind the traditionally differentiated seating arrangements in bullrings, but according to the artist it should be understood instead as a reference to the use of the park through seasonal changes. In effect, Pepper sees all parks as experiences in which climate assumes paramount importance, and it is for this reason that she divided the Barcelona project into two main areas: Espiral Arbrada («Tree Spiral»), particularly suited to summer use, and Cel Caigut («Fallen Sky»), for the wintertime. In the former, the park's users can sit in the shade of

View across Sol i Ombra, *with the Estació del Nord building in the background.*

Una vista de Sol i Ombra, *con el edificio de la Estació del Nord al fondo.*

the trees or stroll into the centre of the spiral, sheltered by the arch formed by the tree´s branches. Cel Caigut, on the contrary, is intended for cold days, since the tiling used in that area reflects a summery light, even in winter. It consists of a large mass with a sinuous profile and a half-moon ground plan, the hollows in its surface forming sun traps. Espiral Arbrada measures 40 m in diameter, while the figure in Cel Caigut reaches a height of 7 m, and is 52 m long by 9 m wide. The surfaces of the latter piece are reminiscent of the natural forms of iguanas and dragons employed by Antoni Gaudí in some of his works, and are rendered, moreover, in the trencadís technique of ceramic mosaic so often used by the turn-of-the-century modernista architects in Catalonia.

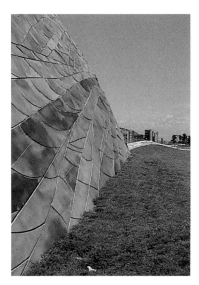

From 1974 to 1976, Beverly Pepper constructed in Bedminster, New Jersey, another large-scale outdoor area with a similar purpose to that of her later work in Barcelona: to provide an outdoor environment, in this case for a company (AT&T Long Lines) based in a rural setting but whose staff were accustomed to working in an urban one. Amphisculpture describes a circle 82.30 m (270 ft) in diameter within which stands a construction almost 4.30 m (14 ft) deep and 2.50 m (8 ft) high. The material used, rough precast concrete, divides the surface into wide strips filled with earth, which form horizontal turfed terraces. The form of the work follows the model of the classical amphitheatre, and provides an outdoor area where company staff can meet, have a snack or simply relax or take a stroll. A pyramidal construction cuts across the circle, creating triangular planes which serve to emphasise and redefine the complex geometry of the work as a whole.

In her work for Pistoia in Italy, Pepper took advantage of the slope of the hill on which Villa Celle stands, giving free rein to her sensibility towards the intimate essence of the land. One of the main aims of the project was to express the solidity enshrined in the concept of the wall, manifested in the vertical faces through variables such as depth and density. The work stands in the midst of a wood, and subtly yet radically changes the natural topology, making it possible to produce stage performances there and provide room for up to 500 spectators. The main features which make up the area are two large pyramid-shaped walls with rough surfaces, constituting a background for two large cast iron pillars. The latter lead the way into the auditorium, which sweeps gently down to the cavity formed by the meeting of the two pyramids, the bases of which form the stage. The slit between the arrises of the two pyramids frames the silhouette of the two metal pillars, virtually the whole theatre thus being defined without any need to raise barriers shutting it off from its surroundings. The roughness of the surfaces contrasts with the smooth areas of turf, creating a feeling of tension which Pepper has used to establish a point of contact between the media of sculpture and painting. Her thorough approach to the work - the alignment of the elements, the surface texture, the relationship between different materials and appearances, and the slope of the ground - was an important factor in the construction of the site. The project at the same time radically alters the structure of the landscape and becomes part of it, enriching it without harming it - features which bring to mind Constantin Brancusi´s masterpiece in the park in Tirgu Jiu, in Rumania.

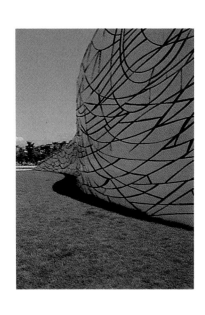

La formación inicial de Beverly Pepper (Nueva York, 1924) se repartió entre el Pratt Institute y el Arts Students League de su ciudad natal, y se completó con la experiencia junto a Fernand Leger y Andre Lhote en París. Aunque en 1949 inició su carrera como pintora, desde 1960 se orientó definitivamente hacia la práctica de la escultura. Desde 1951 reside entre Italia y Nueva York y, a lo largo de su carrera, ha intervenido en numerosas exposiciones individuales y colectivas en todo el mundo. El Pratt Institute en 1982 y el Maryland Institute en 1983 le concedieron el título honorífico de Doctora en Bellas Artes y, en 1987, fue nombrada Académica Emérita por la Universidad de Perugia, en Italia.

Las inmediaciones de la Estació del Nord, un antiguo recinto ferroviario de Barcelona hoy reutilizado como terminal de autobuses, constituyen el escenario donde Beverly Pepper realizó, entre 1986 y 1991, su obra *Sol y Sombra*. El proyecto abarca una extensión de 33.624 m^2 y, debido a las dimensiones de su emplazamiento, las piezas escultóricas asumen el papel de paisaje mientras que el suelo, convenientemente manipulado, se convierte en la escultura propiamente dicha. El nombre de la obra hace referencia a dos ámbitos opuestos, el de la luz del sol y el de la sombra. Pero, de acuerdo con la autora, esta oposición, más que una simple referencia al contraste que separa las dos regiones en que tradicionalmente se divide el tendido taurino, debe entenderse desde la utilización del parque en el transcurso de las estaciones climáticas. En efecto, Pepper entiende que todo parque es una experiencia donde la climatología asume una importancia capital, y por ello divide el recinto barcelonés en dos áreas principales: *Espiral arbolada*, para uso preferente en el verano, y *Cielo caído*, para el invierno. En la primera es posible sentarse bajo la sombra de un árbol, o simplemente pasear hacia el centro de la espiral resguardándose bajo la pérgola que forman sus copas. *Cielo caído*, por el contrario, está pensado para ser utilizado en los días fríos, ya que aquí las superficies de cerámica reflejan un cielo estival, incluso en invierno. Esta última zona se configura a partir de una gran masa de sinuosa silueta, dispuesta sobre una traza en forma de media luna que permite disfrutar del sol en sus concavidades. *Espiral arboleda* tiene un diámetro de 40 m y la figura del *Cielo caído* presenta unas dimensiones de 7 m de altura por 52 m de longitud y 9 m de anchura. El aspecto de las superficies que recubren esta pieza hallan un referente próximo en las formas naturales

Cel Caigut *is composed of sinuous tiling surfaces and flat grassy areas for taking the sun in cold weather.*

The tiling which covers the surfaces of Cel Caigut *is a reference to the mosaiclike* trencadís *technique of the modernistas.*

View of Espiral Arbrada. *In this area, the shade of the trees provides a rest from the summer sun.*

The slopes describe sinuous shapes, endowing the ground with a sculptural quality.

Cel Caigut *se compone de sinuosas superficies de cerámica y plataformas de hierba que permiten tomar el sol en días fríos.*

Los revestimientos de cerámica en los volúmenes de Cel Caigut *guardan relación con la técnica modernista del trencadís.*

Vista de Espiral Arbrada. *En esta zona, la sombra de los árboles resguarda del sol estival.*

Los taludes siguen trazas de perfiles sinuosos y otorgan al suelo un carácter de escultura.

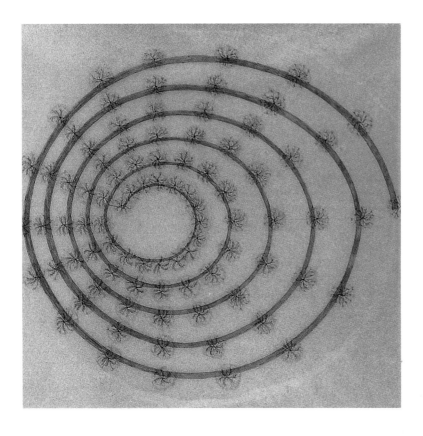

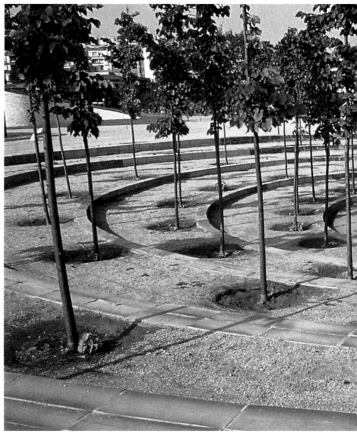

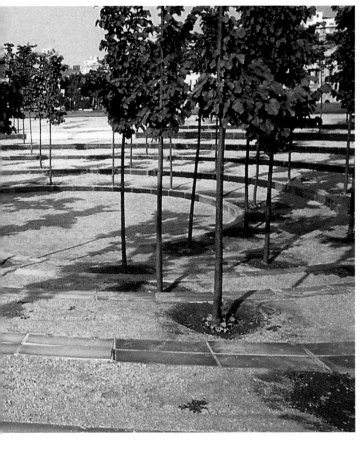

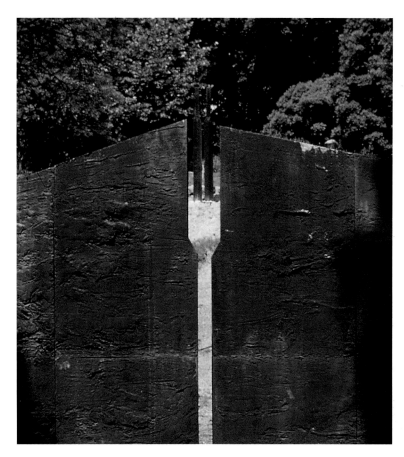

Ground plan of Espiral Arbrada.

Sketch of Sol i Ombra, *with the two sections clearly discernible.*

View of Espiral Arbrada, *showing the path gently spiralling down into the centre.*

Contrast between the smooth surfaces of the lawn, the shattered ones of the tiling and the trees as punctuating features.

Slits and perspectives set up a visual interplay in Teatro Celle: Fattoria Celle *(Pistoia, 1989-1991).*

Representación en planta de Espiral Arbrada.

Croquis de Sol i Ombra, *en el que se distinguen claramente sus dos partes.*

Una vista de Espiral Arbrada, *cuyo pavimento desciende en suave pendiente hacia el centro.*

Contraste entre las superficies continuas de césped, las cuarteadas de cerámica y los árboles que actúan como elementos puntuales.

Juego de hendiduras y perspectivas visuales en Teatro Celle: Fattoria Celle *(Pistoia, 1989-1991).*

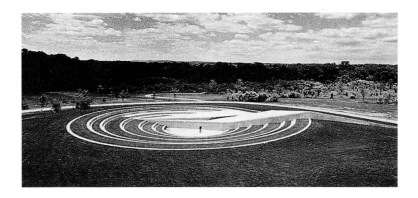

de iguanas y dragones que empleaba Antoni Gaudí en algunas de sus obras, así como en la técnica del *trencadís*, recurso muy empleado por la arquitectura modernista en Cataluña.

Entre 1974 y 1976 Beverly Pepper construyó en Bedminster, Nueva Jersey, otro gran espacio exterior que perseguía un fin parecido al de su posterior obra en Barcelona: facilitar un ámbito exterior, esta vez para una compañía implantada en un medio rural (AT&T Long Lines), pero con empleados habituados a moverse en el ámbito urbano. Amphisculpture es una extensión circular de 82,30 m de diámetro, que presenta en su interior una cavidad de cerca de 4,30 m de profundidad y 2,50 m de altura. Su construcción en hormigón rugoso premoldeado divide la superficie en amplias franjas rellenadas con tierra, que forman plataformas horizontales cuya superficie se recubre con césped. Su forma, adaptada a la tipología de los círculos concéntricos del anfiteatro clásico, configura un recinto exterior donde los empleados tienen ocasión de encontrarse con otros compañeros, almorzar o, simplemente, relajarse y pasear. Un volumen piramidal de hormigón secciona el círculo, creando unos planos triangulares que enfatizan y redefinen una geometría compleja en su conjunto.

En su obra para Pistoia (Italia), Pepper aprovecha las pendientes de la colina sobre la que se emplaza la Villa Celle para manifestar su sensibilidad hacia la esencia íntima de la tierra. Uno de los objetivos más importantes del proyecto consiste en expresar el valor de solidez que el concepto de muro comporta, y que se manifiesta en sus paramentos verticales al poner en juego variables como la profundidad y la densidad. Inmersa en la espesura de un paisaje boscoso, esta obra modifica sutil aunque radicalmente la estructura topológica del entorno natural con el

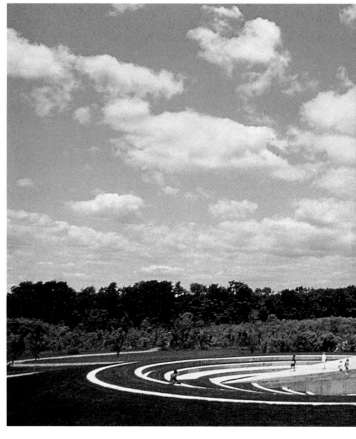

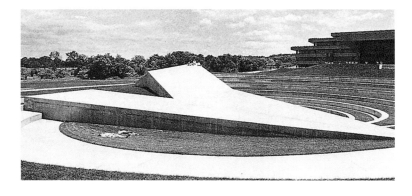

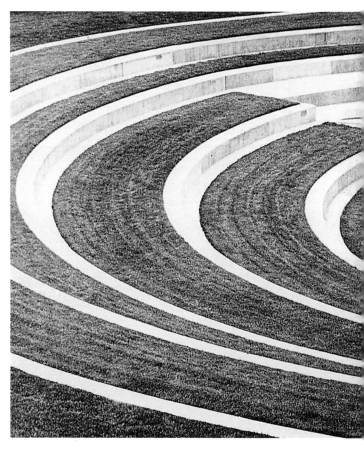

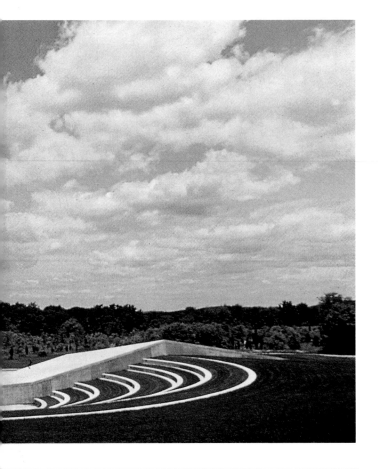

objeto de poder realizar representaciones teatrales con un aforo de unos quinientos espectadores. Los principales elementos configuradores del recinto son dos grandes muros de forma piramidal, con superficies que ofrecen un relieve rugoso en sus caras y que sirven como fondo visual a dos grandes columnas de fundición situadas en la parte superior de la colina. Desde éstas se abre el recinto para el público, que desciende suavemente hacia la cavidad formada por el encuentro de las pirámides, cuya base forma el escenario. A través de la hendidura que separa las aristas de ambas pirámides, se enmarca la silueta de las dos columnas metálicas, de modo que todo el recinto queda delimitado virtualmente sin necesidad de levantar ninguan valla que lo aísle del territorio.

La rugosidad superficial de los materiales, en oposición a la suavidad de las extensiones de hierba, crea una tensión que Pepper ha sabido aprovechar para establecer un punto de encuentro entre las disciplinas de la escultura y la pintura. El riguroso estudio de la alineación de las piezas, de su textura superficial, de las entregas entre materias y apariencias diferentes, así como de las rasantes del terreno, contribuyen a la construcción de un lugar que, alterando profundamente la estructura del paisaje, se incorpora sin embargo a él y lo enriquece sin vulnerarlo, recordando en todo ello la obra maestra que Constantin Brancusi ejecutó en el parque de Tirgu Jiu en Rumanía.

The black and white photographs show the work's geometric abstraction and its connection to the style of a classical amphitheatre.

Amphisculpture forms a focal point inserted into the landscape.

Las fotografías en blanco y negro evidencian las abstracción geométrica de la obra y su conexión tipológica con el anfiteatro clásico.

Amphisculpture se implanta como un centro sobre la extensión del paisaje.